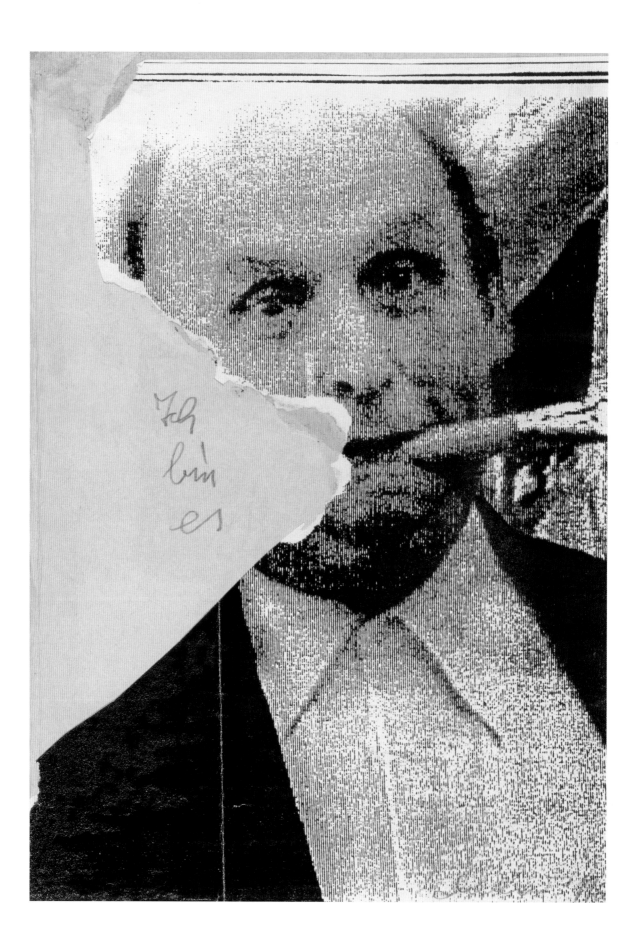

OSWALD OBERHUBER

KUNSTERFINDUNGEN

Herausgegeben
von
Stephan Ettl

SpringerWienNewYork

Stephan Ettl

Vorwort

Dass das Erscheinen dieser Publikation auf den 75. Geburtstag Oswald Oberhubers fällt, ist nicht rein zufällig, aber nicht der Anlass. Ebenso gut könnte man den 60. künstlerischen Geburtstag des Künstlers feiern. Denn die ersten von ihm als eigene Werke anerkannten künstlerischen Arbeiten datieren auf sein 15. Lebensjahr. So gesehen könnte man auch den 60. künstlerischen Geburtstag oder aber – besser noch – gar keinen Geburtstag als Begründung nennen, sondern einfach die Tatsache, dass Oswald Oberhubers Foto-Collagen bisher noch nie als eigener Werkkomplex präsentiert worden sind. Auf jeden Fall: kein Anlass zu einer sentimentalen Feierstunde. Dagegen spricht schon der durch das Gesamtwerk sich ziehende, mit Verstand eingesetzte spontane Witz. Der Ariadne-Faden durch das labyrinthische Werk?

Tatsächlich erscheint Oswald Oberhubers Œuvre vielfältig wie ein Irrgarten. Immer wieder Sackgassen, Winkelzüge, nicht enden wollende, aber doch in unterschiedliche Richtungen gehende Verzweigungen mit großen Überraschungen – vielleicht sogar für ihn selber. Denn die Betrachter dieser verwirrenden Vielfalt müssen den Eindruck gewinnen, dass er sich gerne überraschen lässt und aus der eigenen Überraschung auch zum Teil die Energie gewinnt für die kreative Verarbeitung oder die Metamorphose, denen er das Vorgefundene unterzieht.

Aus dieser Sicht sind Oberhubers Foto-Collagen vielleicht auch so bezeichnend für seine Arbeitsweise, auch wenn sie bisher als eigener Werkblock von der interessierten Öffentlichkeit noch gar nicht richtig wahrgenommen worden sind. Dabei steckt in dem Wort *Foto-Collagen* noch einiges mehr an Typischem für Oswald Oberhuber. Collage!

Collage: aus dem Französischen „leimen", zusammenfügen, „zwingen"d miteinander verbinden. „Aus Papier oder anderen Materialien (z. B. Fotos) geklebtes Bild, zum Teil in Verbindung mit Malerei. Die Collage als künstlerische Ausdrucksform basiert auf der Integration von realen, außerkünstlerischen Elementen in das Kunstwerk", wie es in Meyers Lexikon (in 15 Bden., 1981) steht.

Nie allerdings hat man den Eindruck, dass sich Oberhuber in seinen Foto-Collagen auf die Traditionen der klassischen Moderne von Dadaismus oder Surrealismus bezieht oder beruft,

vielmehr erscheinen sie als integraler Bestandteil oberhuberscher Kunstwelt, in der das Colla-gieren quasi eine seiner Elementartechniken abgibt. Eher könnte man aus diesen Arbeiten eine Verwandtschaft zu postmodernen, dekonstruktivistischen Ausdrucksformen ablesen. Denn der Postmoderne wird ja als konstitutiv nachgesagt, dass sie Einzelnes aus dem histo-rischen Kontext löst, um es in neuen Kombinationen zu neuen Sinninterpretationen zusam-menzusetzen. Nur: Die frühesten Foto-Collagen Oberhubers entstehen bereits in den frühen 50er Jahren, d. h. Jahrzehnte, bevor von Postmoderne die Rede war. Die Postmoderne vor der Postmoderne gilt allerdings seit längerem als Wiener Spezialität; nur: Festgemacht wurde diese Beobachtung (oder Zuschreibung) zunächst in der Architektur.

Aber vielleicht hat diese Spezifik auch etwas mit dem Nachkriegs-Österreich zu tun, einer Ära, in der Verschiedenstes (von den historischen Brüchen bis zu den höchst unterschiedlichen auch kulturellen Einflüssen ausgesetzten vier Besatzungszonen) zu einer neuen Identität ver-schmolzen worden ist.

Der gelegentlich gegen ihn geäußerte Vorwurf, er stehe unter sichtbaren Einflüssen von anderen, besagt so gesehen gar nichts; vielmehr gilt umgekehrt: Das entstandene Beziehungs-gefüge, der Irrgarten oberhuberscher Kunstvielfalt und Kunsterfindungen, hat oft für die Gegenwart und Zukunft richtungsweisend gewirkt.

Inhalt

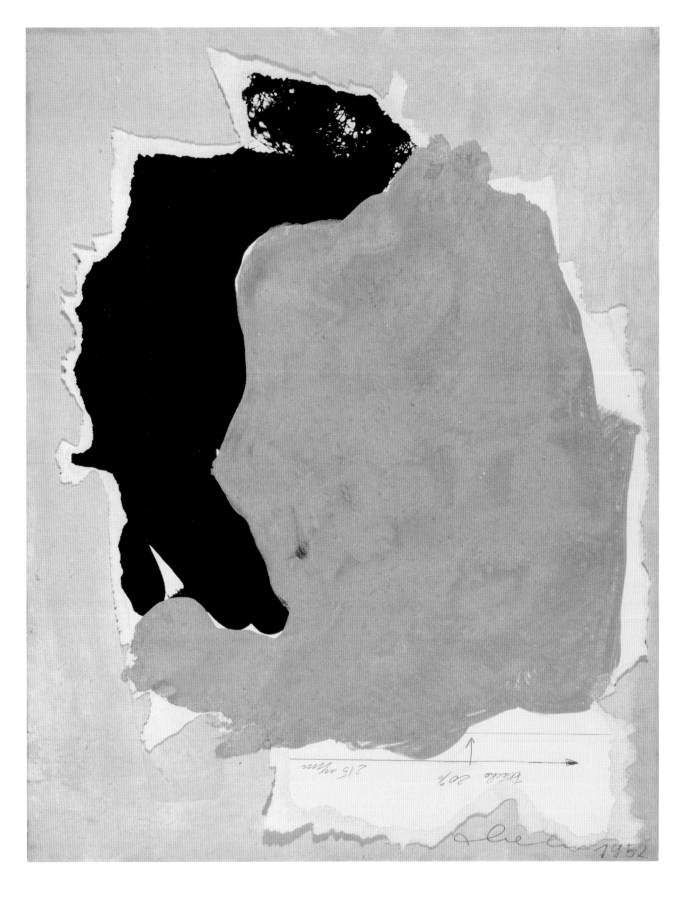

„Ohne Titel", 1952

36,8 x 28,7 cm, Fotocollage, Goldfarbe und Bleistift auf Karton, Besitz des Künstlers

„Ohne Titel", 1952

46,8 x 31 cm, Deckfarbe und Filzstift auf Zeitungspapier, Besitz des Künstlers

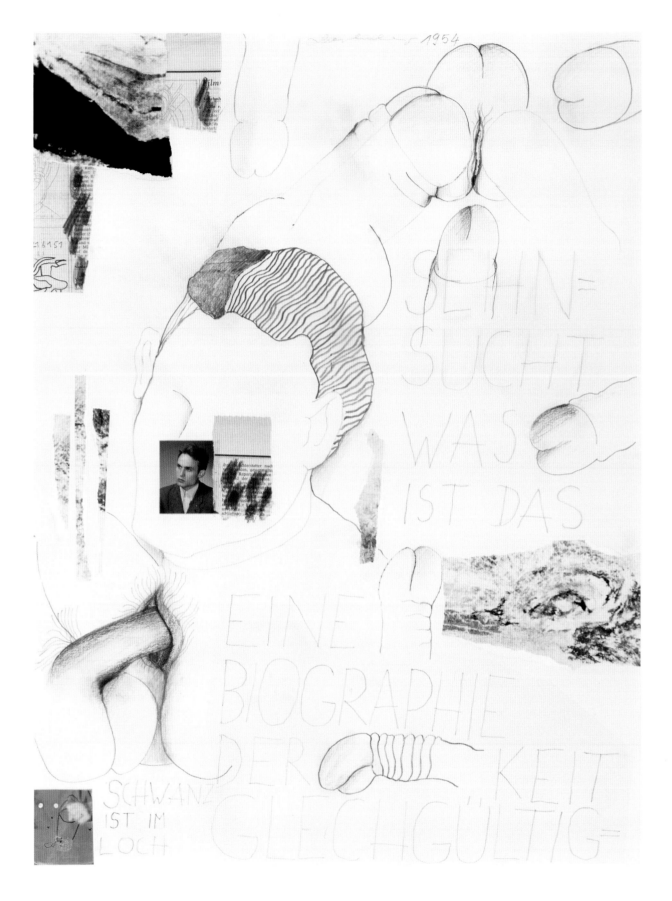

„Sehnsucht was ist das", 1954

55,5 x 42 cm, Fotocollage, Farbstift und Bleistift auf Papier, Besitz des Künstlers

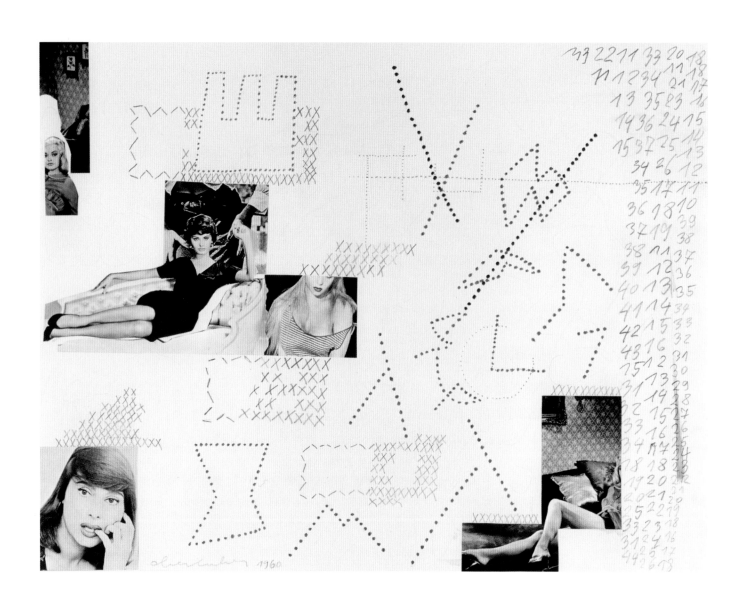

„Ohne Titel", 1960

42 x 54,2 cm, Collage, Filzstift und Bleistift auf Papier, Besitz des Künstlers

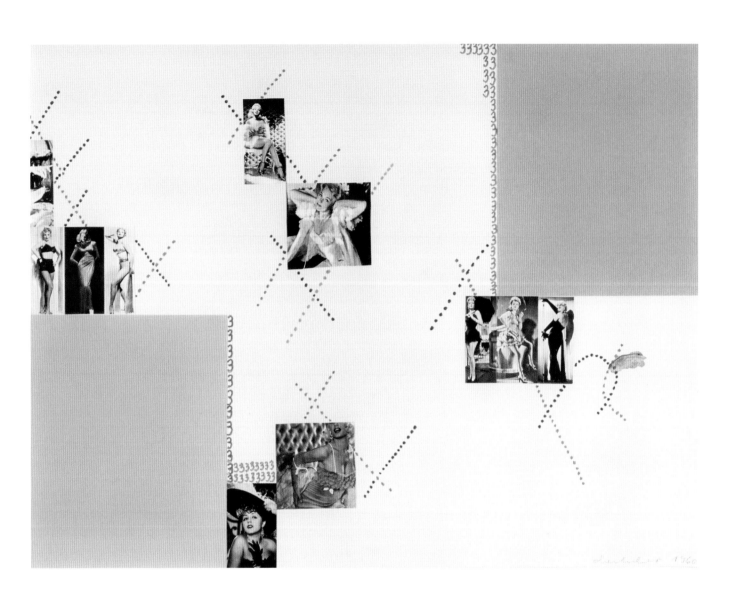

„Ohne Titel", 1960

42 x 54,2 cm, Collage, Filzstift und Bleistift auf Papier, Besitz des Künstlers

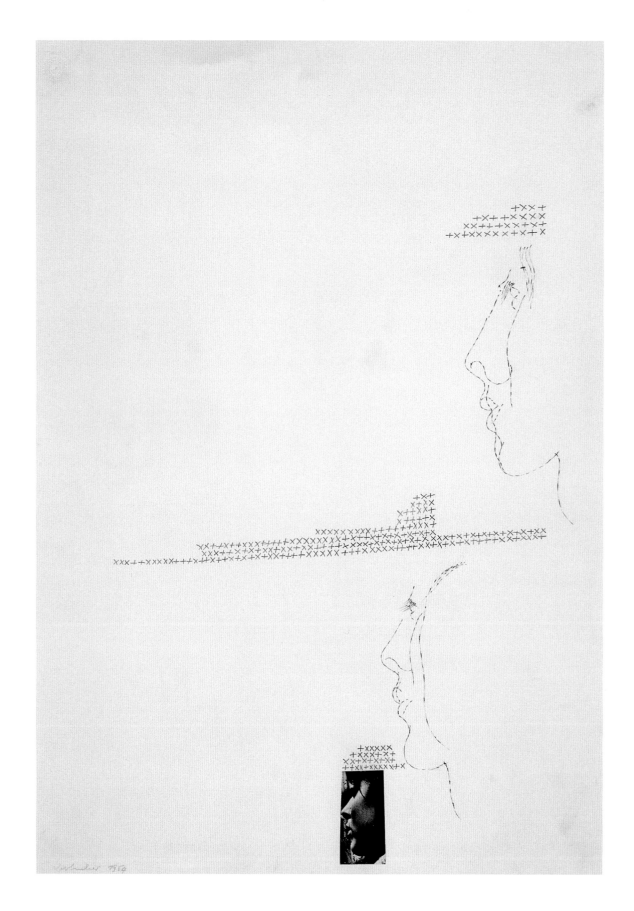

„Mädchen, wie ein Traum", 1954
62,3 x 43,8 cm, Fotocollage und Bleistift auf Papier, Besitz des Künstlers

6

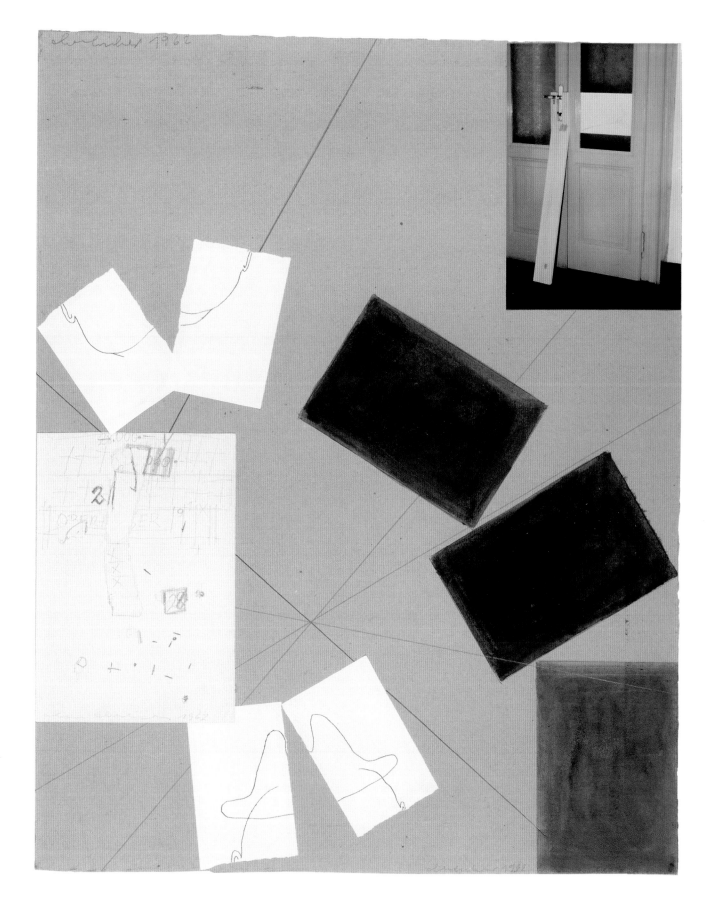

„Viel", 1962

58,7 x 46,5 cm, Fotocollage, Aquarell und Bleistift auf Karton, Besitz des Künstlers

„Ohne Titel", 1962

19 x 42,4 cm, Collage und Bleistift auf Papier, Besitz des Künstlers

„Ohne Titel", 1962

14,6 x 42,4 cm, Collage und Bleistift auf Papier, Besitz des Künstlers

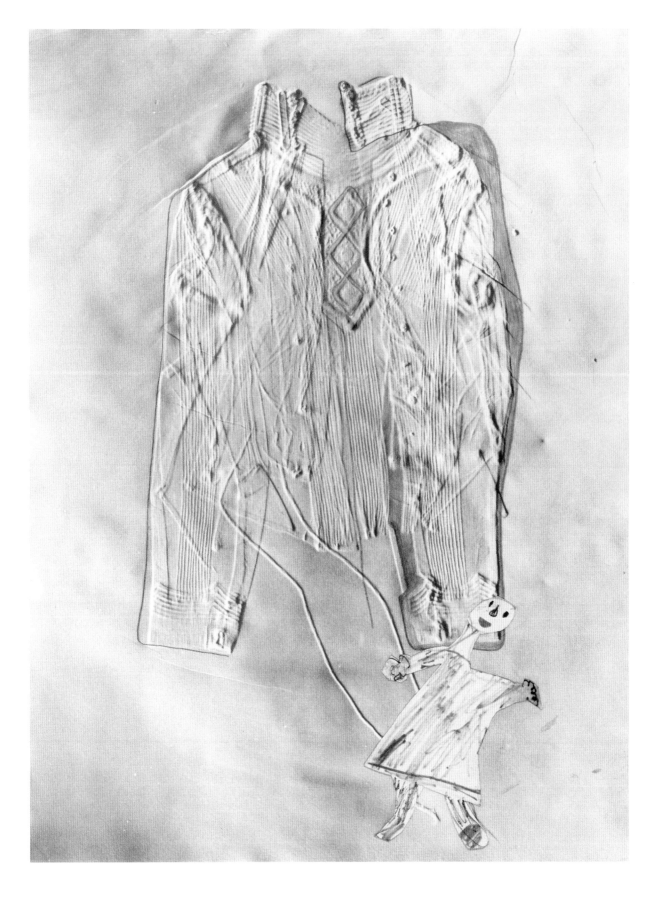

„Ohne Titel", 1963

35,8 x 26,4 cm, Farbstift, mit Filzstift und Kugelschreiber bezeichnete Collage auf Foto, Besitz des Künstlers

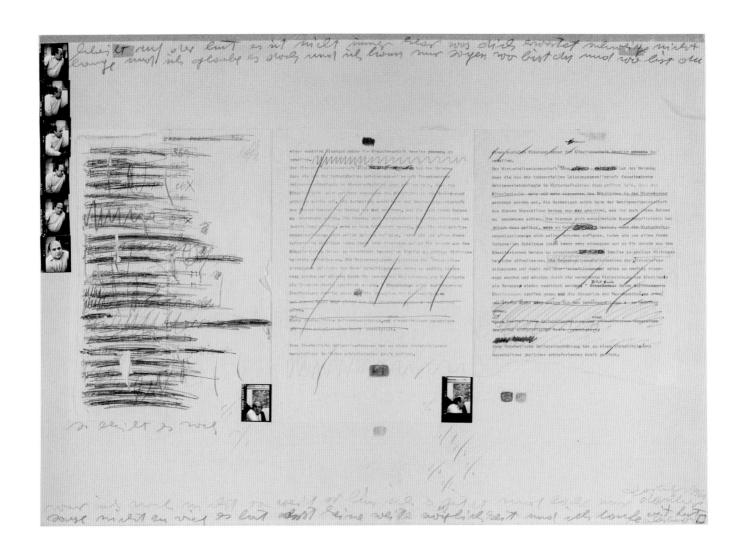

„Etwas", 1963

49,9 x 70 cm, Fotocollage, Farbstift und Bleistift auf Karton, Besitz des Künstlers

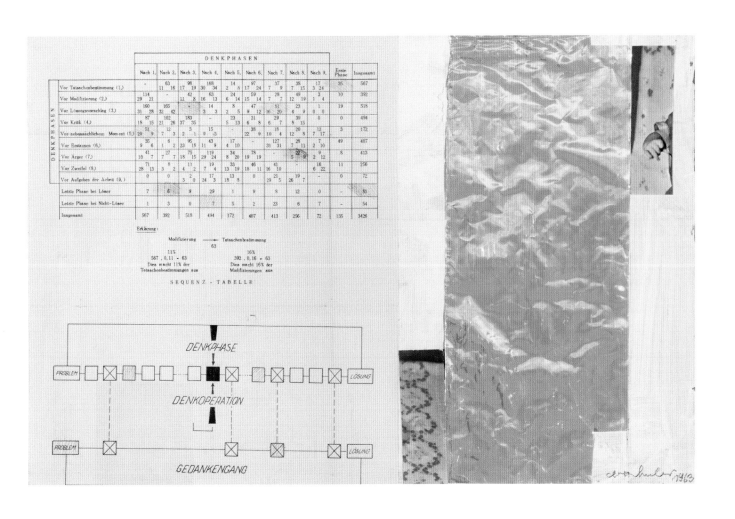

„Denkoperation", 1963

35 x 52,5 cm, Fotocollage, Dispersion und Silberfolie auf Wellkarton, Besitz des Künstlers

„Ohne Titel", 1963

Collage, 43,8 x 60 cm, Siebdruck auf Folie auf Papier, Besitz des Künstlers

12

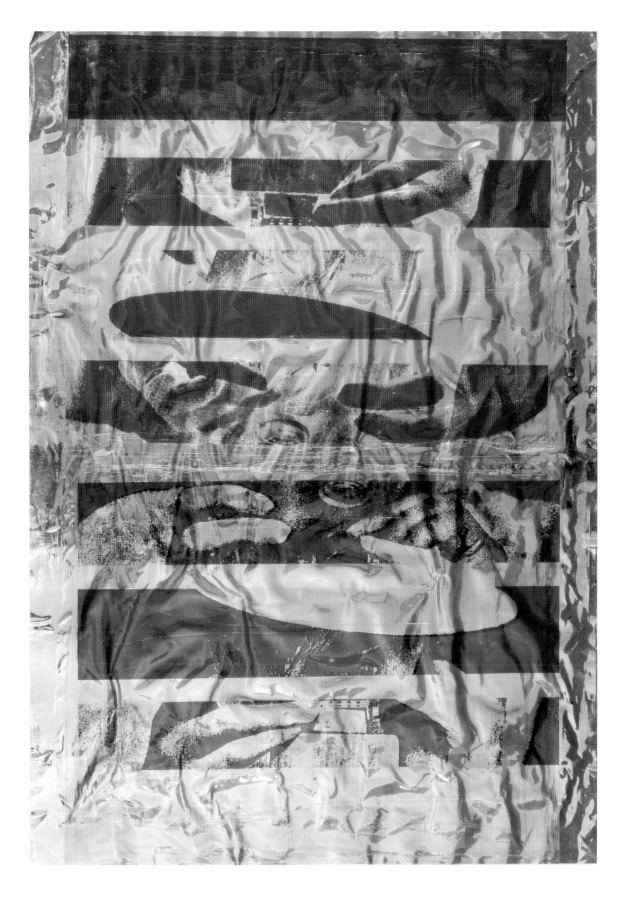

„FOTO", 1963

50,5 x 35,4 cm, Siebdruck auf Folie auf Karton, Besitz des Künstlers

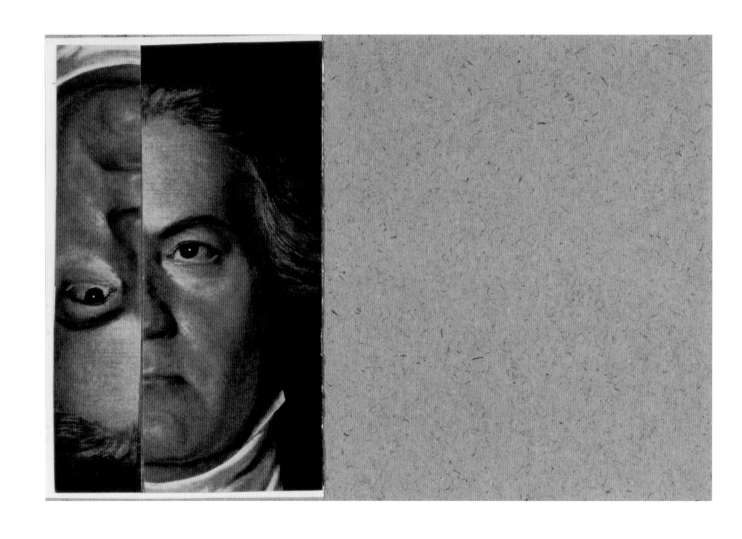

„Beethoven", 1965

21,8 x 28,5 cm, Collage auf Karton, Besitz des Künstlers

14

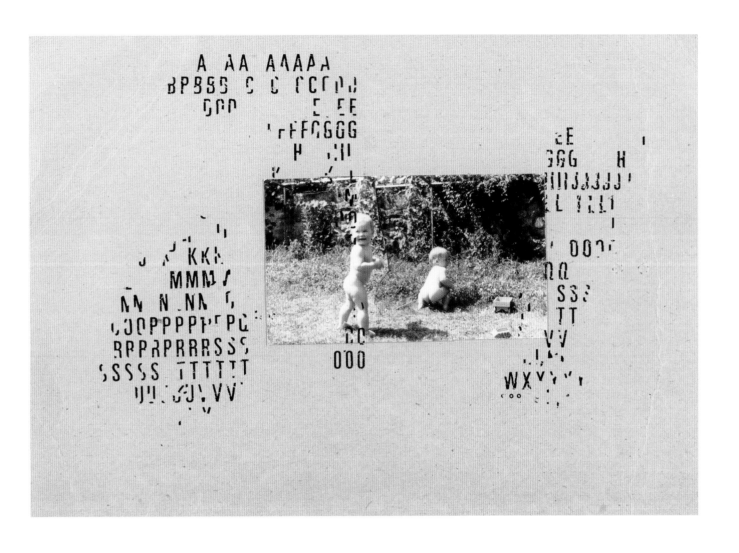

„Ohne Titel", 1964

22,5 x 32cm, Lettraset und Fotocollage auf Karton, Fotosammlung des Bundes,
Dauerleihgabe im Museum der Moderne Salzburg

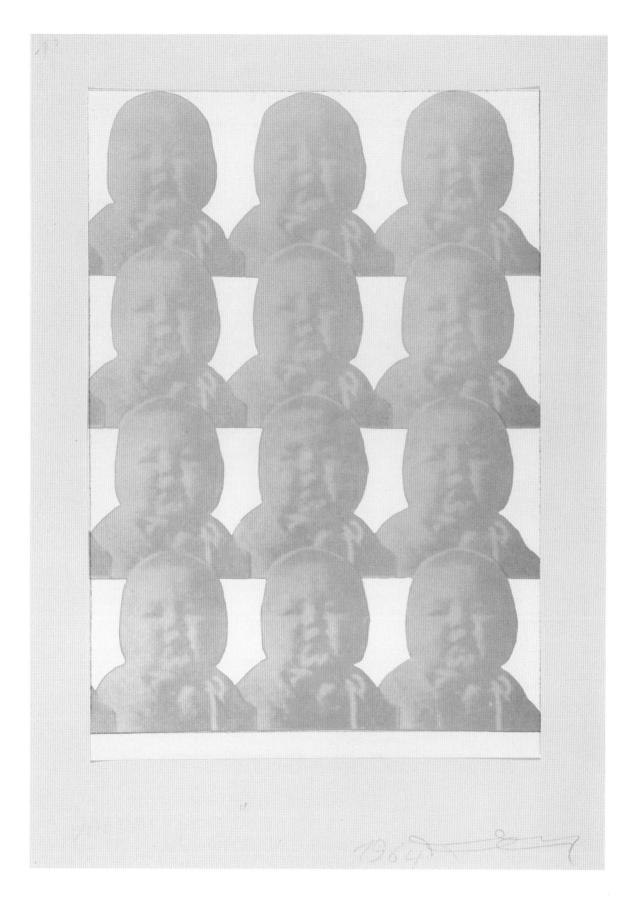

„Kinder", 1964

29,6 x 21 cm, Collage auf Papier, Besitz des Künstlers

16

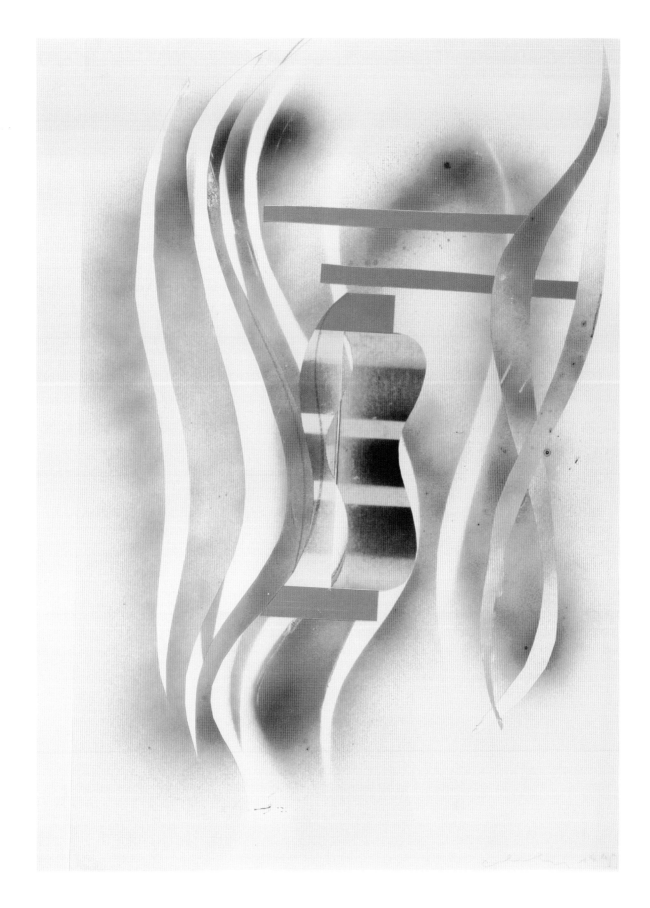

„Das andere Bild", 1965

62,5 x 45 cm, Collage und Lack auf Papier, Besitz des Künstlers

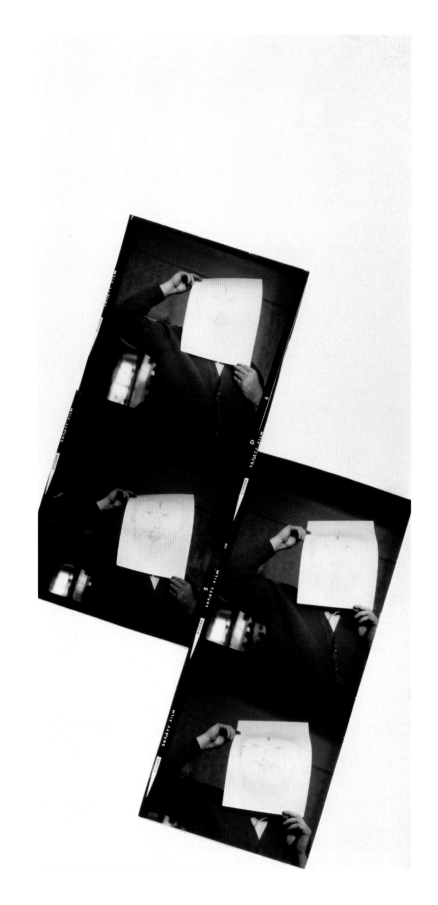

„Ohne Titel", 1965

26,7 x 13,2 cm, Fotocollage auf Papier, Besitz des Künstlers

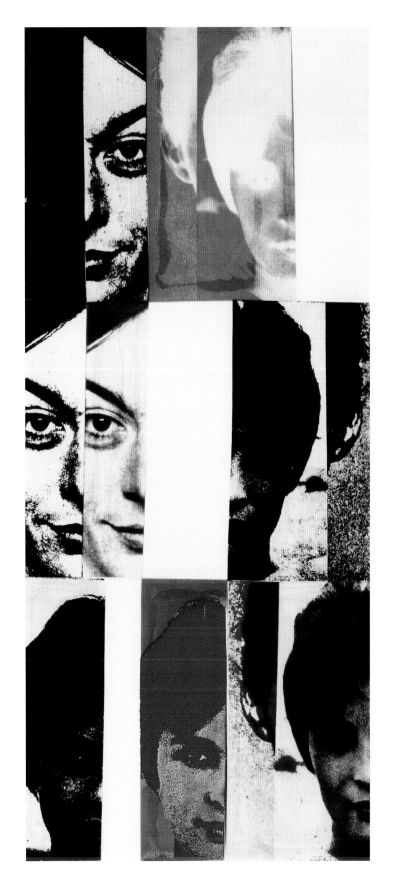

„Mädchen", 1965

57 x 18,6 cm, Fotocollage auf dünnem Karton, Besitz des Künstlers

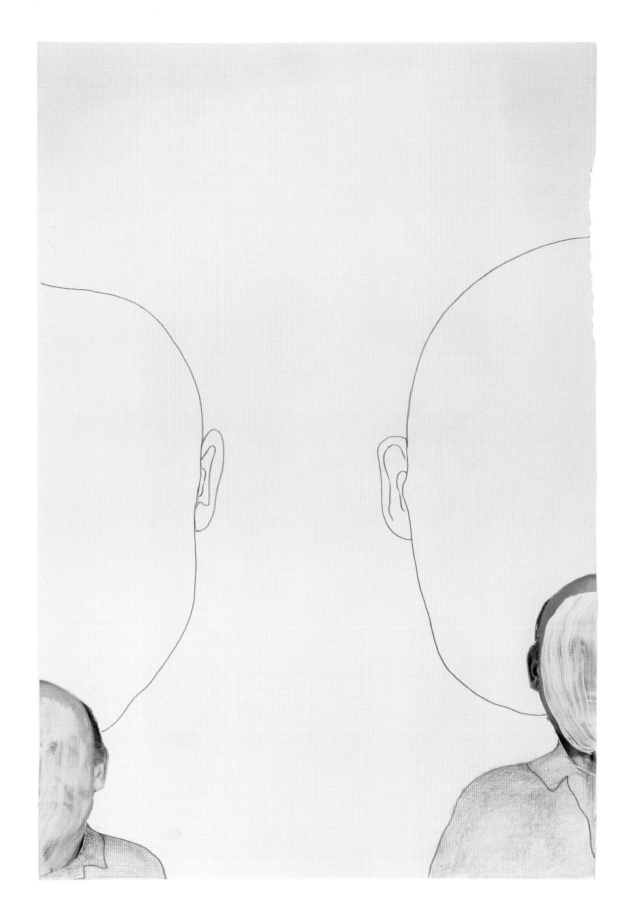

„zwei mal", um 1965

44 x 30,2 cm, Fotocollage, Acrylfarbe und Bleistift auf Papier, Besitz des Künstlers

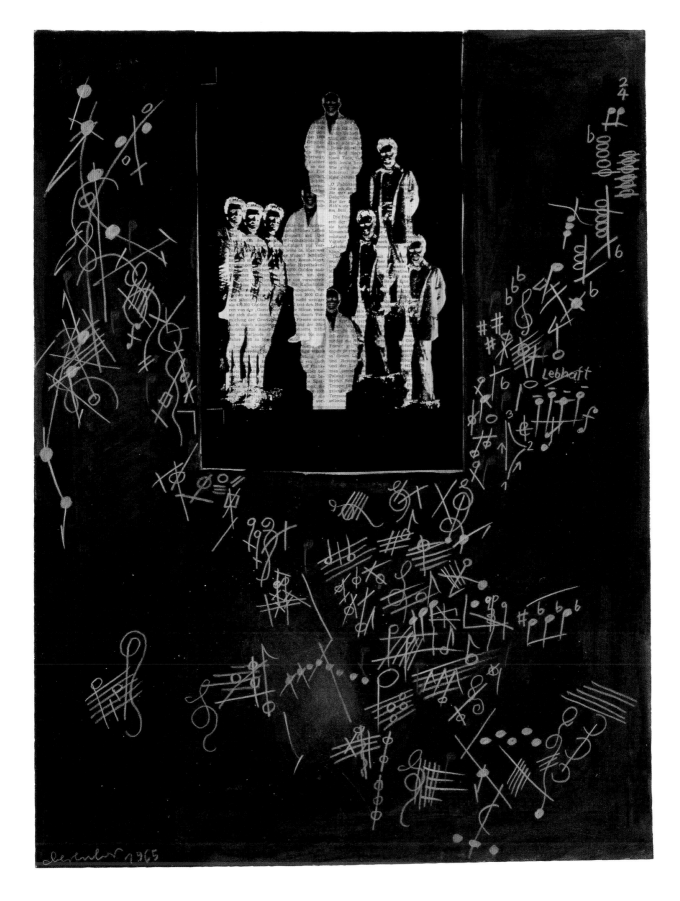

„12-TON", 1965

56 x 42,5 cm, Fotocollage, Deckfarbe und Farbstift auf Karton, Besitz des Künstlers

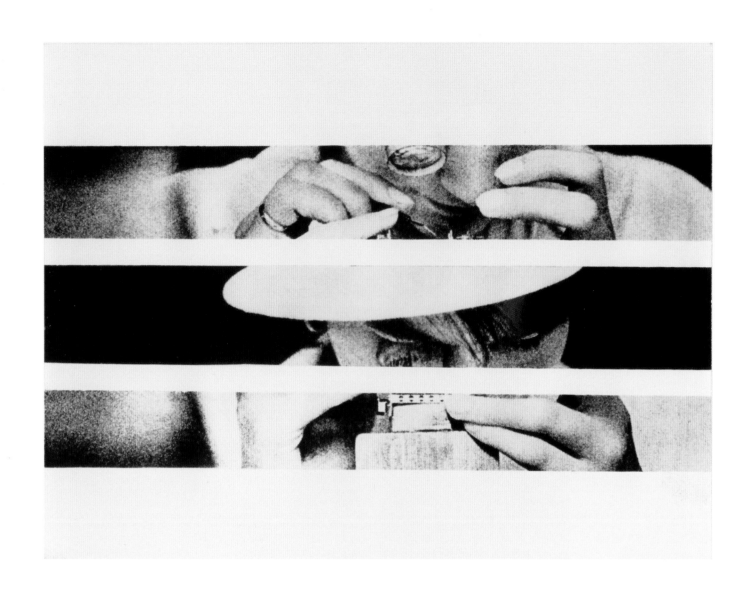

„Ohne Titel", um 1966

Fotocollage, Maße unbekannt, Besitzer unbekannt

„Ohne Titel", 1966

7 x 30,5 cm, Collage, Siebdruck auf Folie auf Karton, Besitz des Künstlers

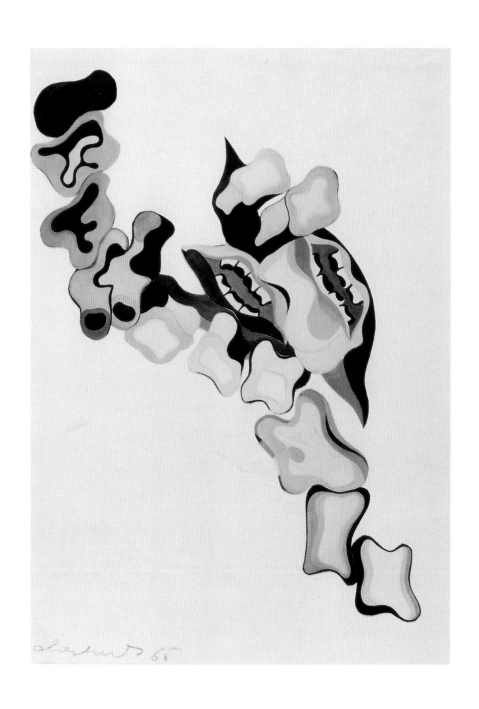

„Zähne", 1965

Ausschnitt, Gesamtgröße 60 x 44 cm, Fotocollage, sammlung.schmutz@chello.at

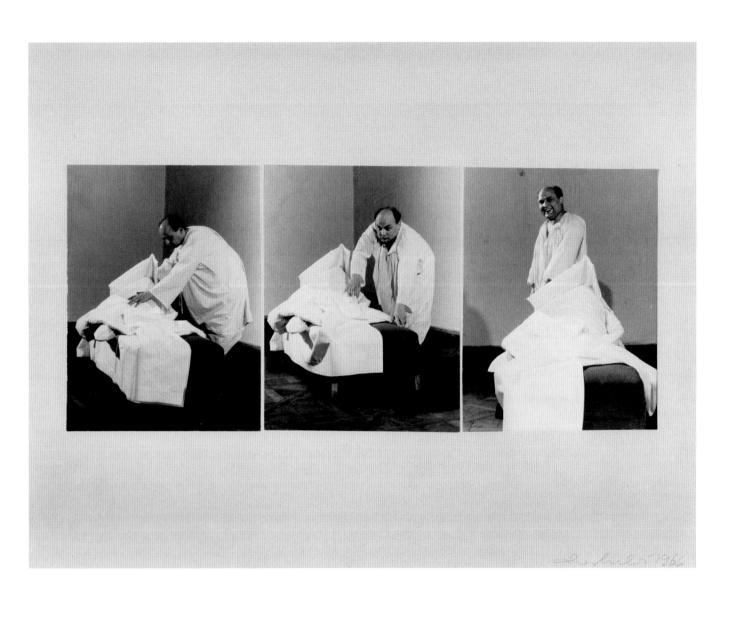

„Auferstehung", 1966

47,1 x 61,5 cm, Fotocollage auf Karton, Besitz des Künstlers

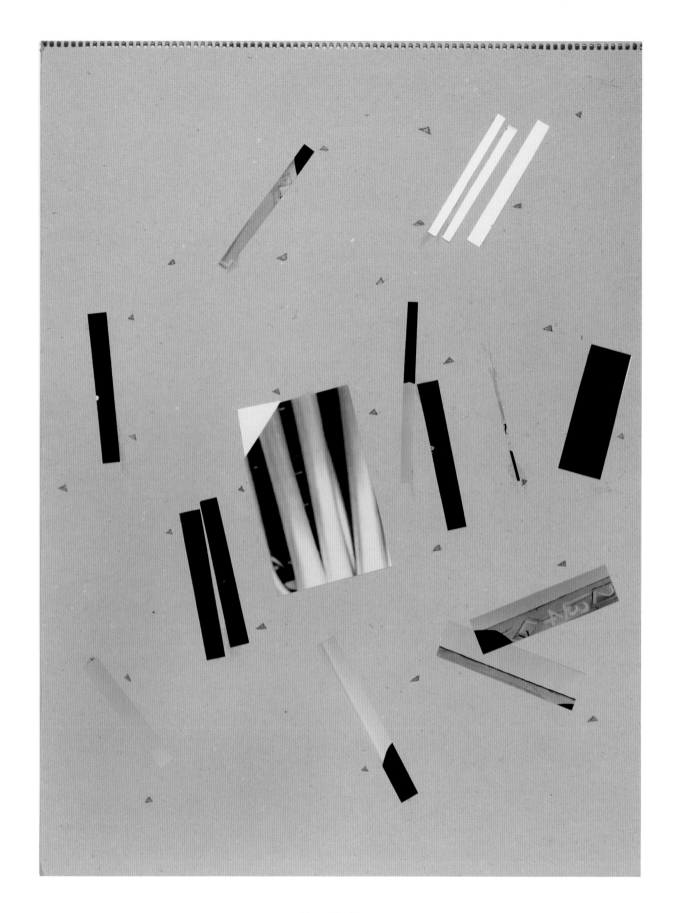

„Ohne Titel", 1966

56,5 x 42 cm, Fotocollage und Farbstift auf Karton, Besitz des Künstlers

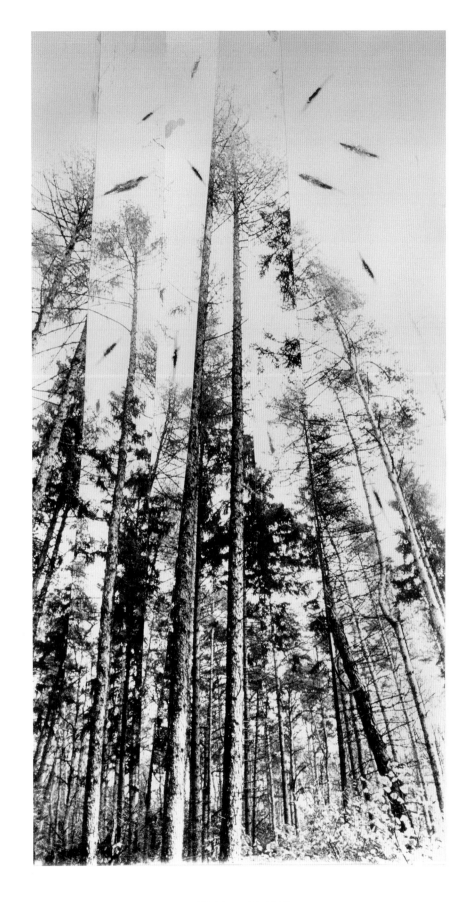

„Waldstück", 1966

39,5 x 20,2 cm, Fotocollage auf Papier, Sammlung Stephan Ettl, Wien

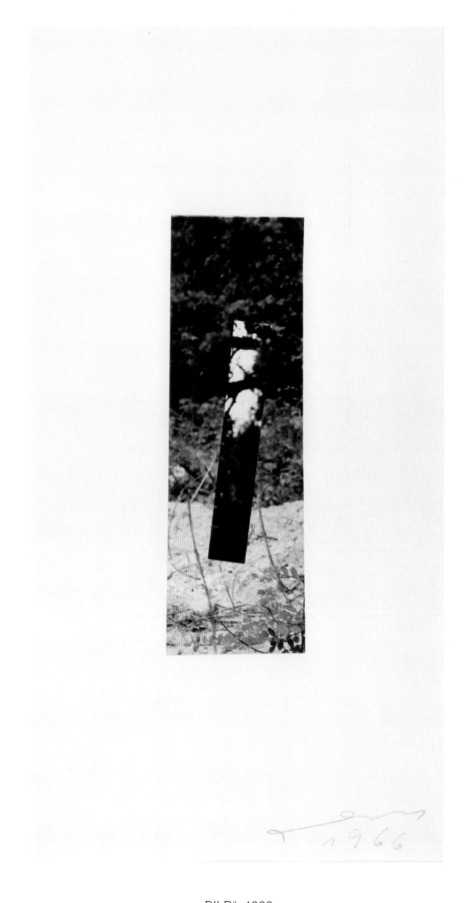

„BILD", 1966

34 x 17,4 cm, Fotocollage auf dünnem Karton, rückseitig datiert 1969, Besitz des Künstlers

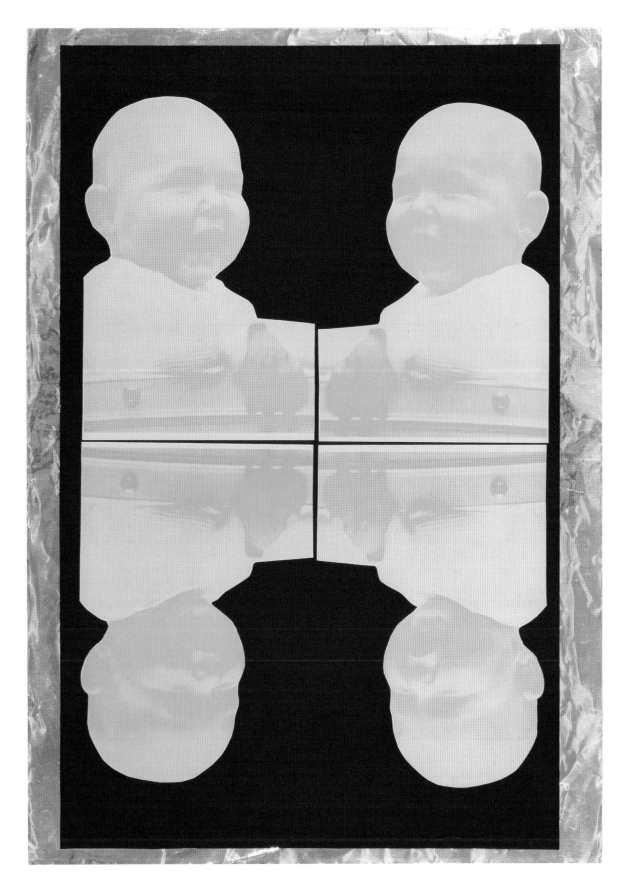

„Vier Kinder", 1966

50 x 34,5 cm, Druck, Collage auf Silberfolie, sammlung.schmutz@chello.at

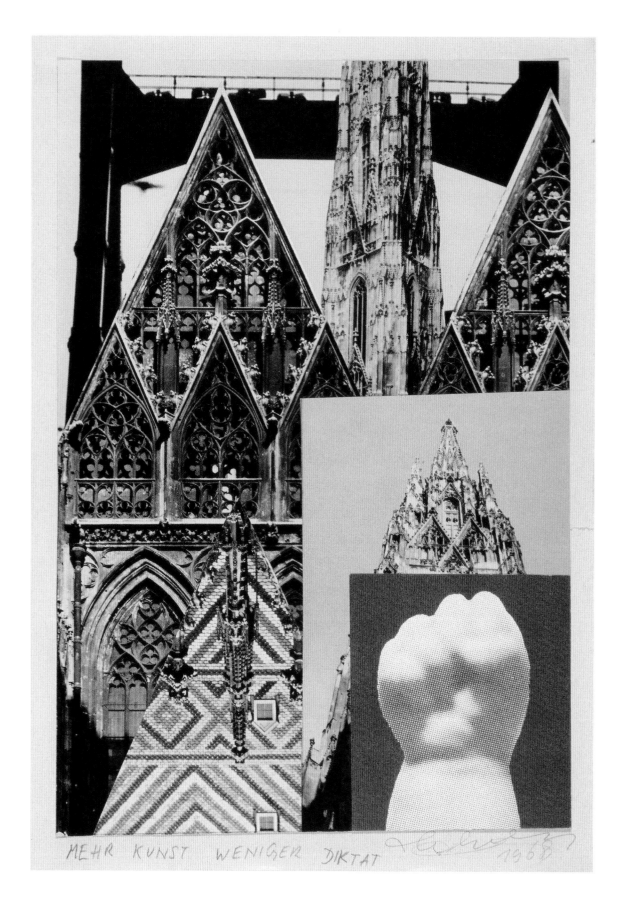

MEHR KUNST WENIGER DIKTAT

„Mehr Kunst weniger Diktat", 1968

29,8 x 21 cm, Collage auf Papier, Besitz des Künstlers

30

„Ohne Titel", 1968

34,3 x 24,8 cm, Negativ auf Folie, auf Karton, Besitz des Künstlers

„Ohne Titel", 1968

36 x 47,8 cm, Fotocollage, Farbstift und Bleistift auf Papier, Besitz des Künstlers

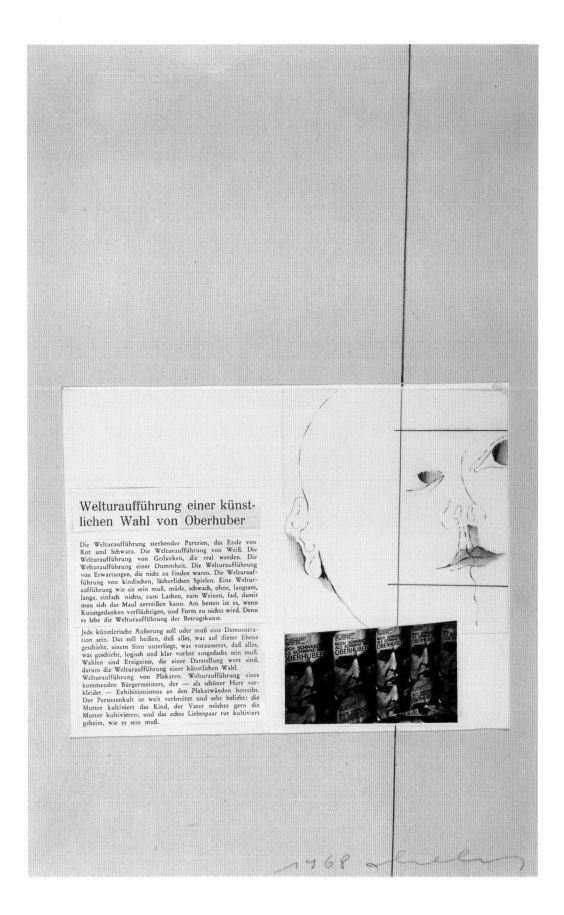

„Welturaufführung", 1968

38 x 24 cm, Druck, Collage und Bleistift auf dünnem Karton, sammlung.schmutz@chello.at

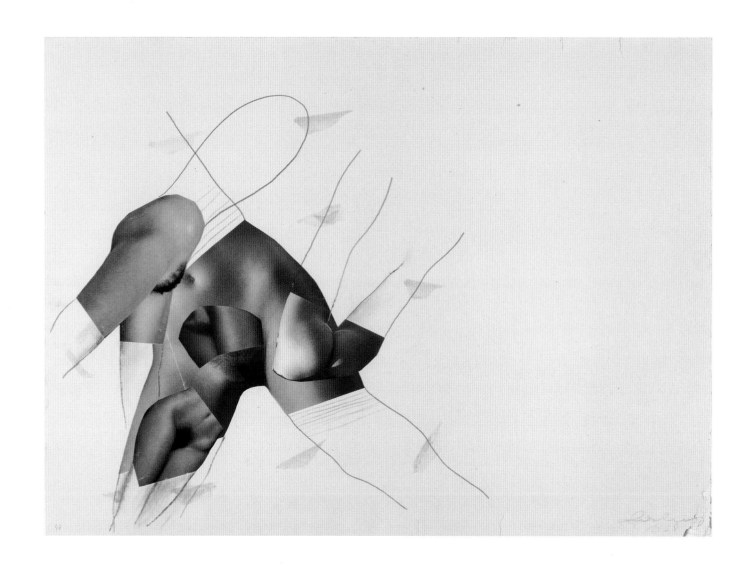

„sex", 1968

53,6 x 74 cm, Druck, Collage, Farbstift und Bleistift auf Karton, sammlung.schmutz@chello.at

Hier hat Kunst,etablierte Kunst,eine Heimstätte.Endlich darf
man sich ausleben,seine Depressionen loseisen.Wie könnte man dies
mit großen Worten erklärend sagen:"Nie schläft der Meister!Ruht er
auch im Himmelbett,im Rausch befangen,sein tiefes Herz schlägt doch
nach Kunst!"
So nebenbei,so nebenbei,so neben,neben,nebenbei ist manche Kunst
entstanden.

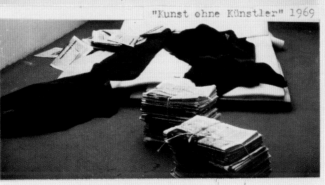

„Kunst ohne Künstler", 1969

33 x 23 cm, Fotocollage auf Papier, Besitz des Künstlers

Das Kunstrecht hat Vorrechte in der Sowjetunion, in China, Cuba,
Spanien und Griechenland.
Noch viele andere Länder sind davon betroffen, denn Kunstrecht
hat immer Recht!

Dieses Recht ist wieder ein anderes Kunstrecht.
Es ist das Recht, das sagt:
„Verletze nie das Antlitz, Mensch,
vergeude nie Deine Zeit in selbstgefälliger Kritik,
überlege nicht, fasse an und schaffe!
Das Kunstrecht sei Dir Dogma.
Es fordert von Dir äußerste Hingabe.
Recht ist, was das Kunstrecht
und damit Dein Volk von Dir verlang
Wenn Du nach diesem Gebot handelst,
handelst Du nach dem Gebot
des Volkes."

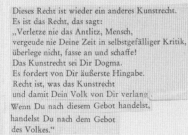

Nun kommt mir eine Idee:
Totale Staaten sollten auf Kunst verzichten.
Es gibt doch andere Möglichkeiten zu zeigen,
was dieses Volk denken
muß, Dinge, die unkompliziert das Reale
für das Volk sichtbar zeigen.

Militärparaden, Aufmärsche sind auch Kunst.
Raketenabschüsse sind auch Kunst.
Die Flüge von Raumkapseln sind Kunst.
Transplantationen sind Kunst.
Treffen von Staatsmännern sind auch Kunst.
Usw.

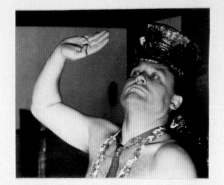

Totale Staaten haben es leicht, Kunsterlebnisse zu erzeugen. Mei-
stens sind die Vorsitzenden dieser Staaten mit verbürgerten Kunst-
auffassungen beladen und nicht fähig zu erkennen, wie weitschichtig
Kunst gedacht werden kann.
Das Wandbild mag Kunst zeigen, das Konzert im Konzertsaal
Kunst hören lassen, und die Dichtung im Theater Kunst sehen
lassen.
Aber ist das alles?
Man kann genauso gut sagen, wir können auf dies alles verzichten
und das andere: Aufmärsche, Raumkapseln, Transplantationen und
Staatstreffen als Kunst sehen.
Das ist die Chance totaler Staaten, zu behaupten, Kunst ist etwas
anderes als tiefgründiges Manipulieren.
Kunst ist Erlebnis von Ereignissen, die die ganze Nation mit-
bewirkte und dessen Erfüllung ein ganzes Volk mitgenießt. Kunst
sei Erlebnis jedes einzelnen und gleichzeitig Erlebnis aller.
Damit könnten diese mit Ideologien bestraften Länder sagen:
„Unsere Kunst hat revolutionäre Gedanken, und wir lehnen jedes
kleinbürgerliche Getue ab, denn Kunst ist Revolution, neu und
fortschrittlich."
Wer kann dann sagen, hier wird unterdrückt, denn das ist nur die
Unterdrückung der Fortschrittlichen, die das Vergangene abstoßen.
Das war immer erlaubt.
Damit hört jedes Recht, jedes Kunstrecht auf. o.o. 1969

„Kunstrecht", 1969

33 x 23 cm, Druck und Fotocollage auf Papier, Besitz des Künstlers

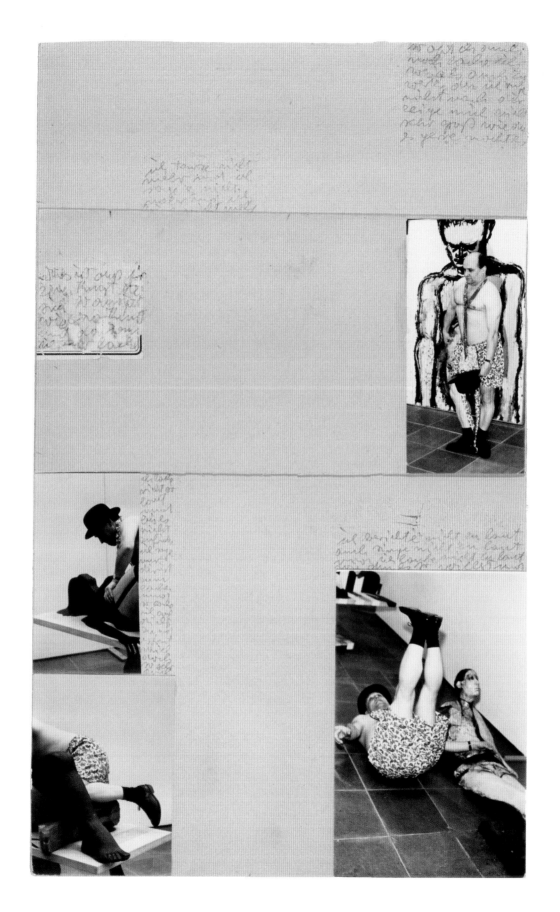

„geschenk an heidelberg", 1969

38 x 23 cm, Fotocollage und Bleistift auf Karton, Besitz des Künstlers

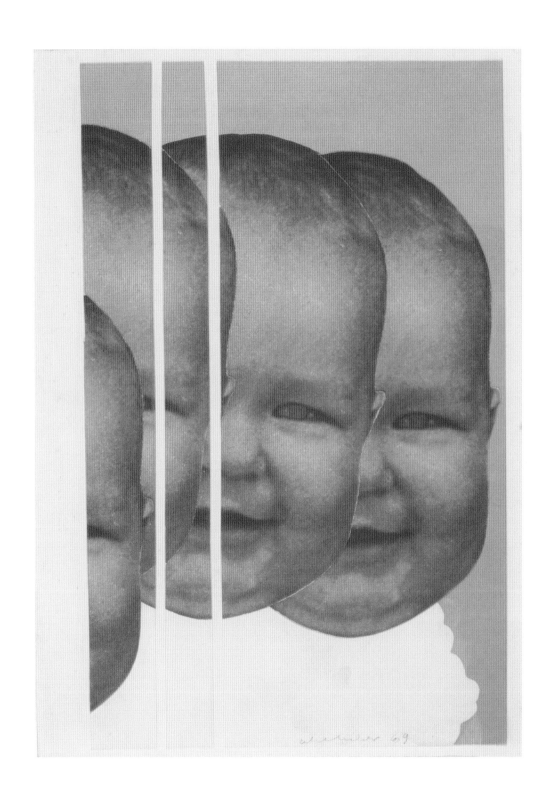

„Selbstporträt als Kind", 1969

22 x 15 cm, Fotocollage auf Papier, Fotosammlung des Bundes, Dauerleihgabe im Museum der Moderne Salzburg

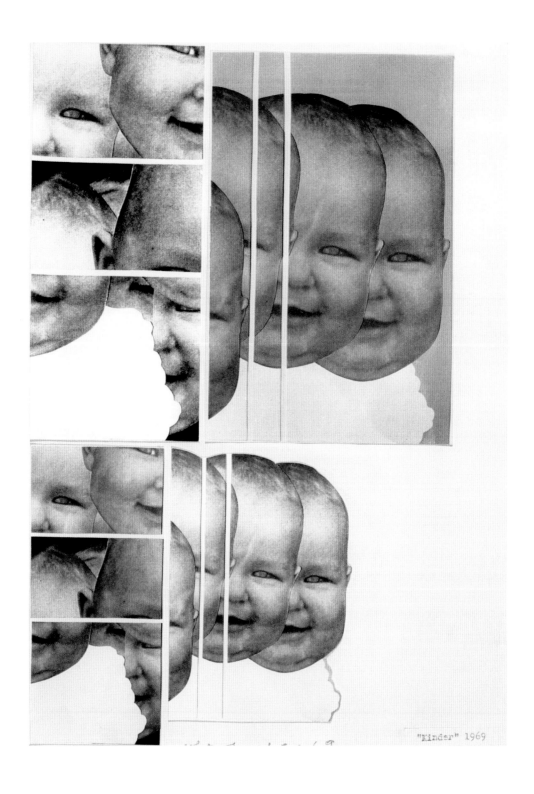

„Kinder", 1969

32,2 x 22,5 cm, Fotocollage auf Papier, Fotosammlung des Bundes, Dauerleihgabe im Museum der Moderne Salzburg

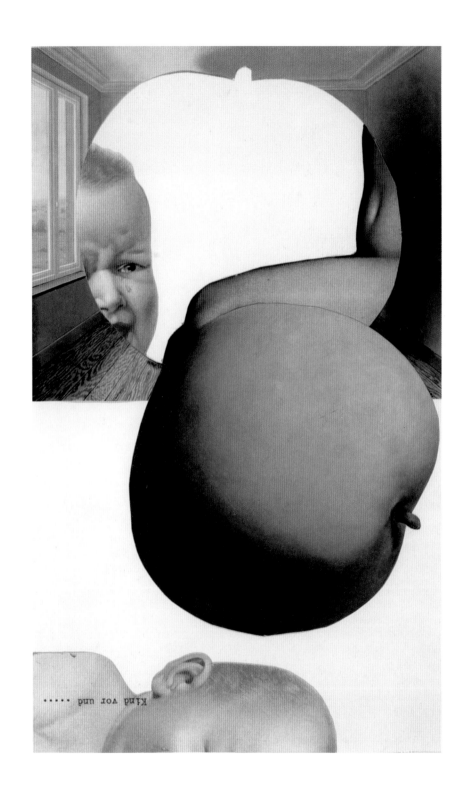

„Kind vor und ...", 1969

30 x 18 cm, Fotocollage auf Papier, Fotosammlung des Bundes, Dauerleihgabe im Museum der Moderne Salzburg

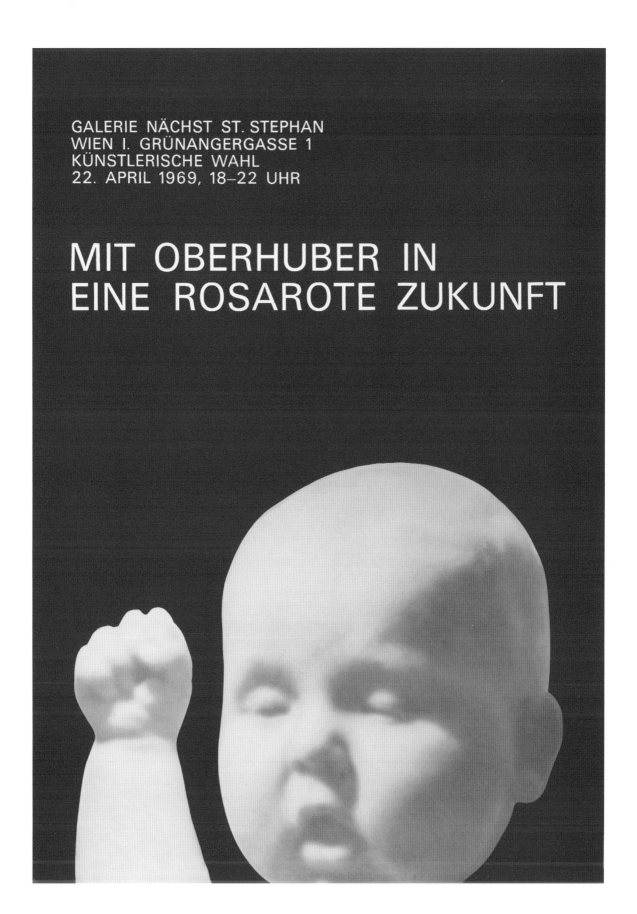

„MIT OBERHUBER IN EINE ROSAROTE ZUKUNFT", 1969

84,3 x 59,2 cm, Siebdruck, Sammlung Stephan Ettl, Wien

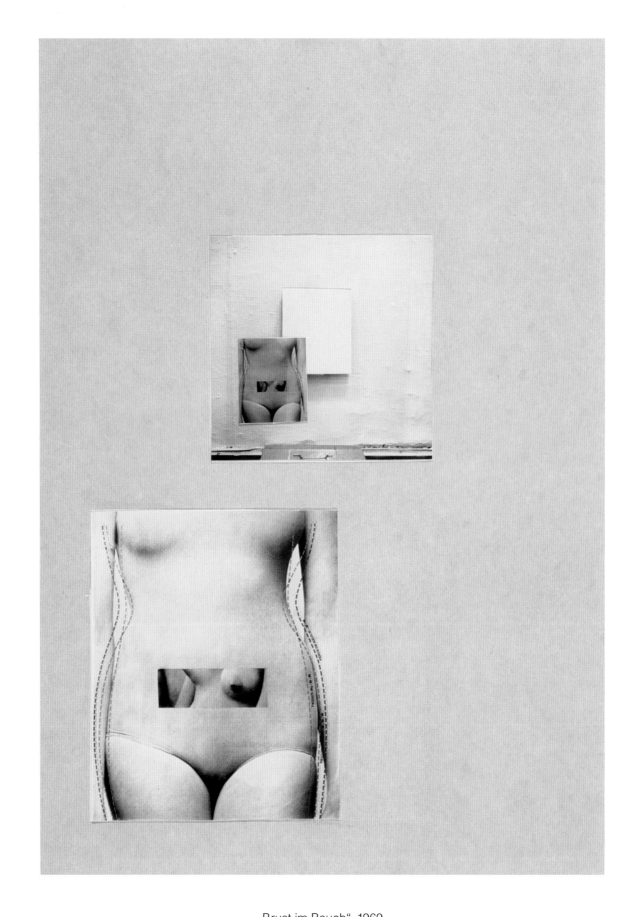

„Brust im Bauch", 1969

30 x 21 cm, Fotocollage auf Karton, Fotosammlung des Bundes, Dauerleihgabe im Museum der Moderne Salzburg

„Schauspieler", 1969

33 x 23 cm, Fotocollage auf dünnem Karton, sammlung.schmutz@chello.at

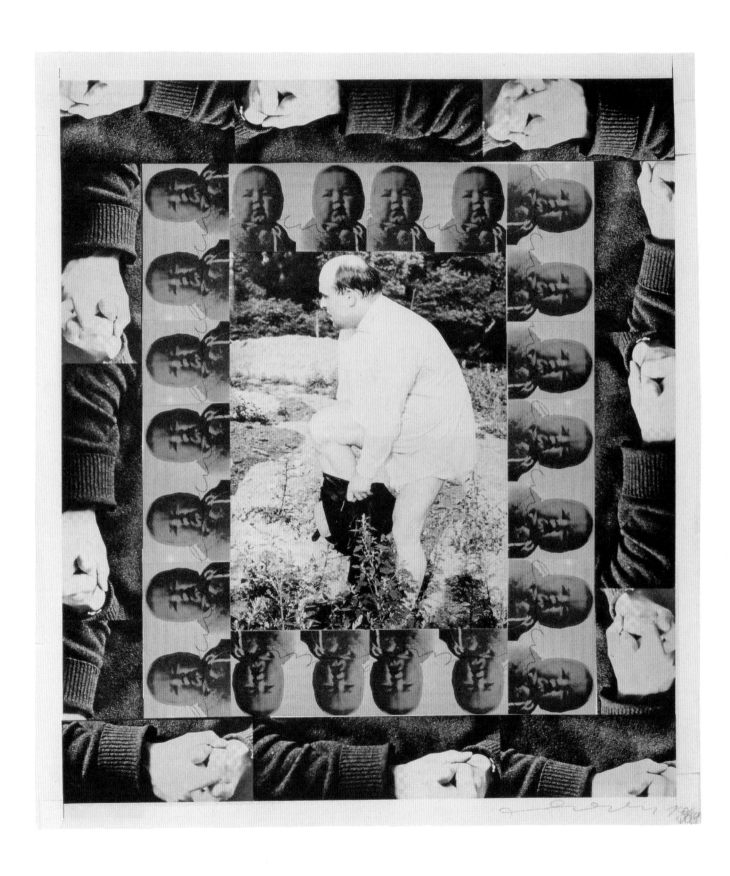

„Ausziehn", 1969

42 x 37 cm, Druck, Collage auf Papier, sammlung.schmutz@chello.at

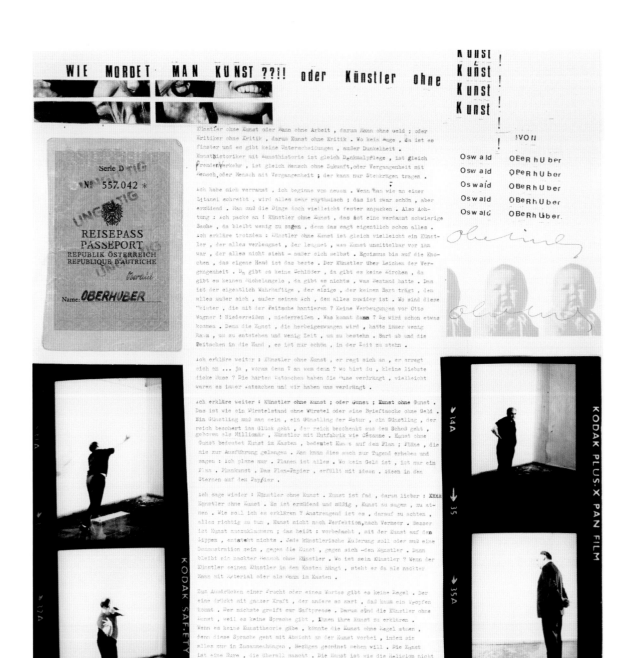

„Wie mordet man Kunst??!! Oder Künstler ohne Kunst, Zeitung Seite 1", 1969

62,5 x 44 cm, Collage auf dünnem Karton, Besitz des Künstlers

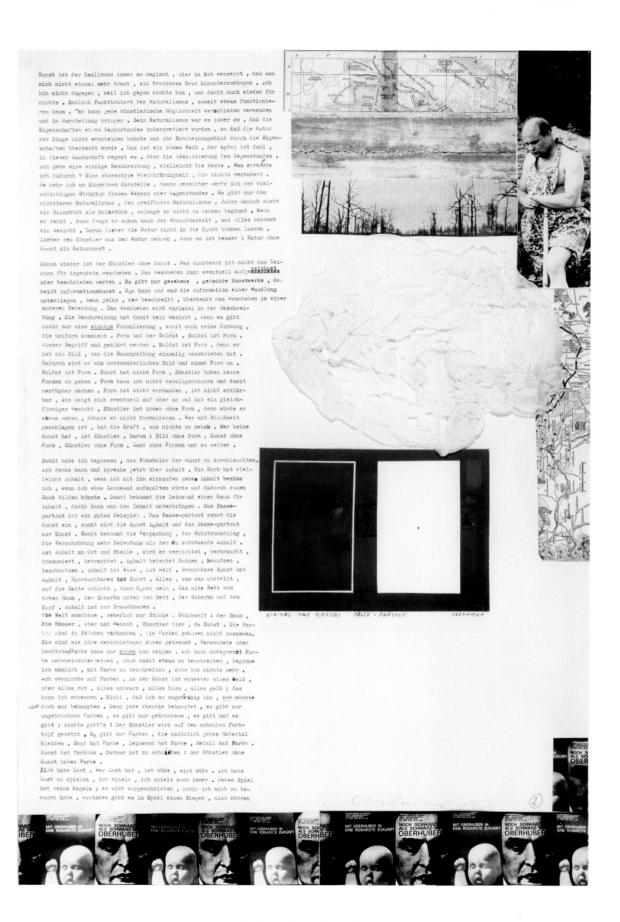

„Zeitung Seite 2", 1969

62,3 x 44 cm, Collage auf dünnem Karton, Besitz des Künstlers

„Zeitung Seite 3", 1969

62,3 x 44 cm, Collage auf dünnem Papier, Besitz des Künstlers

„Zeitung Seite 4", 1969

63 x 44 cm, Collage auf dünnem Karton, Besitz des Künstlers

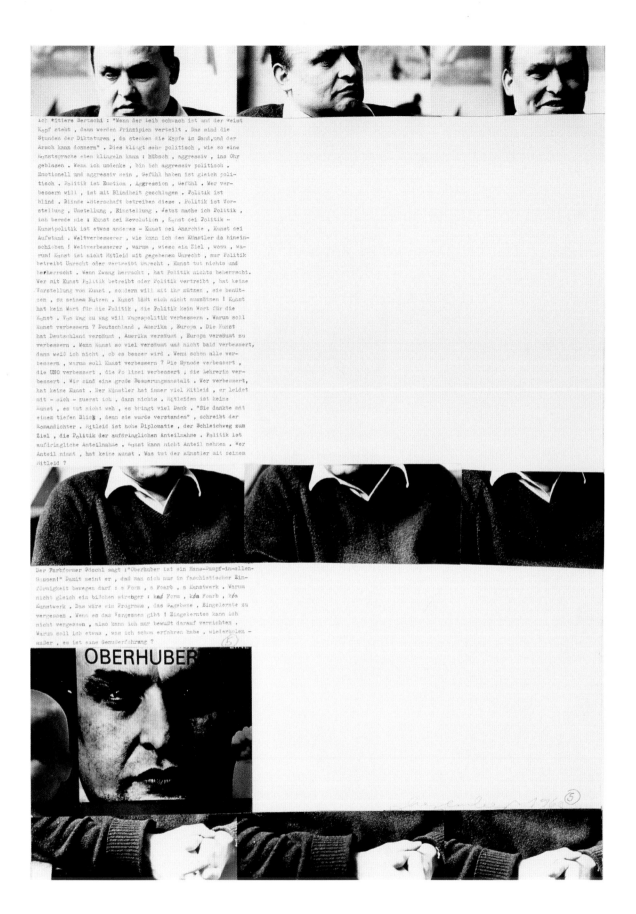

„Zeitung Seite 5", 1969

63 x 44 cm, Collage auf dünnem Karton, Besitz des Künstlers

„Zeitung Seite 6", 1969

63,2 x 44,3 cm, Collage auf dünnem Karton, Besitz des Künstlers

50

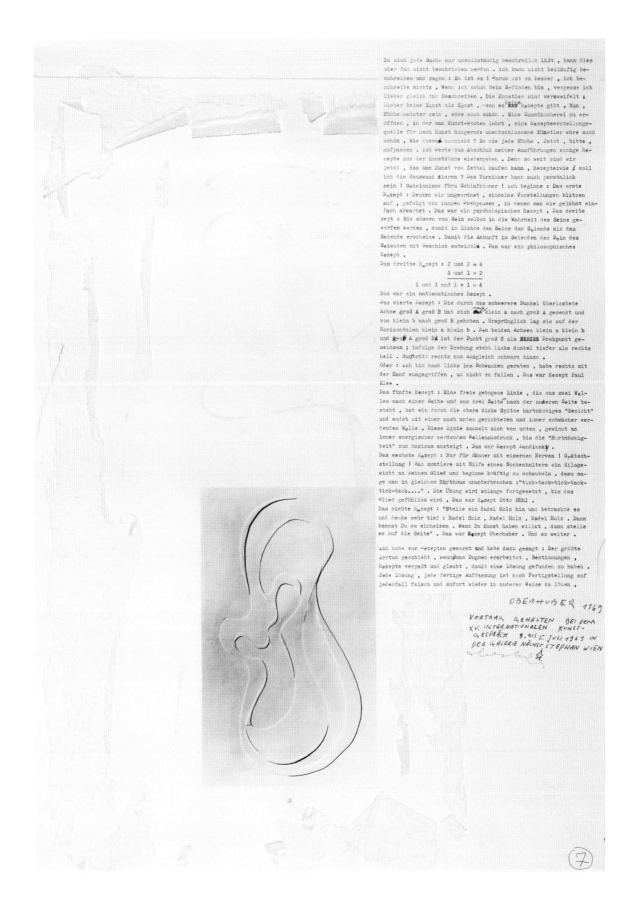

„Zeitung Seite 7", 1969

63 x 44 cm, Collage auf dünnem Karton, Besitz des Künstlers

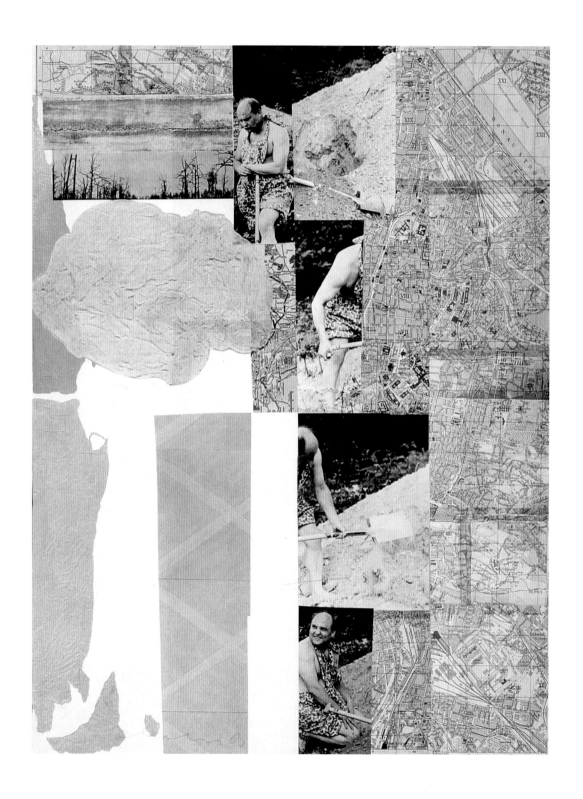

„Zeitarbeit", 1969

53,5 x 40 cm, Fotocollage, Fotosammlung des Bundes, Dauerleihgabe im Museum der Moderne Salzburg

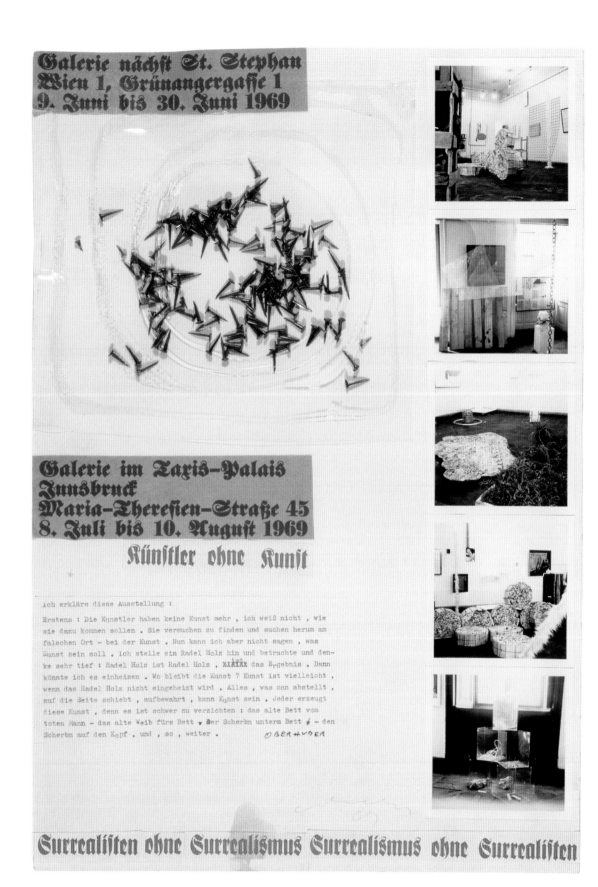

„Surrealisten ohne Surrealismus, Künstler ohne Kunst, Seite 1", 1969

48,3 x 33,1 cm, Druck, Fotos, Schreibmaschine, Plastikfolie, Nägel, Tinte,
Collage auf dünnem Karton, sammlung.schmutz@chello.at

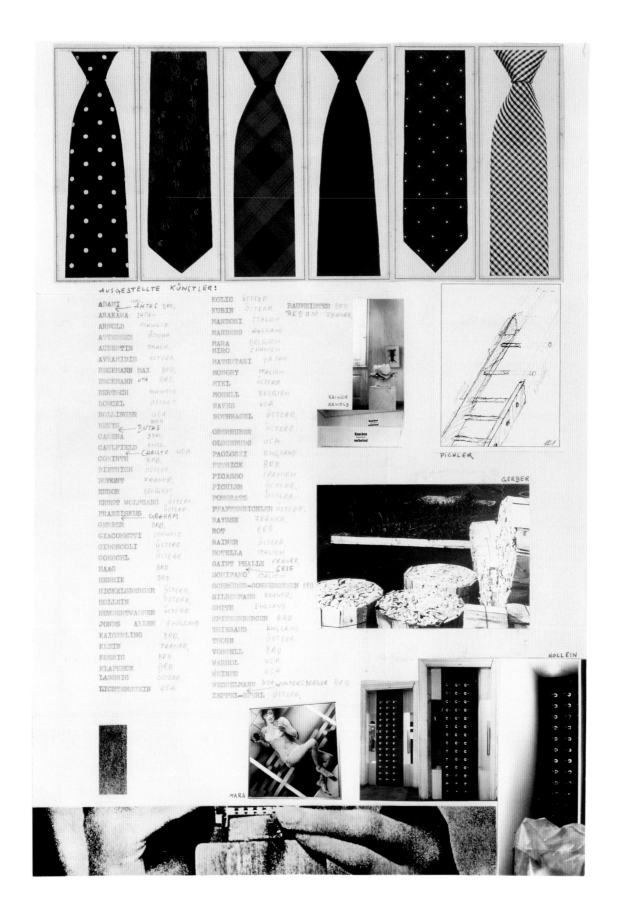

„Seite 2", 1969

48,2 x 33 cm, Druck, Fotos, Schreibmaschine, Bleistift, Collage auf Papier, Besitz des Künstlers

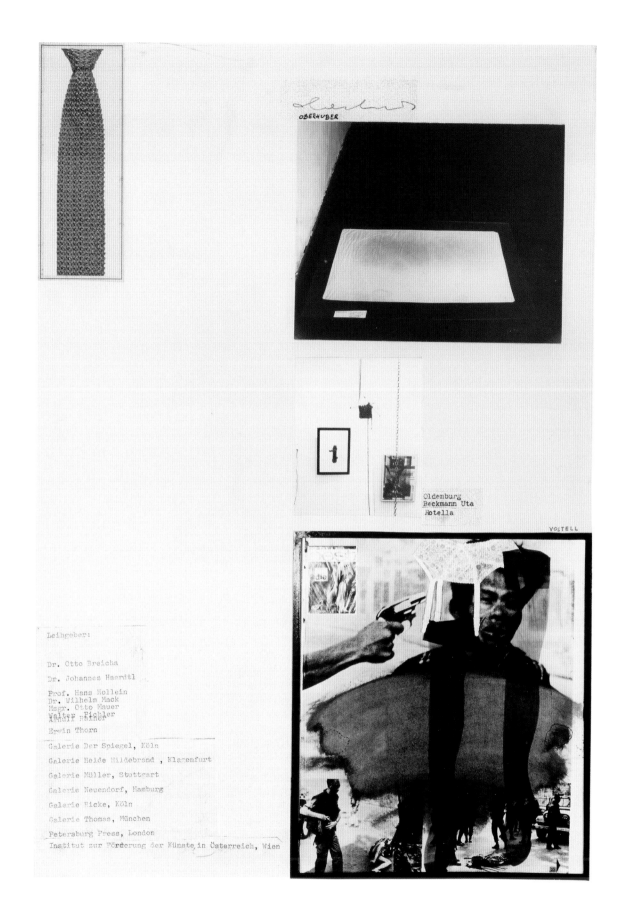

„Seite 3", 1969

48,2 x 33 cm, Druck, Fotos, Schreibmaschine, Bleistift, Collage auf Papier, Besitz des Künstlers

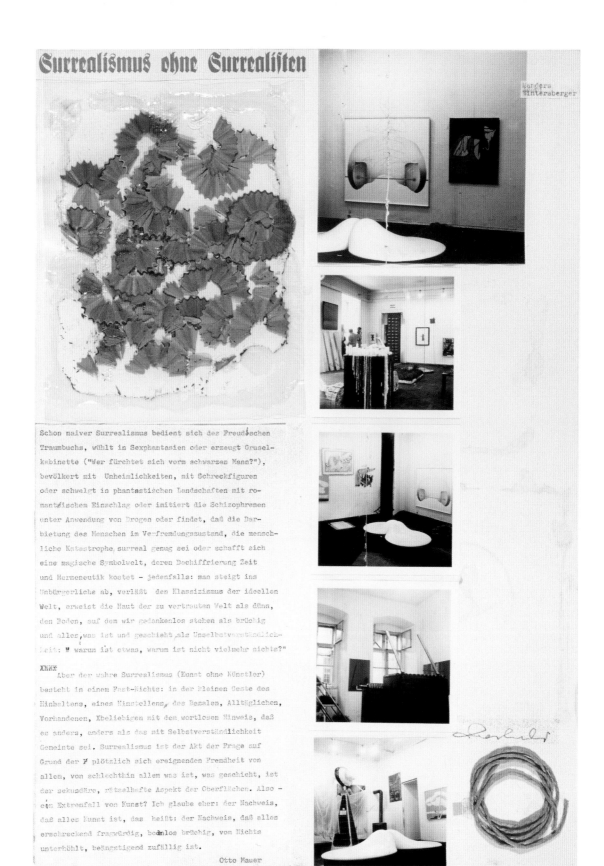

„Seite 4", 1969

48,4 x 33,1 cm, Druck, Fotos, Schreibmaschine, Plastikfolie, Spitzerreste, Spagat,
Collage auf dünnem Karton, Besitz des Künstlers

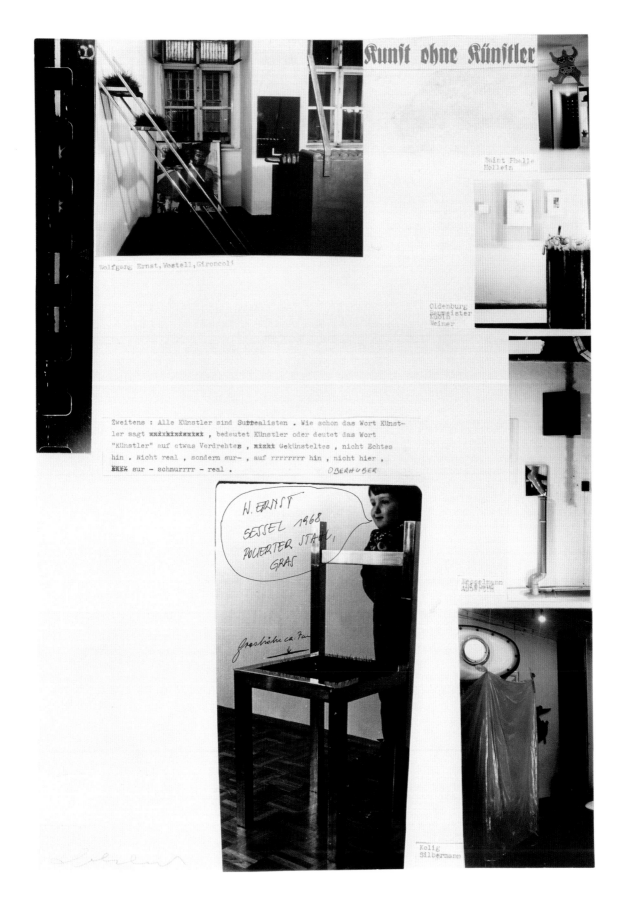

„Seite 5", 1969

48,4 x 33,1 cm, Druck, Fotos, Schreibmaschine, Bleistift, Collage auf dünnem Karton, Besitz des Künstlers

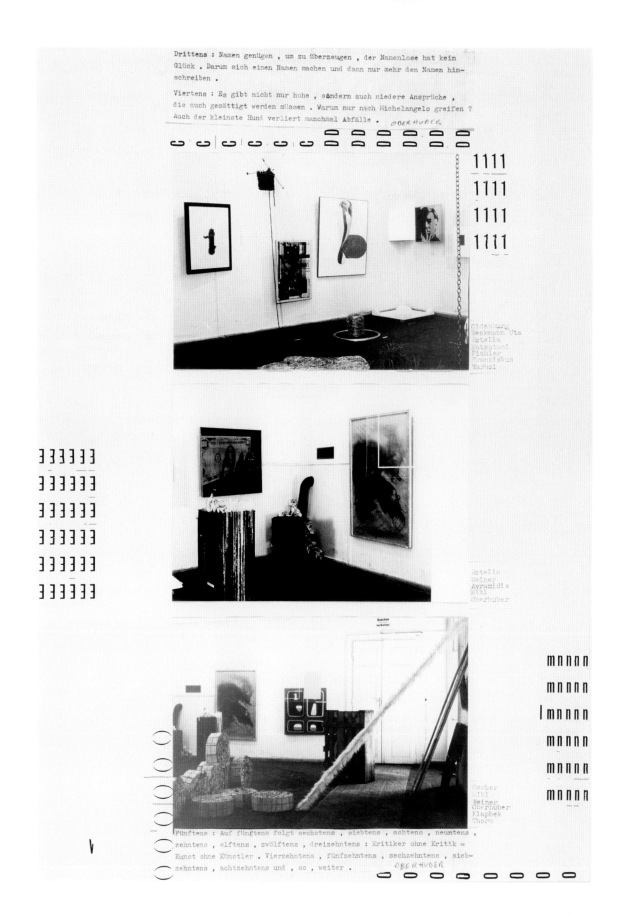

„Seite 6", 1969

48,5 x 33,2 cm, Lettraset, Fotos, Schreibmaschine, Bleistift, Collage auf dünnem Karton, Besitz des Künstlers

„Ohne Titel", um 1969

29,7 x 21 cm, Fotocollage, Bleistift auf Papier, Besitz des Künslters

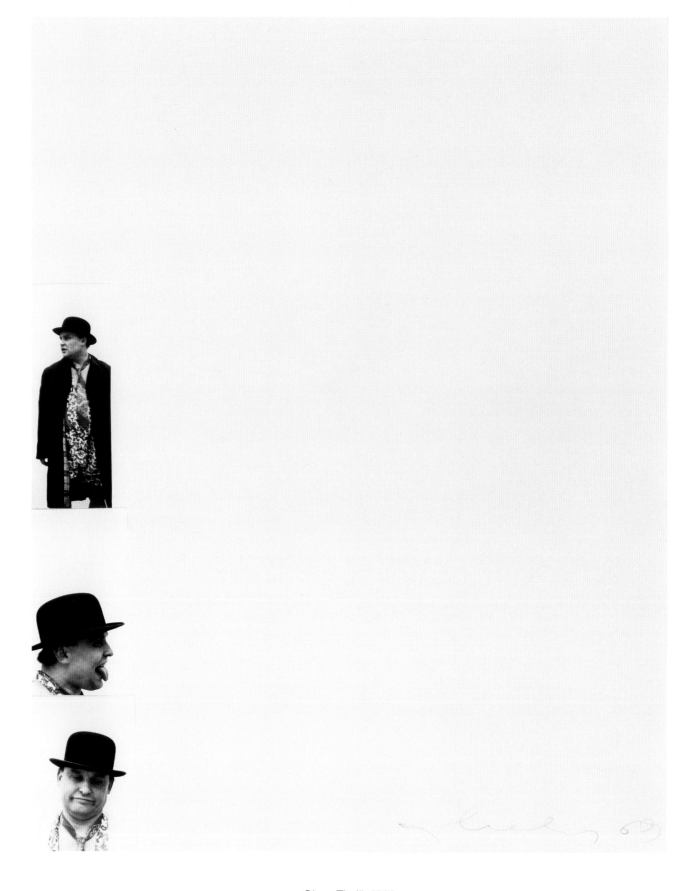

„Ohne Titel", 1969

40,1 x 31,3 cm, Fotocollage auf dünnem Karton, Besitz des Künstlers

60

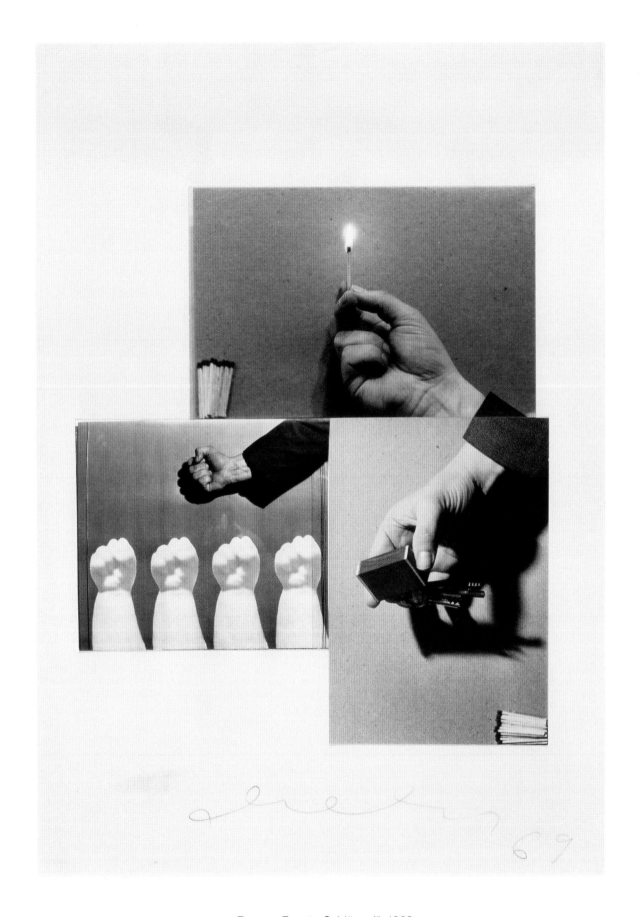

„Feuer – Faust - Schlüssel", 1969

33 x 23 cm, Fotocollage auf Papier, Besitz des Künstlers

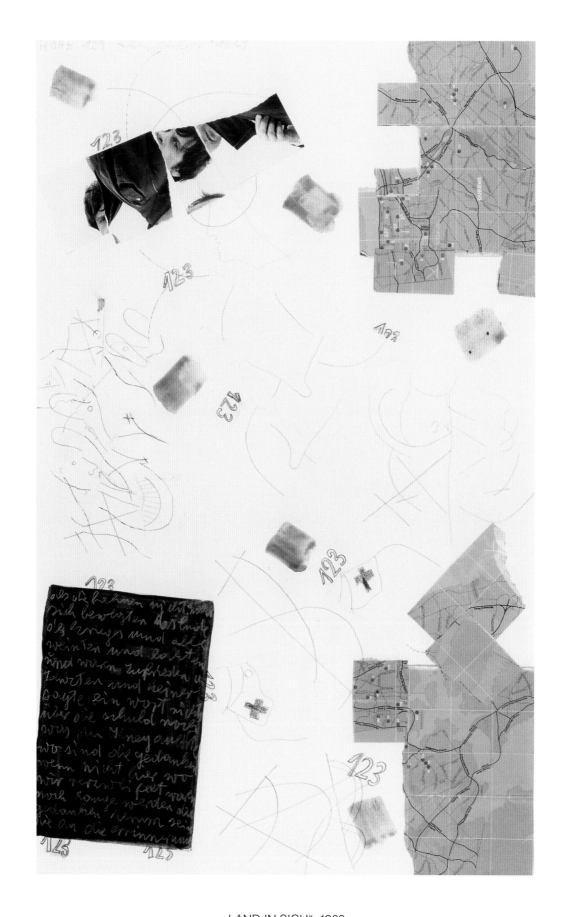

„LAND IN SICH", 1969

63,7 x 39,4 cm, Foto, Druck, Papier, Collage, Farbstift und Bleistift auf Papier, Besitz des Künstlers

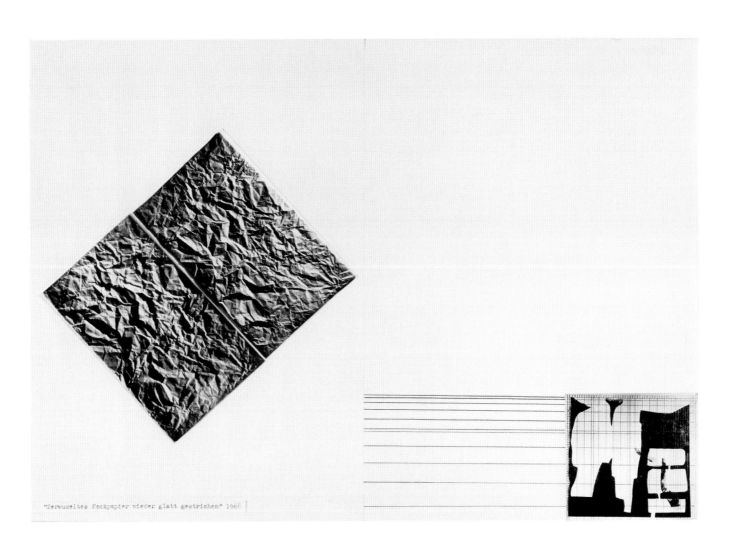

"Zerwurzeltes Packpapier wieder glatt gestrichen" 1968

„Ohne Titel", 1969

33 x 46 cm, Fotos, Schreibmaschine, Papier, Bleistift, Collage auf dünnem Karton, Besitz des Künstlers

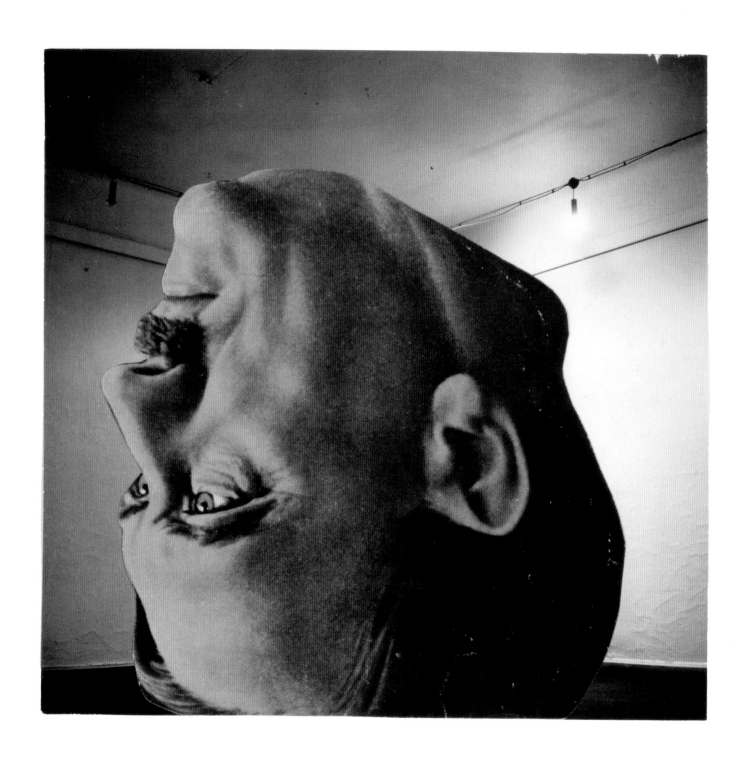

„Ohne Titel", 1969

17,5 x 18 cm, Druck, Collage auf Foto, Besitz des Künstlers

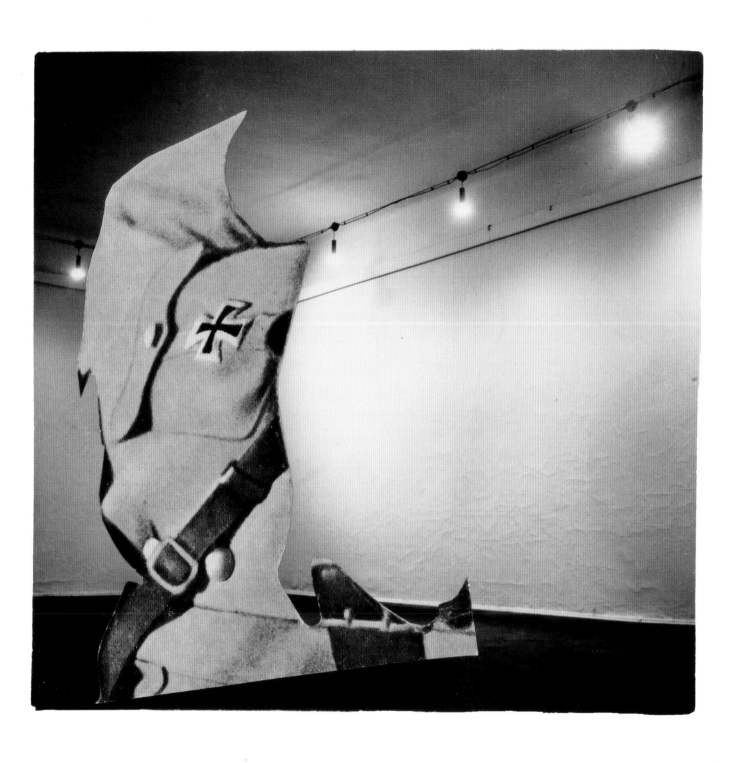

„Ohne Titel", 1970

17,5 x 18 cm, Druck, Collage auf Foto, Besitz des Künstlers

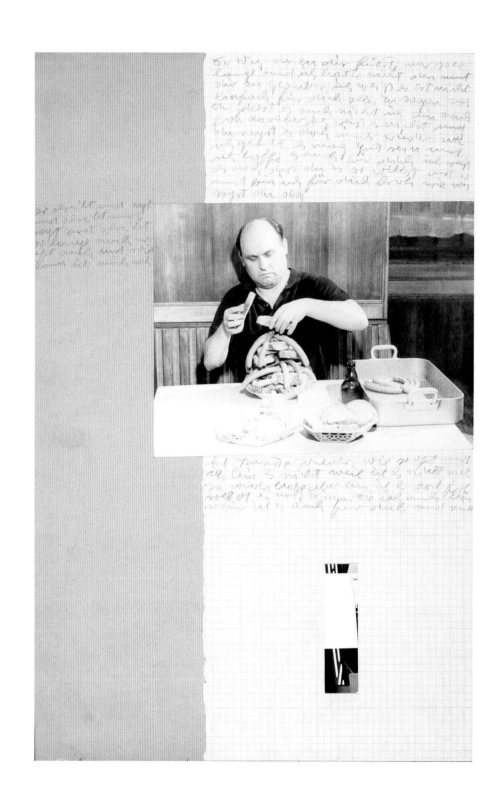

„Würstlskulptur", 1969

50 x 32 cm, Foto, Papier, Collage und Farbstift auf Karton, Fotosammlung des Bundes, Dauerleihgabe im Museum der Moderne Salzburg

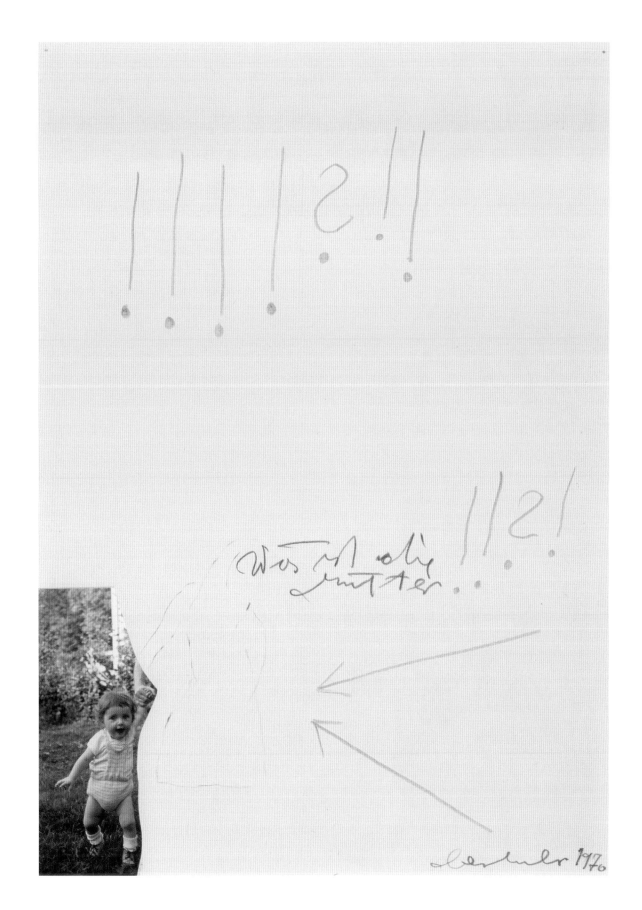

„Was ist die Mutter !!?!", 1970

29,7 x 21cm, Fotocollage, Farbstift und Bleistift auf Papier, Besitz des Künstlers

„Ohne Titel", 1970

24 x 16,5 cm, Druck, Collage auf Papier, Besitz des Künstlers

„An den Absender zurück", 1970

44,5 x 30 cm, Fotocollage und Bleistift auf Papier, Fotosammlung des Bundes, Dauerleihgabe im Museum der
Moderne Salzburg

„konkrete poesie in österreich", 1970

24 x 16,5 cm, Lettraset, Papier, Collage auf dünnem Karton, Besitz des Künstlers

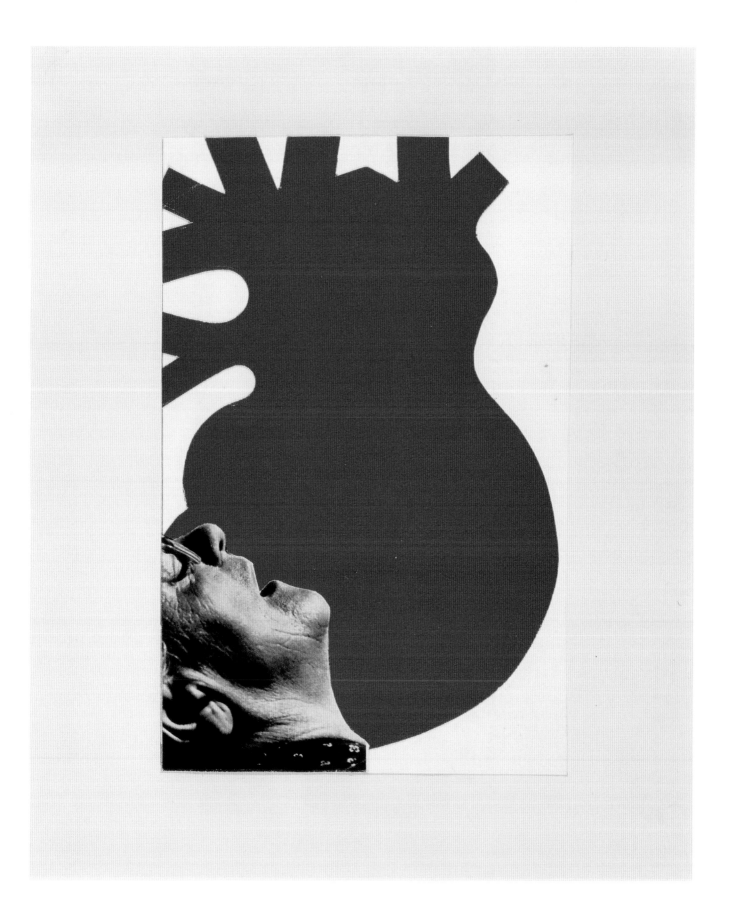

„Das Herz der Mutter", um 1970

26 x 21 cm, Druck, Karton, Collage auf Papier, Besitz des Künstlers

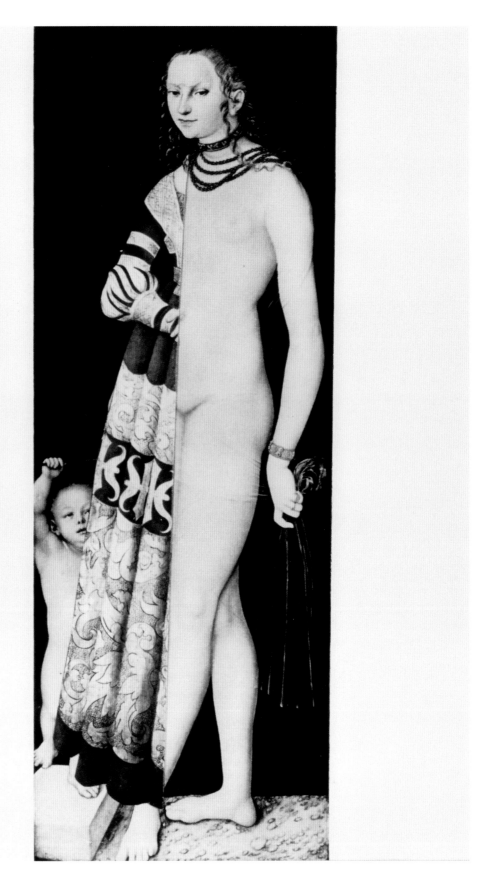

„Cranach", 1970

Collage, Maße unbekannt, Besitzer unbekannt

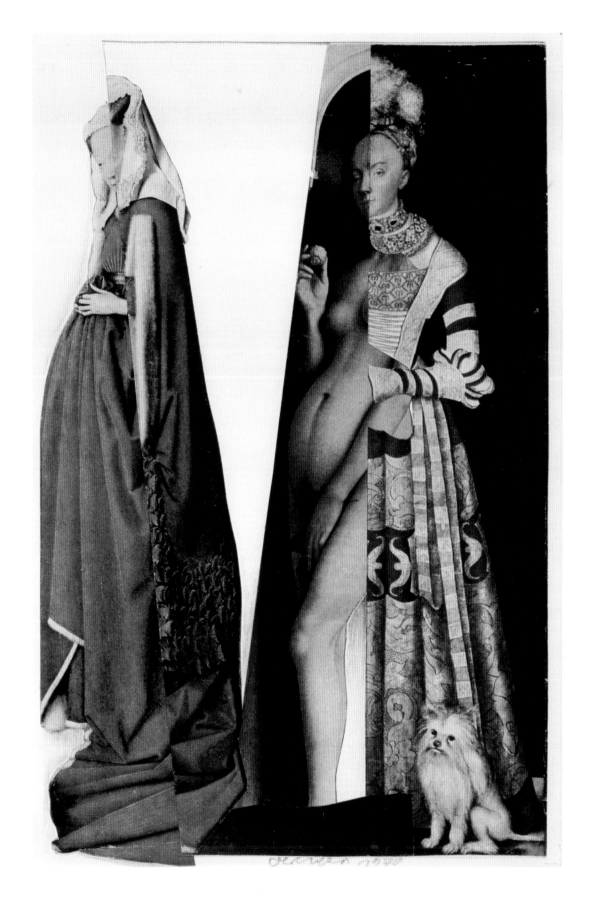

„Ohne Titel", 1970

29,3 x 19,2 cm, Druck, Karton, Collage, Farbstift und Bleistift auf dünnem Karton, Besitz des Künstlers

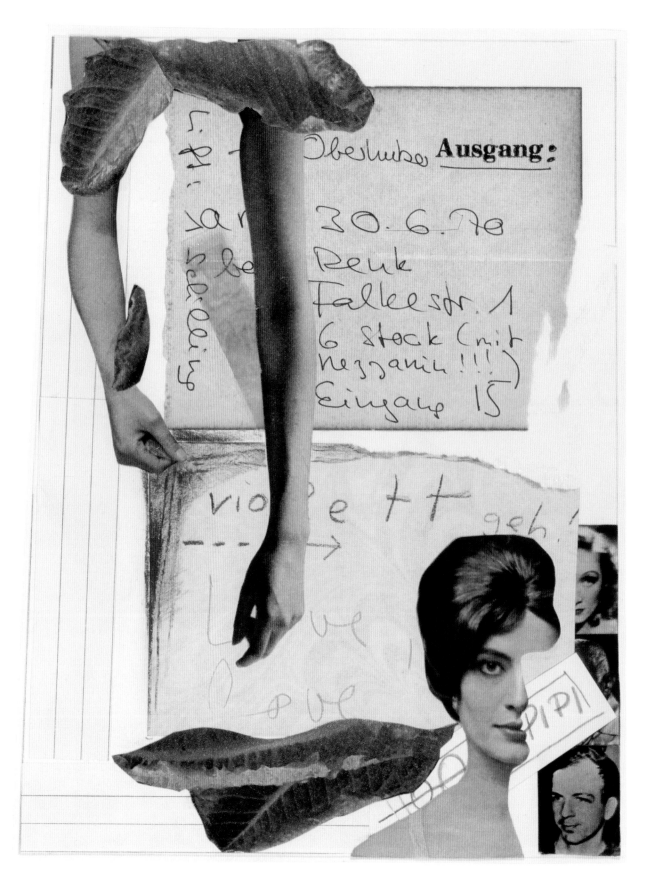

„Ohne Titel", 1970

25,5 x 19,1 cm, Druck, Papier, Klebestreifen, Kugelschreiber, Farbstift und Bleistift,
Collage auf dünnem Karton, Besitz des Künstlers

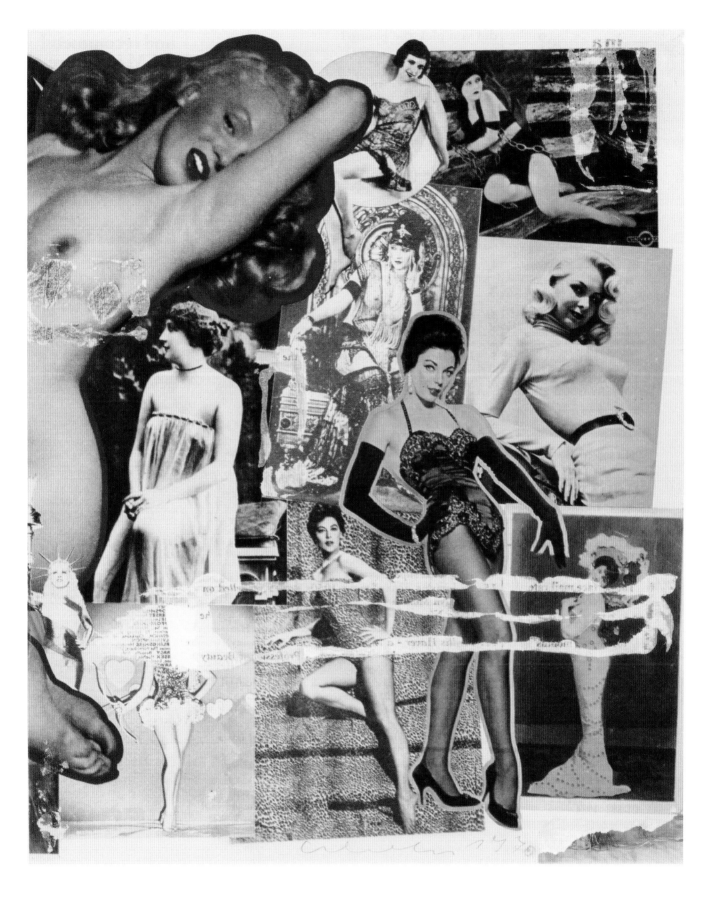

„Ohne Titel", 1970

30,4 x 24,6 cm, Druck, Collage auf dünnem Karton, Besitz des Künstlers

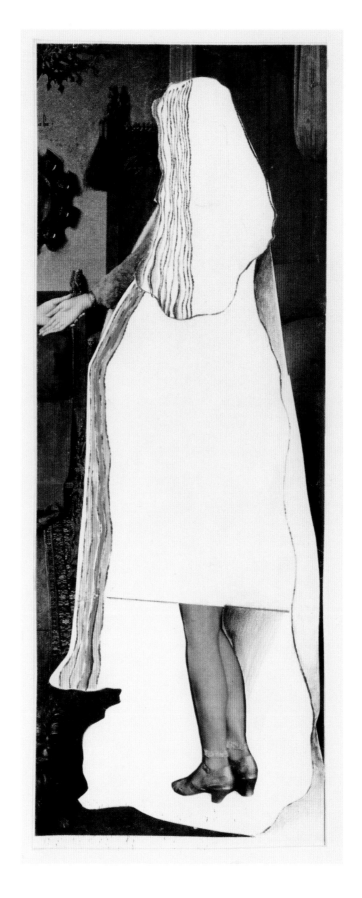

„Ohne Titel", 1970

30,2 x 12 cm, Druck, Collage, Farbstift und Bleistift auf dünnem Karton, Besitz des Künstlers

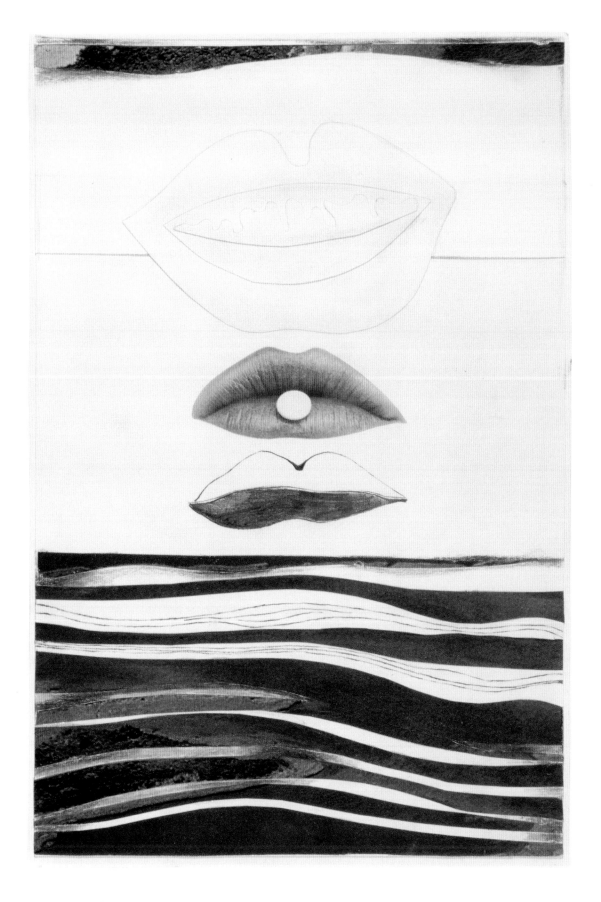

„Ohne Titel", um 1970

29,2 x 19,6 cm, Druck, Karton, Collage, Farbstift und Bleistift auf dünnem Karton, Besitz des Künstlers

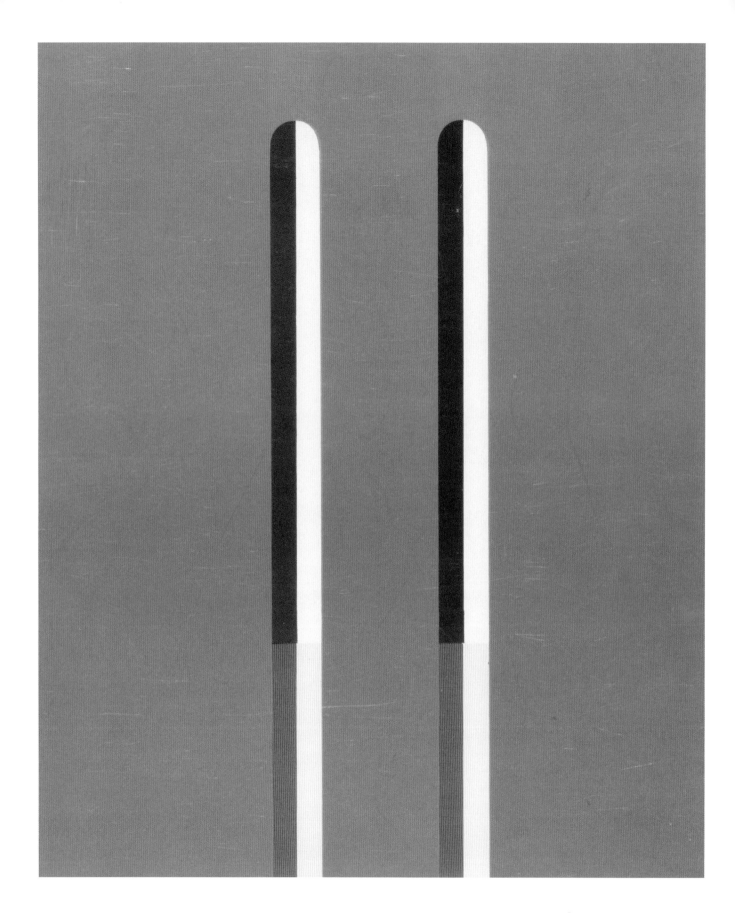

„Ohne Titel", 1970

24,2 x 20,8 cm, Druck, Maße und Technik der Originalcollage unbekannt, Besitz des Künstlers

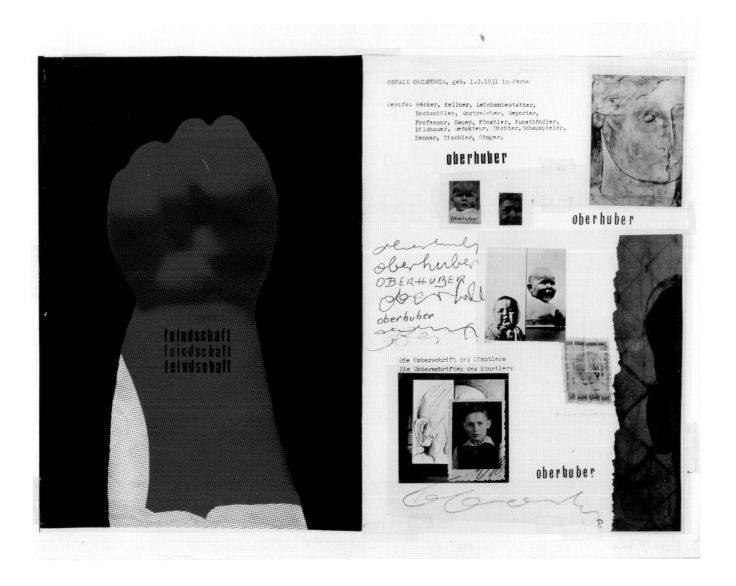

„feindschaft", um 1970

44 x 62 cm, Druck, Collage und Bleistift auf dünnem Karton, sammlung.schmutz@chello.at

„Ohne Titel", um 1970

33,4 x 23,5 cm, Ränder unregelmäßig, Brandspuren, Druck, Collage auf dünnem Karton, Besitz des Künstlers

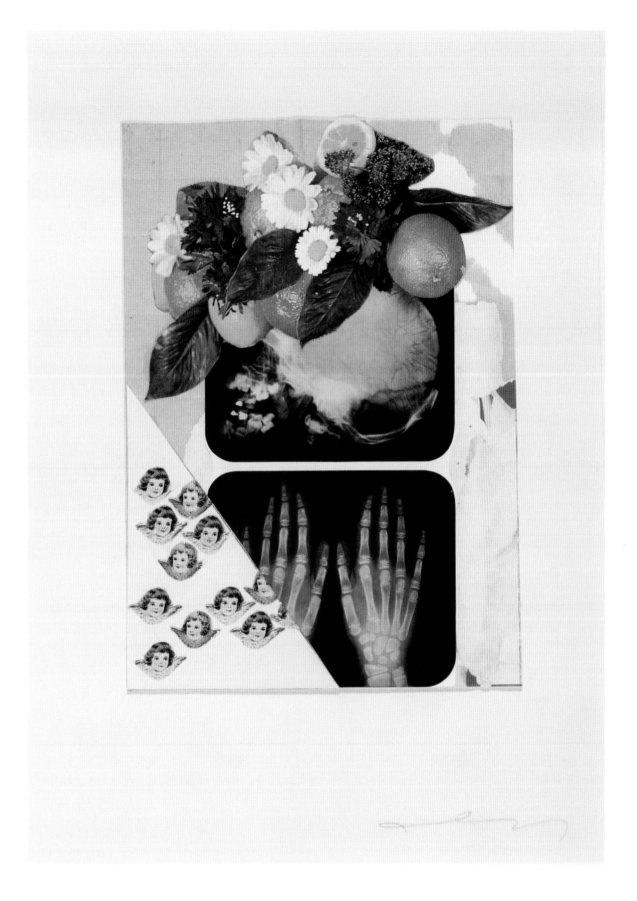

„Ohne Titel", um 1970

29,8 x 21,4 cm, Druck, Karton, Collage auf Papier, Besitz des Künstlers

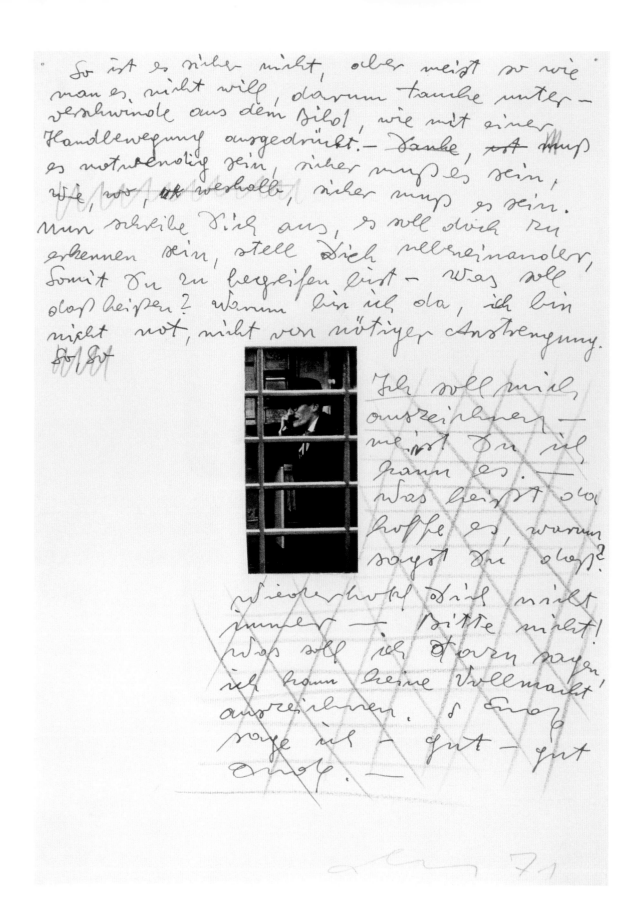

„Ohne Titel", 1971

29,7 x 21 cm, Druck, Collage, Kugelschreiber und Farbstift auf Papier, Besitz des Künstlers

„so nicht-", 19/1

29,7 x 21 cm, Druck, Collage, Kugelschreiber und Farbstift auf Papier, Besitz des Künstlers

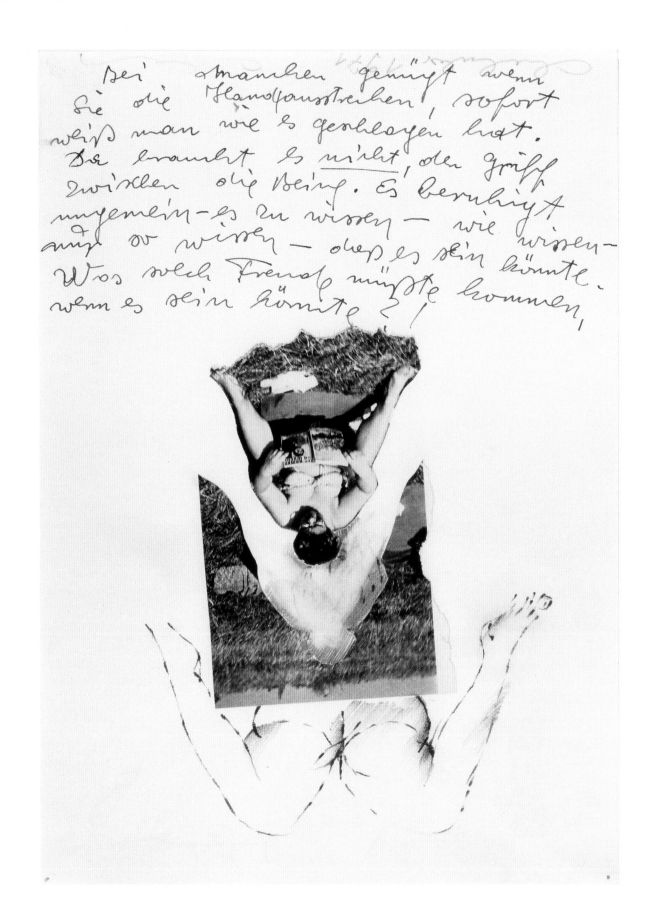

„Ohne Titel", 1971

29,7 x 21 cm, Druck, Collage, Filzstift und Bleistift auf Papier, Besitz des Künstlers

84

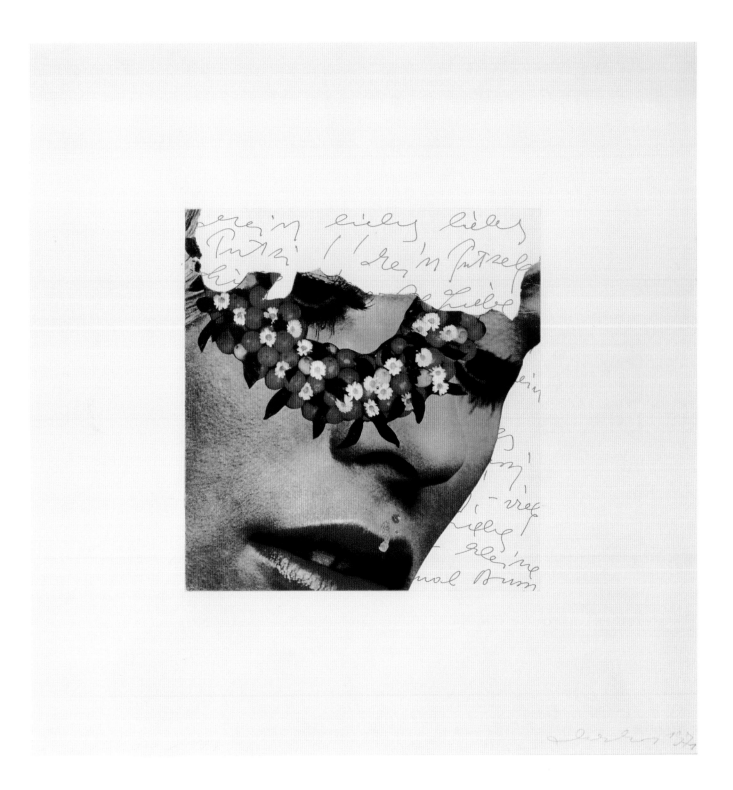

„Putzibild", 1971

45,1 x 44 cm, Druck, Collage auf dünnem Karton, Besitz des Künstlers

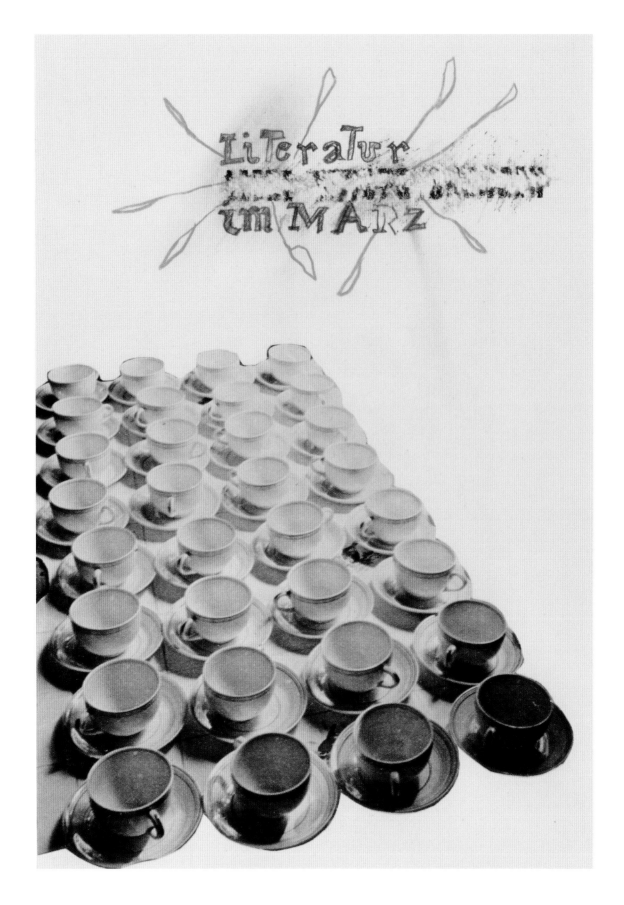

„Literatur", 1971

24 x 16,5 cm, Druck, Collage, Farbstift und Bleistift auf dünnem Karton, Besitz des Künstlers

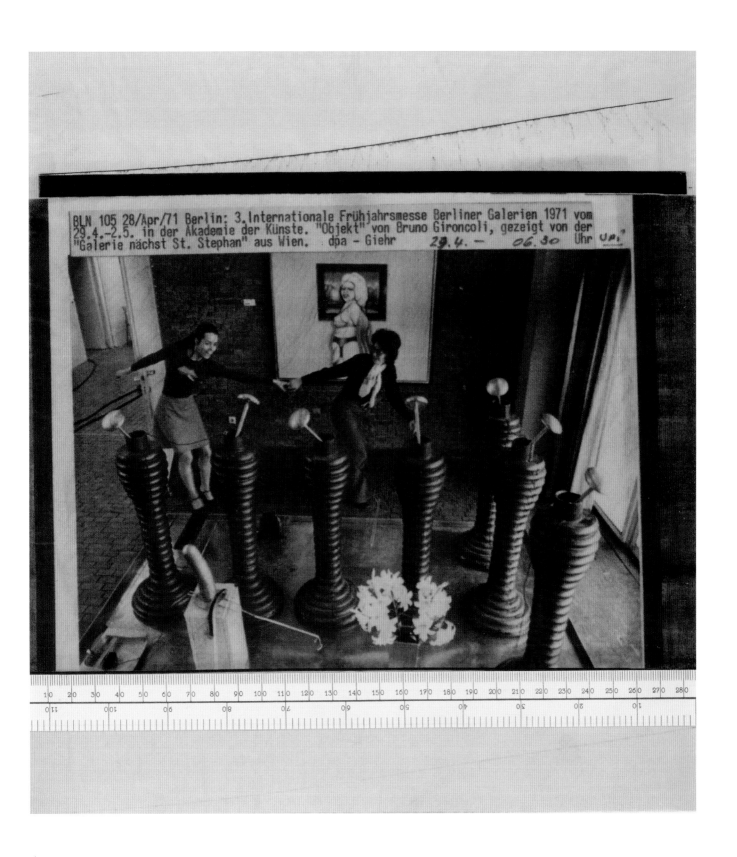

„Ohne Titel", 1971

32,2 x 29 cm, Druck, Collage auf dünnem Karton, Besitz des Künstlers

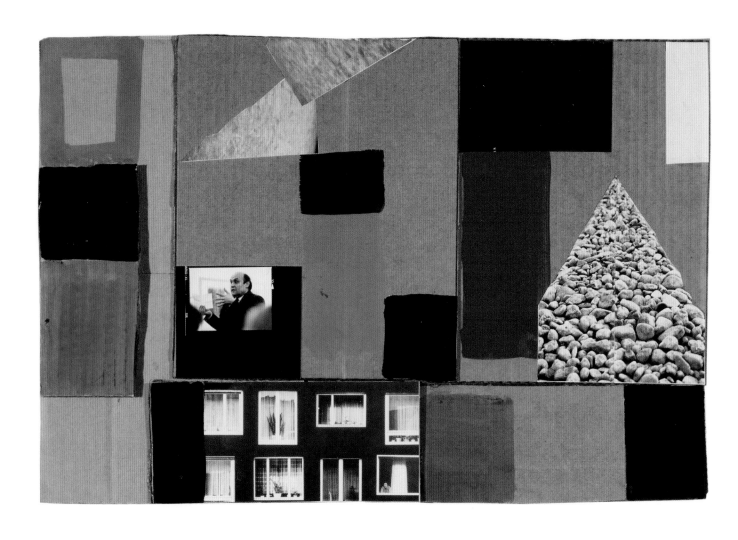

„Ohne Titel", 1971

30,8 x 45,9 cm, Druck, Foto, Deckfarbe, Wellkarton, Collage, Besitz des Künstlers

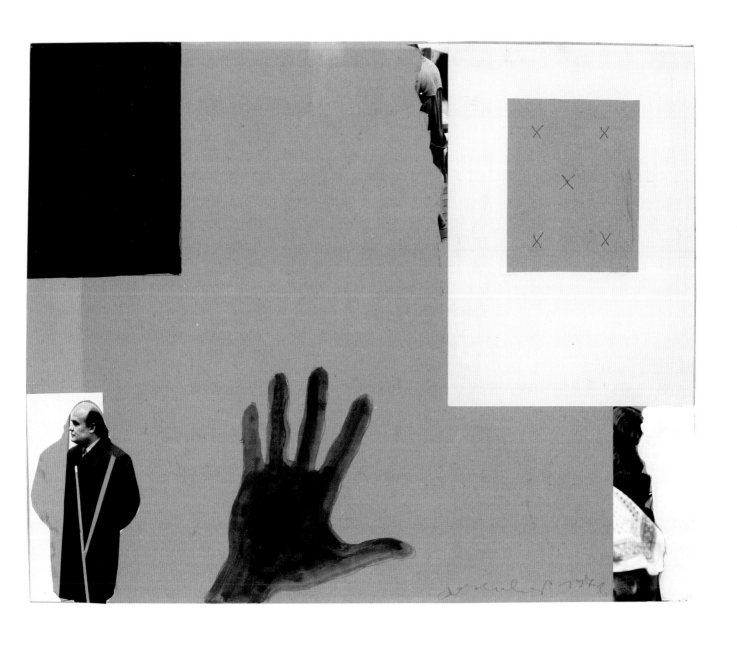

„DIE ANDEREN", 1971

46,2 x 56,6 om, Foto, Karton, Papier, Collage, Deckfarbe und Bleistift auf Wellkarton, Besitz des Künstlers

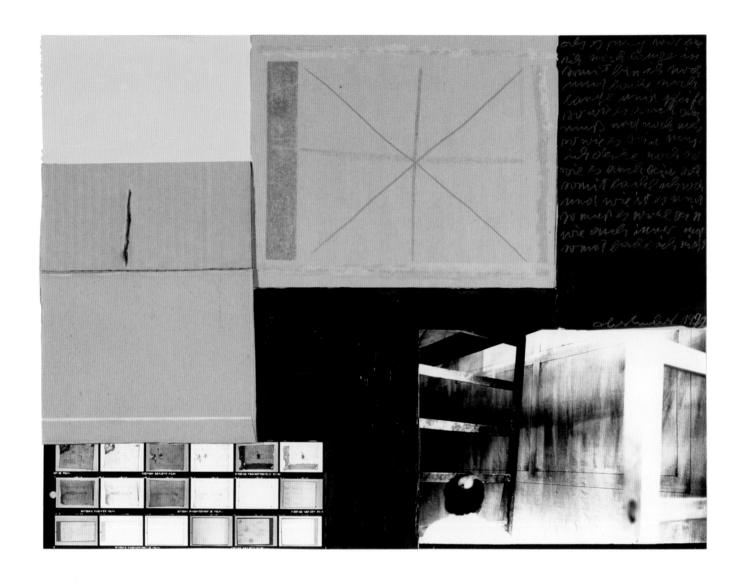

„DER PLAN FÜR DIE ANDEREN", 1972

42 x 56 cm, Foto, Karton, Wellkarton, Collage, Acrylfarbe, Deckfarbe und Farbstift auf Karton, Besitz des Künstlers

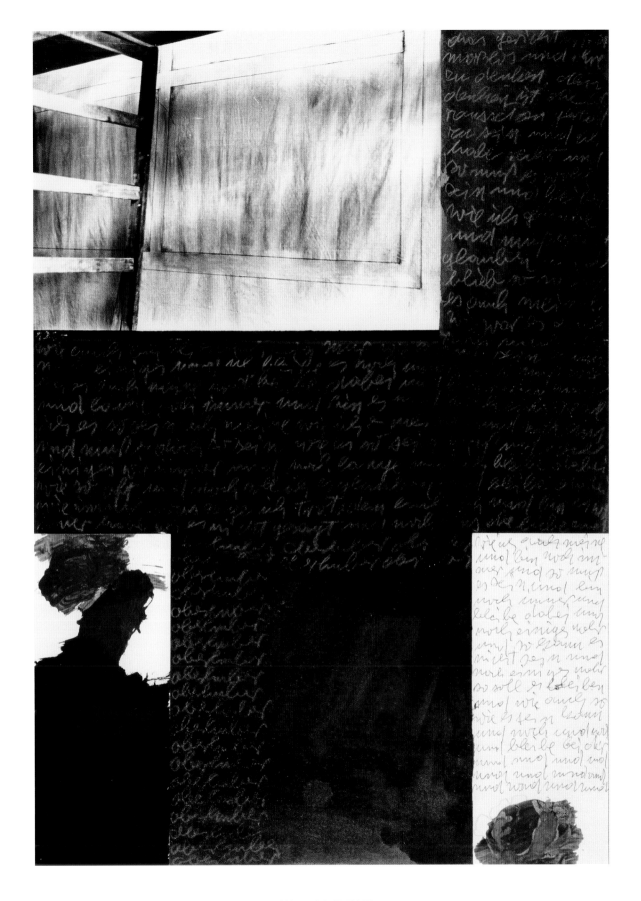

„Ohne Titel", 1972

48 x 34 cm, Foto, Papier, Collage, Dispersion und Farbstift auf Karton, Besitz des Künstlers

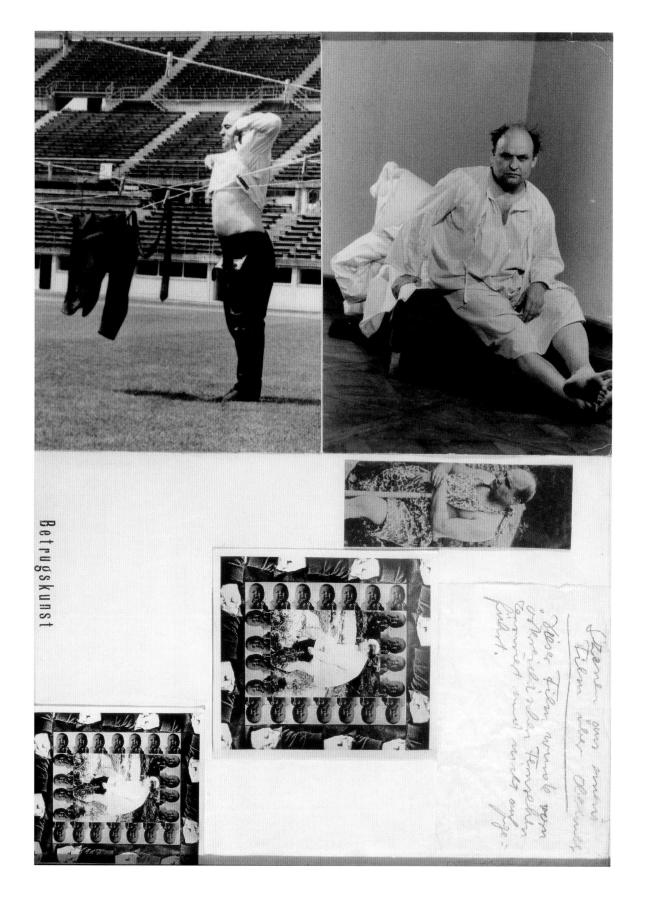

„Betrugskunst", 1972

45,5 x 32,5 cm, Fotocollage, Lettraset und Bleistift auf dünnem Karton, sammlung.schmutz@chello.at

„Tuch", 1973
43,1 x 60,1 cm, Druck, Collage, Farbstift auf Papier, Besitz des Künstlers

„neui=neu – Seite 1", 1973

30 x 21 cm, Tinte und Zeitungsausschnitte, Collage auf Papier, Fotosammlung des Bundes,
Dauerleihgabe im Museum der Moderne Salzburg

„neui=neu – Seite 2", 1973

30 x 21 cm, Tinte und Zeitungsausschnitt, Collage auf Papier, Fotosammlung des Bundes,
Dauerleihgabe im Museum der Moderne Salzburg

„Leere Felder", 1973

65,1 x 49,8 cm, Fotocollage, Bleistift auf Karton, Besitz des Künstlers

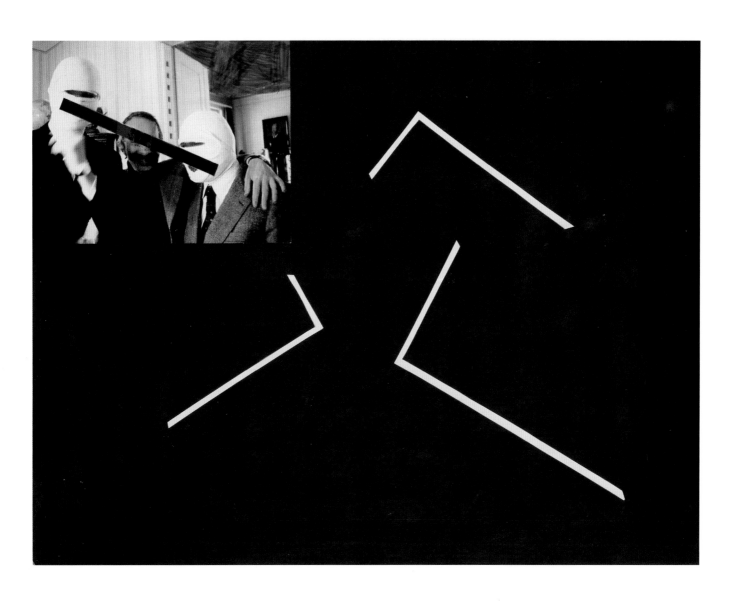

„KONKRFT", 1973

47 x 61,3 cm, Fotocollage, Dispersion, Besitz des Künstlers

„Ohne Titel", 1975

41,9 x 29,6cm, Kopie, Kuverts, Collage auf Papier, Sammlung Dr. Imma Rasinger, Wien

„Der Redner", 1970

92,5 x 40 cm, Foto, Klebeband, Collage, Farbstift auf Karton, mit Passepartout verklebt, Besitz des Künstlers

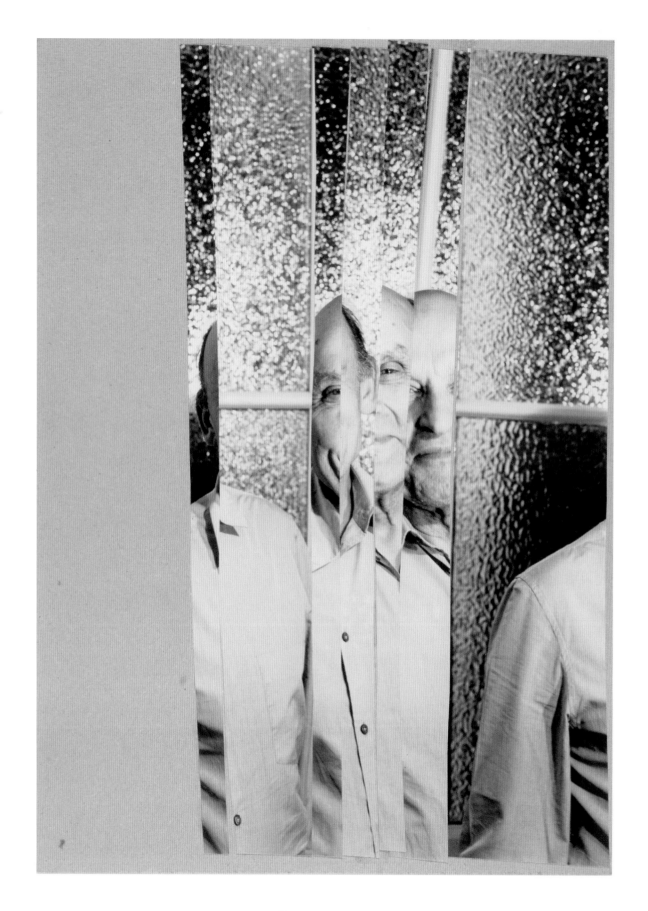

„Ohne Titel", 1975

31 x 22,1cm, Fotocollage auf Karton, Sammlung Dr. Imma Rasinger, Wien

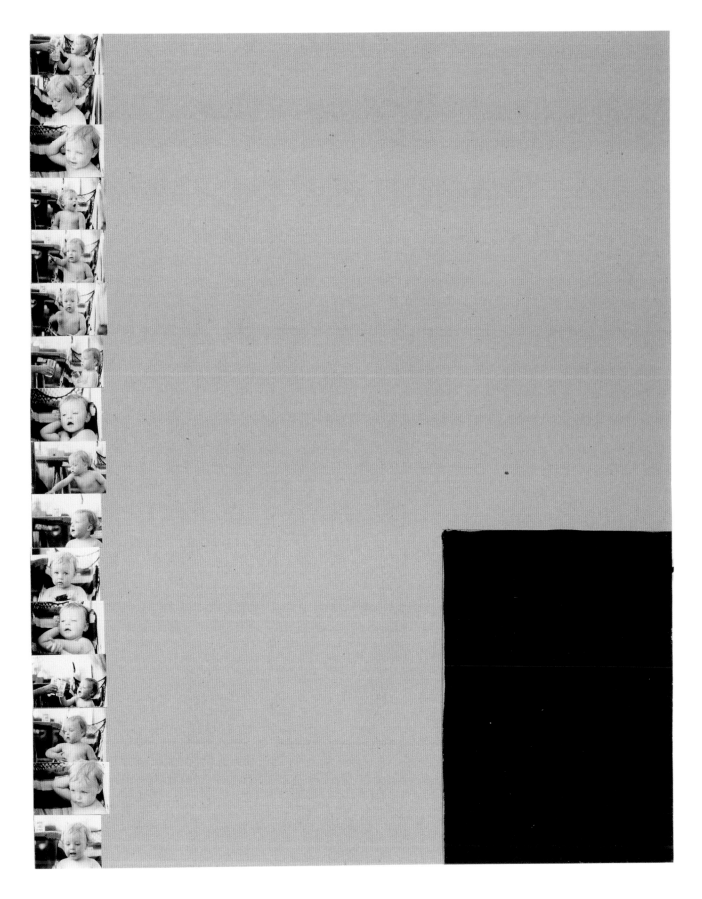

„Ohne Titel", 1976

60 x 47,4 cm, Fotocollage, Dispersion und Bleistift auf Karton, Besitz des Künstlers

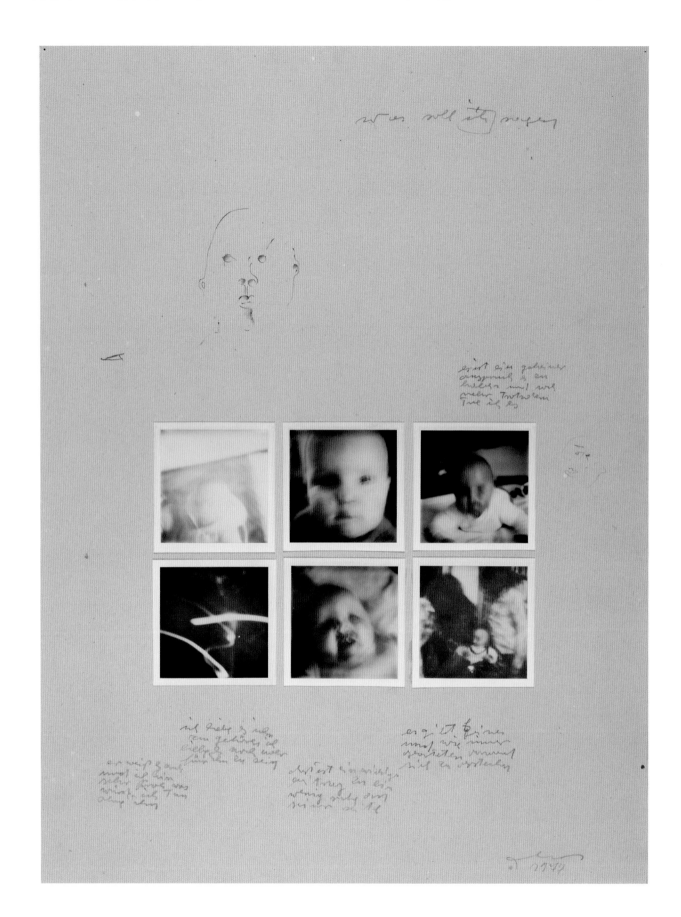

„was soll ich sagen", 1977

59,4 x 44,4 cm, Fotocollage und Bleistift auf Karton, Besitz des Künstlers

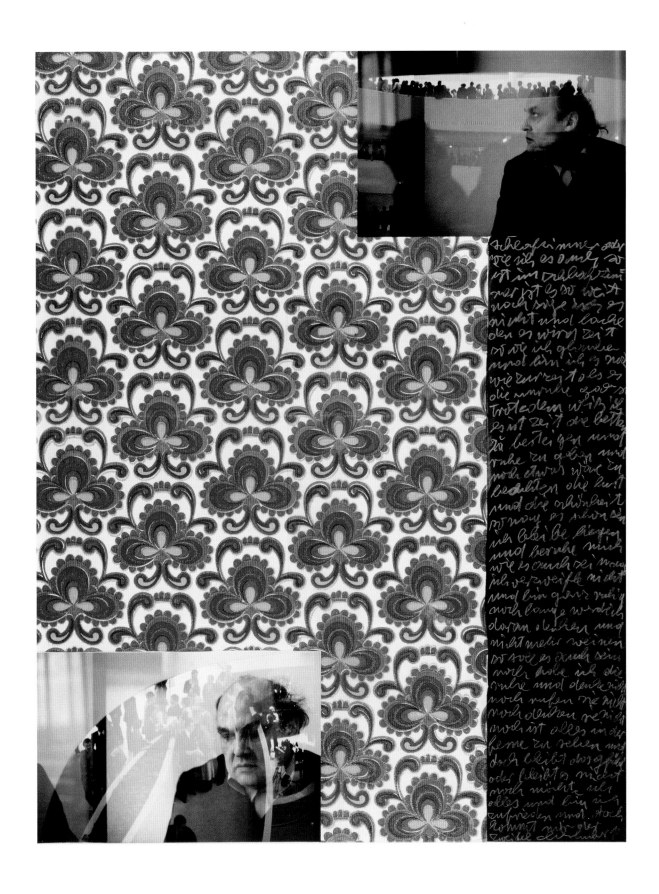

„Und doch kommt mir der Zweifel", 1978

65 x 50 cm, Fotos, Geschenkpapier, Collage, Dispersion und Farbstift auf Papier, Besitz des Künstlers

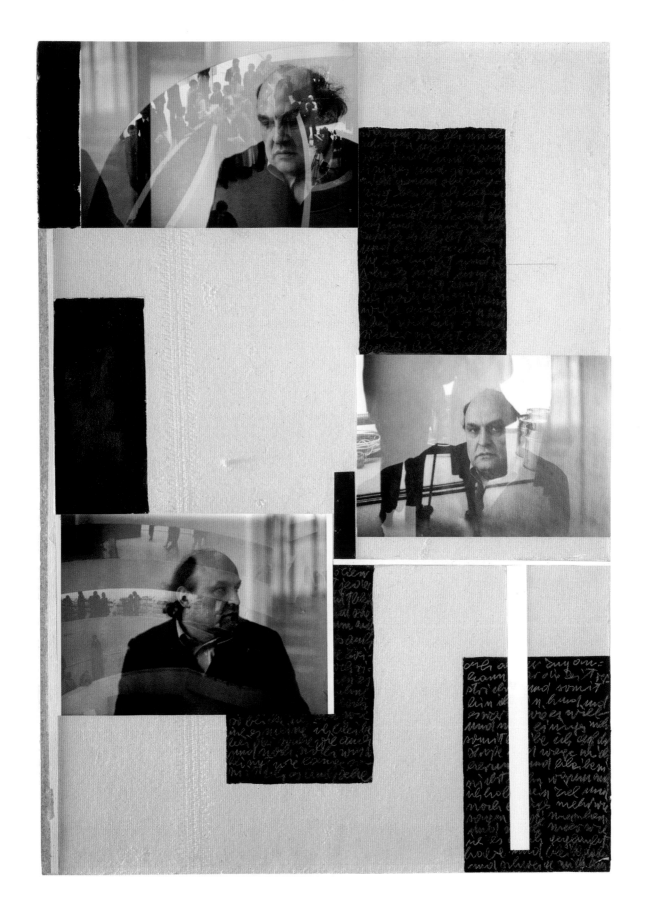

„Ohne Titel", 1978

70 x 49 cm, Fotocollage, Dispersion und Farbstift auf Karton, Sammlung kunst Meran

104

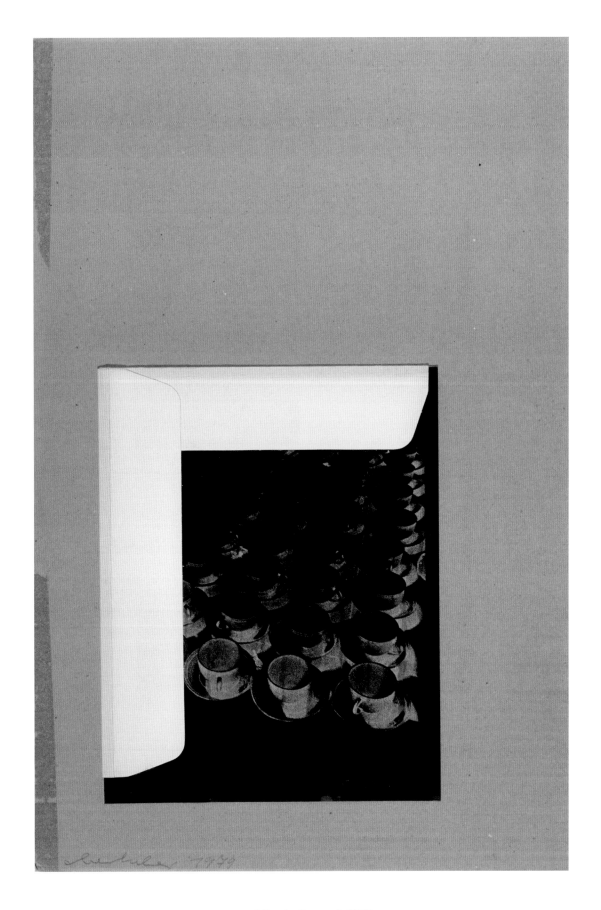

„gedrängte Tassen", 1979

58 x 38,4cm, Fotocollage (Negativ auf Folie), dünner Karton auf Wellkarton, Sammlung Stephan Ettl, Wien

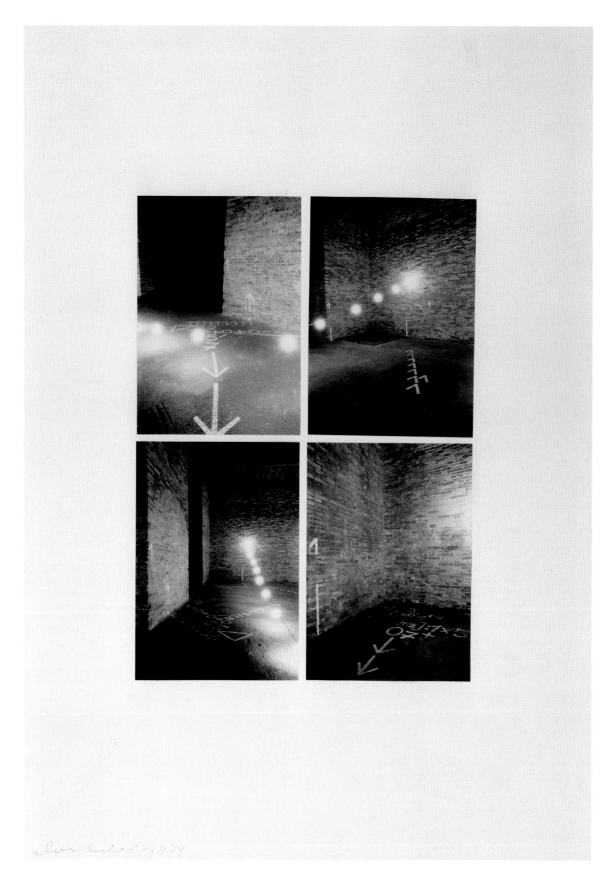

„Raum", 1979

62,5 x 44 cm, Fotocollage auf Papier, Besitz des Künstlers

„Amerika", 1980

70,8 x 52,8cm, Druck, Karton, Collage, Dispersion und Bleistift auf Karton, Sammlung Stephan Ettl, Wien

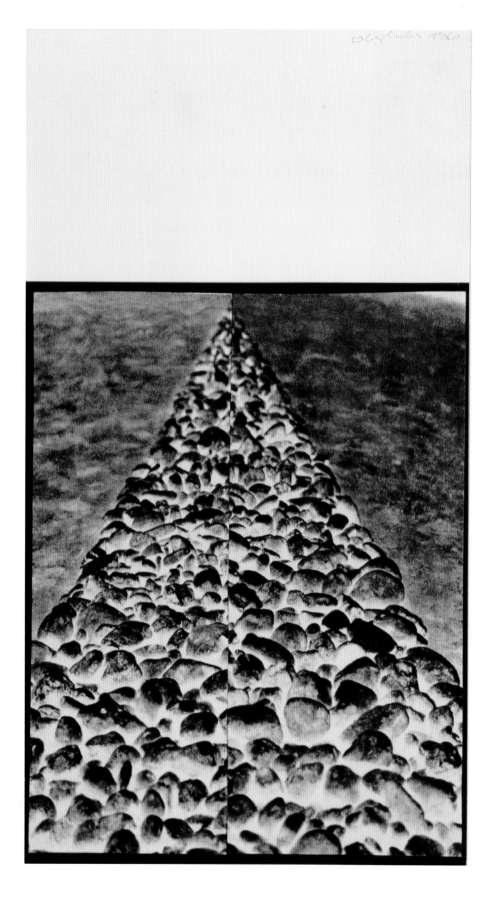

„Steine", 1980
42,8 x 23,8 cm, Fotocollage (Negativ) auf dünnem Karton, Besitz des Künstlers

„Ohne Titel", 1980
58,1 x 38,5 cm, Zeitung, Papier, Collage, Dispersion und Farbstift auf Hartfaserplatte, Besitz des Künstlers

„KÖPFE UND", 1981

55,7 x 42 cm, Fotos, Druck, Collage auf Papier, mit Aquafix überklebt, Bleistift, Besitz des Künstlers

„Ohne Titel", 1981
Fotocollage auf Papier, mit dünnem Transparentpapier überklebt, Bleistift, Besitz des Künstlers

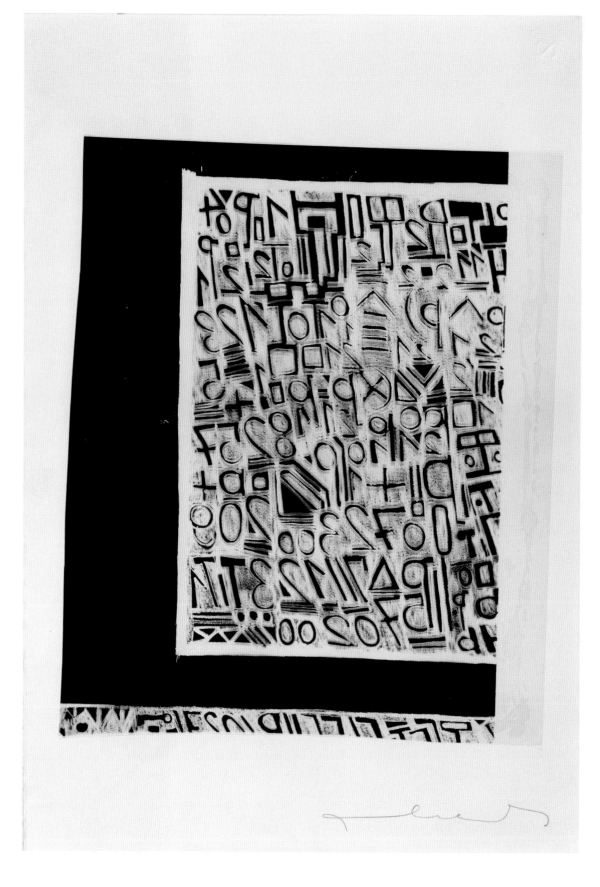

„Ohne Titel", um 1981

44 x 30 cm, Fotocollage (Negativ auf Folie) auf dünnem Karton, Besitz des Künstlers

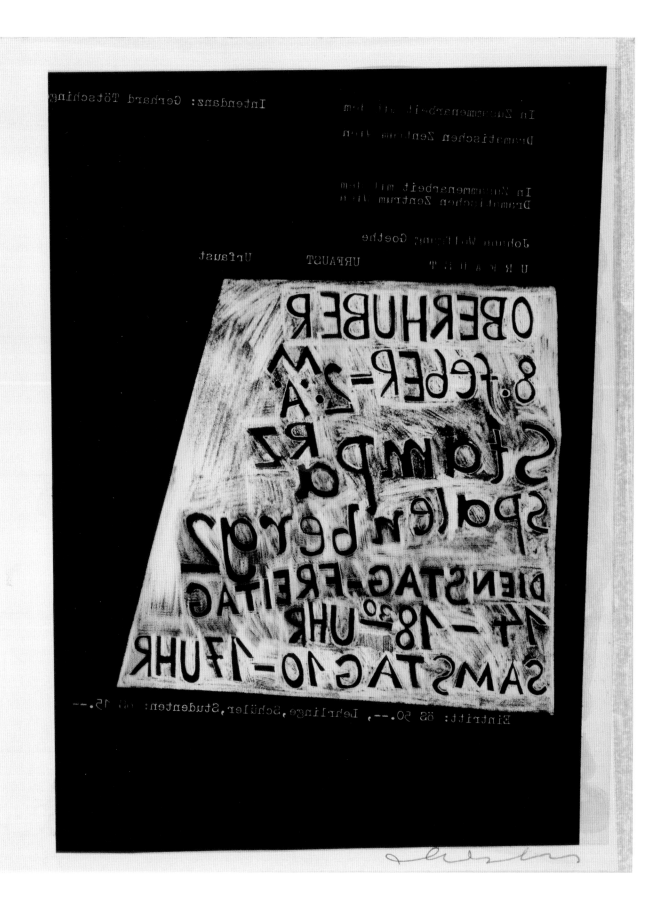

„Ohne Titel", um 1981

27,3 x 21,7 cm, Fotocollage (Negativ auf Folie) auf dünnem Karton, Besitz des Künstlers

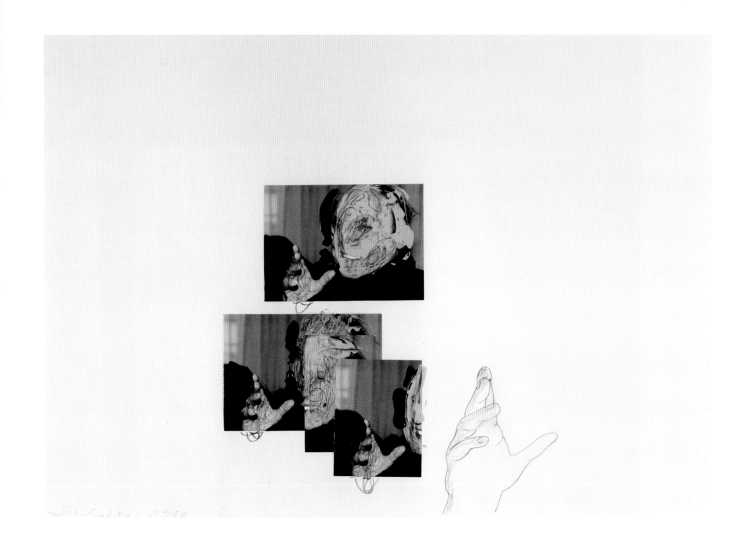

„ICH AUS", 1980

44 x 62,5 cm, Fotocollage, Acrylfarbe, Farbstift und Bleistift auf Papier, Besitz des Künstler

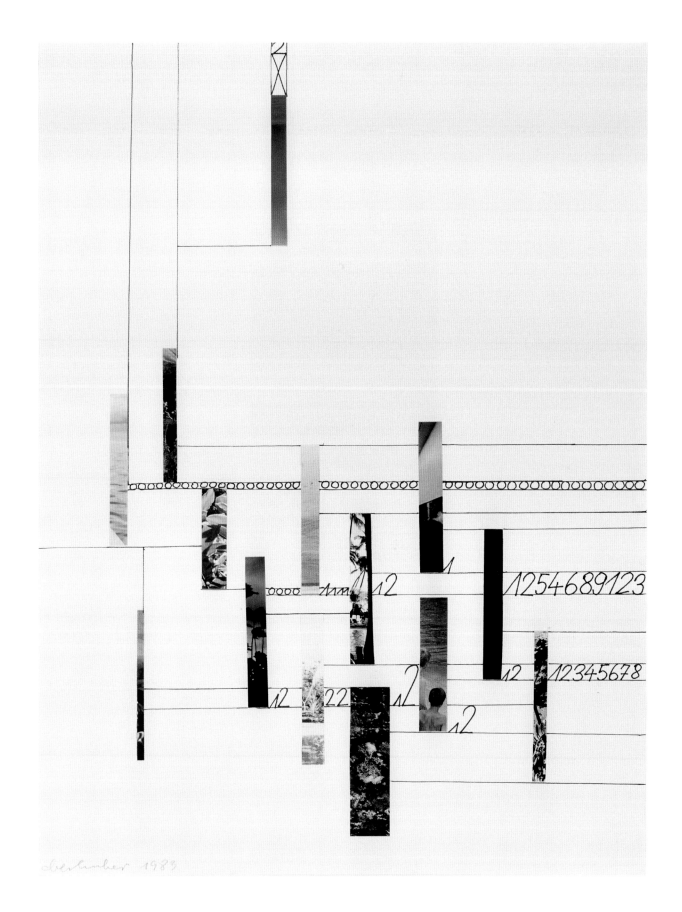

„Konstruktion", 1983

56 x 42 cm, Fotocollage und Filzstift auf Papier, Besitz des Künstlers

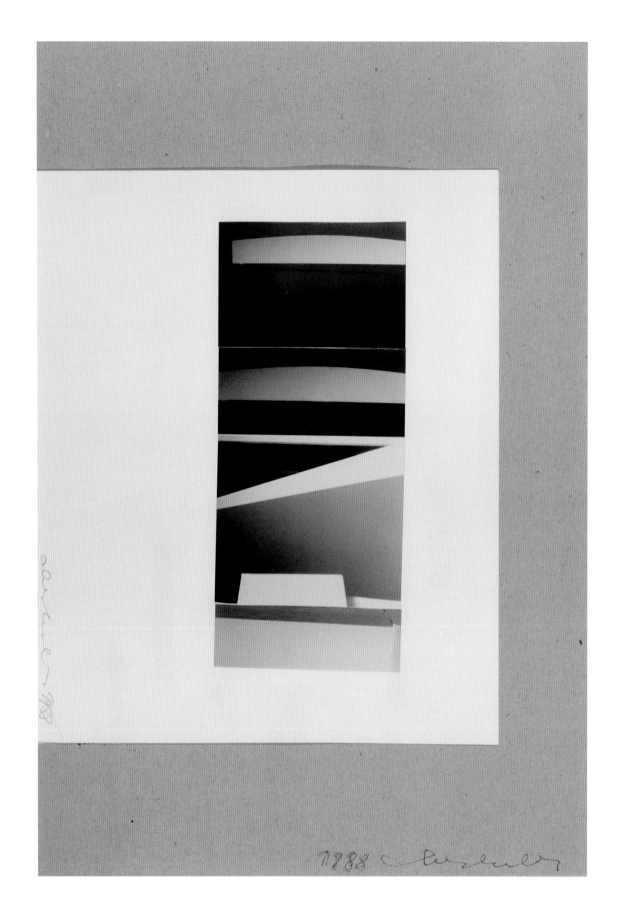

„Ohne Titel", 1988

44 x 30,1 cm, Fotocollage auf Karton, Besitz des Künstlers

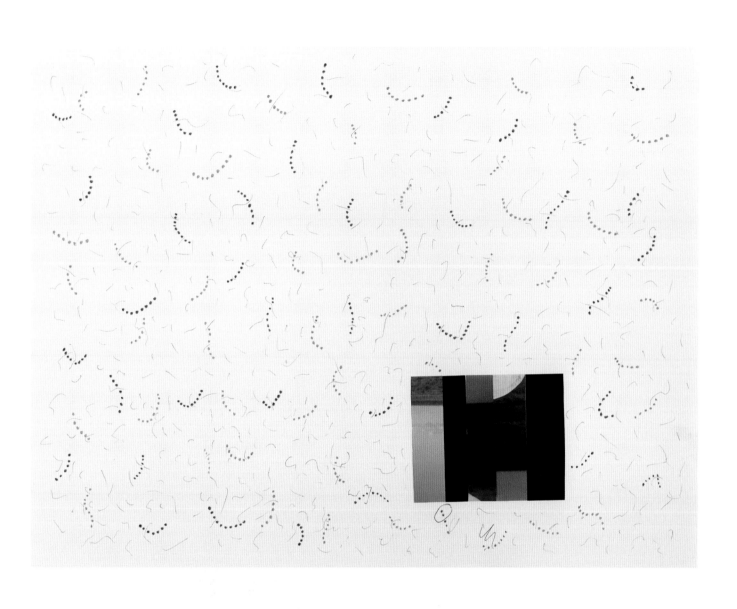

„Ohne Titel", 1990
42 x 55,3 cm, Fotocollage, Kugelschreiber und Filzstift auf Papier, Besitz des Künstlers

„Ohne Titel", 1992

29,9 x 29,6 cm, Fotocollage und Bleistift auf Papier, Besitz des Künstlers

118

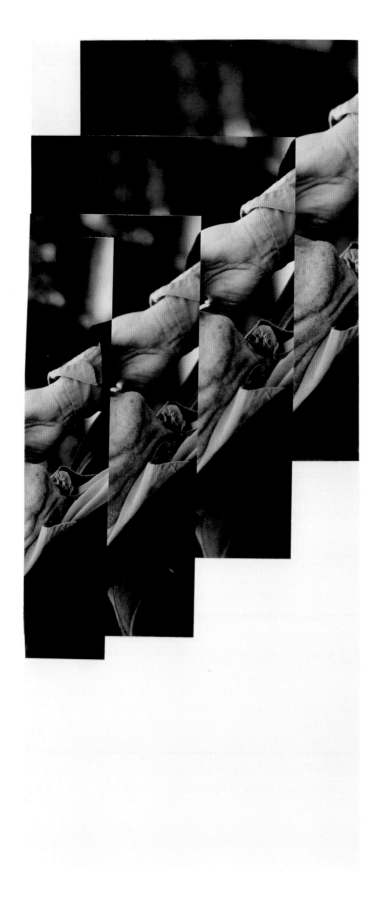

„Stufenoberhuber", um 1992

29,6 x 12,2 cm, Fotocollage auf Papier, Sammlung Dr. Imma Rasinger, Wien

„geflicktes Bein", 2003

55 x 42 cm, Digitalfotocollage, Farbstift und Bleistift auf Papier, Sammlung Stephan Ettl, Wien

Peter Noever

Ossi.

Wie bei jedem Visionär, so ist auch bei Ossi – wie ihn seine Freunde liebevoll nennen dürfen – ein entscheidender Gedanke der Ausgangspunkt von allem, was er begehrt, was er anstrebt und was er erreicht hat. Letzteres kann man kaum hoch genug einschätzen. Denn der besagte Gedanke, der allem zugrunde liegt, ist die Universalität der Metamorphose, das Prozessuale in seinem *permanenten* Möglichkeitsvollzug. Als Ossi nach der künstlerischen Leitung der Galerie Nächst St. Stephan die damalige Hochschule für angewandte Kunst als deren Rektor in die Hand nahm, gab er einem Etwas, das noch keine verbindlichen Konturen hatte und doch eine große Tradition, die Identität einer Kunstbildungsinstitution von gesamteuropäischem Format. Die Idee war ebenso einfach wie folgenreich. Es war die Öffnung der Angewandten zu neuen Dialogräumen und die entschiedene Überschreitung ihrer traditionell zugeordneten Rolle als reine Bildungsstätte. Indem er Diskurse und Kulturpraktiken wie Sammeln und Ausstellen zur Kernkompetenz der Angewandten erklärte, war das Fundament einer modernen Kunsthochschule auch in US-amerikanischem Sinne gelegt (man denke an die Yale University Gallery). Die Kunstsammlung der Angewandten wurde als eigenständiger Körper institutionell verankert und zu einer der wichtigsten österreichischen Kunstsammlungen überhaupt ausgebaut. Der Heiligenkreuzerhof fungierte mit seinen barock konnotierten Räumen als idealer Ort einer Auseinandersetzung zwischen zeitgenössischer Modernität und Tradition. Hier konnten jenseits kunstmarktlicher Rangunterschiede junge Kunst von Absolventen der Angewandten und avancierte Positionen der klassischen Avantgarde einander begegnen. Zu erinnern ist beispielsweise an wichtige Ausstellungen wie die von Josef Albers (Hommage an das Quadrat), Lucio Fontana und François Morellet. Doch man würde den Impuls von Oswald Oberhubers Willen zur Kunst unterschätzen, wenn man seinen Weitblick nicht berücksichtigte. Er ist ein Mann der Konfrontation und ästhetischer Konfession. Die Jubiläumsausstellung „Wille zur Form", die auf dem Höhepunkt seiner Wirkung und anlässlich des 125-jährigen Jubiläums der Angewandten im Jahre 1993 im Wiener Messepalast stattfand, konfrontierte die österreichische Moderne mit zeitgleichen konstruktivistischen Strömungen aus Tschechien und aus der Slowakei, Ungarn und Polen. Womit er ein nicht zu über-

hörendes Signal in Richtung eines konstruktiven Dialogs mit der osteuropäischen Kunst setzte. Der Dialog ist das nächste Charakteristikum von Oberhubers durchgängiger Vision, seinem gesamtkunstwerklichen Grundanspruch. Legendär sind der Besuch von Joseph Beuys (hier ist das Manifest dieser Begegnung abgebildet) an der Angewandten, die naturgemäß heißen Debatten mit Bazon Brock und die Frage nach Oberhubers exklusiver Urheberschaft in Sachen informeller Plastik. Wer heute den Boden der Angewandten betritt, hat keine Vorstellung, wie viel vom Besten dieser Institution dem Geist, der Tat und dem Weitblick dieses Mannes entsprungen ist. Oberhuber ist in allem, was er ermöglicht und verwirklicht hat, ohne Beispiel und vor allem: ohne Wegbereiter und Vorläufer. Sein damaliger Antritt war der absolute Neuanfang einer inzwischen zur Universität gestalteten Kunstschule.

Oswald Oberhuber / Joseph Beuys, 1979
Galerie nächst St. Stephan „Nasse Wäsche"

Dieser Neuanfang hat in seiner Kompromisslosigkeit keine Nachahmung gefunden. Ist es etwa die Größe eines Pioniers und seines Reformwillens, die notwendigerweise zum Narkose-Schicksal wird? Die Angewandte heute hat ohne Zweifel den Anspruch einer Elite-Architektenschule, wenngleich der allseits vorherrschende Zeitgeist einer neuen Biedermeierei und des kollektivgeschmacklich akzeptierten „Comfortable numb" (Pink Floyd) vermutlich die Angewandte nicht verschont hat. Wenn ich mir die Kritik erlauben darf, dann fehlt es an einem der Autonomie verpflichteten Profil, an einem selbstbewusst unzeitgemäßen Anspruch und gesamtheitlich zukunftsweisenden Perspektiven.

Als Gastprofessor/Lehrbeauftragter an beiden Institutionen und Nachbar hatte ich das Vergnügen der Innenansicht und dabei das Glück, zu Ossis großer Zeit mitzuwirken. Es war jene produktive Konkurrenz und symbiotische Ambition zwischen der Angewandten und der Akademie am Schillerplatz, die den Gedanken der Vernetzung jenseits betriebswirtschaftlicher Optimierungs- und Synergiefantasien avantgardistisch vorwegnahm. Diese Konkurrenz erhöhte den Einsatz, steigerte die Qualität und das Niveau. Heute spricht man allerorts so viel und so oft von Evaluierungen und meint eigentlich nicht mehr als Nivellierung. Der Geist der Gleichmacherei ist in unsere Bildungsinstitutionen und in die Köpfe unserer Bildungsadminis-

tratoren unheilvoll eingezogen. Es ist die unwiderstehliche Erotik der Quote, die uns in den Gefühlszustand *Ewigen Frühlings* versetzt. In Zeiten wie diesen ist der Rekurs auf das Vermächtnis eines großen Österreichers und seiner Vision von einer offenen prozessualen Kunst- und Gesellschaftsauffassung vonnöten. Isolationismus hat viele Gesichter. Ossi war und ist ein Mann des Experiments und ein Mann, der weiß, dass Einsicht und Erkenntnis ohne Risiko nicht zu haben sind – ein Mann mit Leidenschaften. Seine Wirkung hat, nachdem sie verdrängt und tendenziell vergessen wurde, die besten Voraussetzungen für ein großes Revival. Die wenigsten werden wissen, dass Oberhuber einmal auch schauspielerisch in der Rolle von Arnold Schönberg aufgetreten ist. Der Geist von Schönberg, sein Wille zum Stil und zu reinen Gedanken und seine Auffassung von einer alternativlosen künstlerischen Existenz sind diesem Vermächtnis eingeschrieben. Und es war Schönberg, der etwas sagte, was auch von Ossi hätte stammen können: „Kunst kommt nicht von können, sondern von müssen." Und so bleibt es die Aufgabe der Künftigen, nicht vorzeitig aufzugeben, weil sie endlich etwas tun *müssen*.

Peter Weibel

Ein radikales Modell der Moderne

Zur Logik der Moderne gehört die Autonomie der Kunst. Zur Entwicklung dieser Autonomie gehört auch die Entfaltung der Souveränität des Künstlers. Allerdings haben dies nur wenige Theoretiker bemerkt. Diese Souveränität und Autonomie des Künstlers bzw. der Kunst bezieht sich nicht allein auf Farbe und Form, Fläche und Material, die unabhängig von Tradition und externen Ansprüchen gestaltet werden können. Die Souveränität des Künstlers bezieht sich auch auf die Kunst selbst. Oberhuber ist einer der wenigen Künstler, welche diese Seite der Lehre von Duchamp verstanden haben und daraus radikale ästhetische Schlüsse zogen. Sein Manifest der permanenten Revolution ist gerade das Ergebnis dieser Logik der Moderne, dieser modernen Entwicklung zur Souveränität der Kunst und des Künstlers. Seine Arbeit ist bis ins Detail eine direkte Fortsetzung der Kunstpraxis der historischen Avantgarde unter veränderten sozialen und medialen Bedingungen. Duchamp hat ja bekanntlich als Künstler kaum selbst Kunstwerke hergestellt, sondern im Gegenteil mit fertigen Gegenständen aus der industriellen Welt gearbeitet, eben mit „ready mades". Aber neben dieser Arbeit war er Sammler, Händler (z.B. für Brancusi), Kurator (z.B. für Katherine Dreier), Mitarbeiter bei Magazinen etc. Er hat also eine Vielfalt von Funktionen im Kunstsystem eingenommen. Um eben die Souveränität des Künstlers, seine Unabhängigkeit von Kritik, Kuratoren, Sammlern etc. zu realisieren, ist er selbst zum Kritiker, Sammler, Kurator geworden.

In gleicher Weise war auch Oberhuber nicht nur historischer Avantgardekünstler, sondern in einem wahren Verständnis der eigentlichen Programmatik der Avantgarde der Moderne war Oberhuber auch Rektor einer Kunsthochschule, Leiter einer Galerie, Mitherausgeber eines Magazins, Kurator, Theoretiker, Sammler. Aber diese Funktionen übte er auf höchstem Niveau und mit größtem Erfolg aus. In der Entfaltung der Vielfalt dieser Funktionen hat er nichts anderes getan, als das Programm der Avantgarde sichtbar zu machen und es zu realisieren. In Österreich, das bis heute im Grunde noch immer mehrheitlich die Moderne ablehnt und im Sumpf Schieles und Klimts steckengeblieben ist, ist natürlich so eine künstlerische Praxis auf Widerstand gestoßen.

Dieser Widerstand aus Unverständnis hat vor allem Österreich, nicht nur Oberhuber, geschadet.

Daher ist es umso wichtiger, zum Nutzen der nachkommenden Generationen auf das Beispiel von Oberhuber als Modell der Moderne hinzuweisen, genauer gesagt, auf ein radikales Modell der Moderne. Seine „Theorie der permanenten Veränderung", die er seit 1958 verkündet und praktiziert, bezieht sich nicht nur auf Stile und formale Spiele, sondern auch auf die Funktionen der Kunst und des Künstlers selbst. Daher konnte er eine Ausstellung seiner Werke unter dem Titel „Kunst ohne Künstler" machen. Der Slogan von Beuys „Jeder Mensch ist ein Künstler" wird von Oberhuber überboten mit „Man braucht kein Künstler sein, um Kunst zu machen."

Im Prinzip hat die Kunst der Moderne seit Duchamp keinen Kanon mehr. Daher kann im Prinzip jeder Künstler durch sein Werk die Regeln des Ästhetischen und damit die Kunstgeschichte ändern. Diese Paradoxie hat Oberhuber erkannt. Deswegen hat er sogar als wahrer Modernist einen Ausweg aus den Paradoxien der Moderne gesucht und – ein weiteres Paradox – zur Überwindung der Moderne aufgerufen. Insofern ist Oberhuber ein radikales Modell, weil er auf die Wurzeln der Moderne zurückgeht und dort auch die Ideen zur Überwindung der Moderne findet. Diese Methode hat ihn nicht nur zu einem der besten Künstler, sondern auch dem besten Lehrer, Kurator, Sammler Europas gemacht.

Dieter Ronte

Eine ehrliche Philosophie
der freundschaftlichen Erinnerung

Oswald Oberhuber ist ein großer Künstler und zugleich ein Mensch, den man selten trifft. Als Künstler ist er immer innovativ, als Freund immer hilfsbereit. Oswald Oberhuber denkt positiv. Dies ist seinen Bildern abzulesen, in seinen Handlungen nachzuvollziehen – vielleicht hat er es auch deshalb in Wien so schwer.

Nie hat er sich eingereiht in die lange Reihe der leidenden Künstler, der explodierenden Existenzen, die im Aufschrei gegen die Gesellschaft versucht haben, eben diese zu verändern; im Bewusstsein, dieses nicht zu können. Am Ende siegte bei diesen ästhetischen Prozessen immer die Justiz. Diese ist das Damoklesschwert für die Freiheit der Ästhetik.

Oswald Oberhuber denkt anders. Er ist direkter, unmittelbarer, zugreifender, visualisierender und formulierender als die Verweigerer. Oswald Oberhuber fühlt sich als Teil der Gesellschaft. Er agiert als tragende Säule – aber kritisch mit vielen Jahrzehnten der Lust auf Worte (1985). Beginnen wir mit dem zweiten Teil seines Schaffens: den Texten. Sie füllen Bücher, nicht nur im künstlerischen Sinne, sondern auch im Bereich von Hochschulmanagement usw. Oberhuber ist ein Künstler, den das 19. Jahrhundert gerne als pictor doctus bezeichnet hätte. Er ist ein Allrounder, ein Allwissender. Aber er spielt nie den lieben Gott – Monsignore Mauer sei mit uns! Er kennt seine Grenzen sehr genau. Er weiß aber auch, dass exakt diese immer wieder neu ausgelotet werden müssen.

Viele seiner Mitbürger haben das als Machtsucht missverstanden. Oberhuber hat gerne regiert, aber nie wirklich Macht ausgeübt, weil er immer jedem, besonders seinen Schülern, aber auch seinen Mitstreitenden in den Hochschulen, im Institut für Museologie, in der österreichischen Ludwig-Stiftung usw. seine Meinung gelassen hat. Oswald Oberhuber ist ein sehr toleranter Mensch. Seine Kunstwerke sprechen von Toleranz. Zugleich aber schließen sie das jeweils andere scheinbar aus. Hier stimmen die Kunstwerke in ihren Inhalten mit den Texten von Oswald Oberhuber überein. Jeder Option folgt die nächste, die andere.

Es geht also um das Diktat der permanenten Veränderung, das Oswald Oberhuber quasi wie ein Übervater der bildenden Künste in den fünfziger Jahren formuliert hat und dessen

Theorem heute geradezu weltweit und globalisierend aufblüht. Das Andy Warholsche „everything is art", der beuyssche Satz vom „Künstler in jedem von uns" wird hier vorweggenommen. Diese Offenheit dem anderen gegenüber erlaubt Oberhuber diese kritischen Freundschaften und Bindungen zu anderen Künstlern wie Arnulf Rainer, Hans Hartung, Herbert Boeckl usw. Die Liste ist unendlich lang, besonders dann, wenn wir uns der Zukunft nähern, also dorthin schauen, wo junge Kunstpositionen aufgebaut werden. Neben den Schriften, den ermutigenden, gibt es keinen anderen Lehrer in Österreich, der mit dieser Offenheit künstlerische Aktivitäten bei ganz jungen, noch nicht akademisch gebildeten Künstlern in der Weise gefördert hat. Man merkt ihnen an, dass sie nicht akademisch degeneriert worden sind. Oberhuber ist ein Meister des Überspielens von Strukturen und Bindungen. Er bewegt sich in einem permanenten Paradigmenwechsel in der Kunst wie im Leben.

Ich kenne keinen anderen Künstler, der so perfekt, quasi unverständlich die linke und die rechte Gehirnhälfte vereint. Zwischen Ratio und Emotion scheint es bei Oberhuber keine Probleme zu geben. Manchmal denke ich, er ist der humanistische Künstler schlechthin, den das 20. Jahrhundert hervorgebracht hat. Nicht die großen Namen der anderen zählen, die der Einseitigen, die dafür auch auf dem Markt honoriert werden, dass sie selbstbestimmte Nischen erbaut haben. Wenige Positionen sind wichtig – Picasso gehört dazu, um nur einen Namen zu nennen –, die es immer wieder verstanden haben, im Gestalten die Brüche so deutlich zu machen, dass sie in ihrer Gestaltung zugleich wieder formgebend werden. Aus dem Negativen heraus und der Erkenntnis des Faktischen gewinnt das optische Produkt seine Zukunftsträchtigkeit. Sie sagt, wenn du mich verstehst und mit mir und von mir ausgehst, kannst du die Vergangenheit verstehen und zugleich in die Zukunft optimistisch voranschreiten. Oswald Oberhuber kennt diese Künstler sehr genau. Sie haben nichts mit Stil und Kunstkritik zu tun, sondern mit Kunstwollen, mit dem eigenen Impetus, um die Welt anders zu sehen, um sie neu zu formulieren. Otto Freundlich gehört dazu, Picasso wurde schon erwähnt, Josef Albers, natürlich Francis Picabia, in dem er quasi einen Vorläufer seiner Kunstproduktion sieht, Hans Hartung wegen seiner Konsequenz, Oskar Kokoschka, Joseph Beuys, Mario Merz, Josef Mikl, Walther Pichler usw., also die Bollwerke der Unbeugsamen; jene, die lieber auf den Apfel schießen als dem Gessler-Hut zu huldigen: Kunst der Freiheitskämpfer. Tirol hits back.

Das Interesse am Historischen können wir in der Gründung des Oskar Kokoschka Preises der Universität für angewandte Kunst ablesen. Oberhuber argumentiert immer aus dem Wissen um die Vergangenheit heraus. Er liebt Traditionen. Er liebt die Wiener Geschichte, die Bauten, die Architekturen, Hoffmann, die Secession, die Postsparkasse, jene Orte also, in denen Vergangenheit verhaftet wird, um in die Zukunft zu weisen.

Es war kein Zufall, dass Hans Hartung der erste Preisträger des Oskar Kokoschka Preises wurde. Vergessen, alt, der jungen Generation fast unbekannt, lebte er in seiner Villa in Antibes. Oswald Oberhuber und ich haben ihn aufgesucht, um ihn darüber zu informieren, dass er den Preis gewinnt. Er war glücklich, schien wie wiederbelebt, um noch mehr Fernet Branca zu trinken.

Schöne Erinnerungen sind die gemeinsamen Befriedungen des grollenden Firnberg. Oswald Oberhuber mutierte zum Schamanen, zum Naturdoktor mit logischer Naturkraft. Ein Ober-

huber kann nicht kapitulieren – auch nicht in Sachen anderer. Deswegen konnte er flexibel denken.

Ich erinnere mit großer Freude unsere Dialogvorlesungen an der Hochschule am Kokoschka-Platz (Namensgebung durch Oswald Oberhuber). Das Thema wurde vorher bekannt gegeben. Wer von uns beiden aber dafür oder dagegen argumentiert, wer beginnt und antwortet, entschieden wir kurz vor Beginn der Veranstaltung. Beide, aber auch die Studenten konnten in diesen 90 Minuten viel lernen: Lehren als positives und kreatives Lernen verstanden.

Diese Schilderungen sollen zeigen, dass es selten einen Künstler gibt, der von seinem eigenen Egozentrum so stark nach außen wirkt. Nicht aber, um dieses Äußere zu dominieren, zu unterwerfen oder ihm vorzuwerfen, dass es sich nicht dominieren lässt, sondern um hilfreich einzugreifen; also positiv zu wirken.

Wenn Oswald Oberhuber in die Geschichte Österreichs eingeordnet werden soll, in die Geschichte nach 1945, also die des Monsignore Mauer, der Galerie Nächst St. Stephan, der ÖVP, der SPÖ ebenso wie der Liberalen, in die Geschichte der Feuilletons aller Zeitungen, so stellt man fest, dass es kaum eine andere Persönlichkeit gibt, die so konsequent widerborstig das widerspiegelt, was sich in Österreich ereignet hat. Oswald Oberhuber ist wie ein Katalysator, andere mögen es einen Staubsauger nennen, der Geschichte so auftankt und sie in die eigene Biografie umsetzt, um allen anderen Mitbürgern durch Bilder, Grafik, Zeichnungen usw. zu verdeutlichen, dass das eigene Ich immer mit dem der Kommune verbunden ist – im liebevollen Widerspruch. Kunst als Kontrastmittel. Oberhuber als der demiurgische Röntgologe der Kunst.

Manchmal frage ich mich, ob Oswald Oberhuber das künstlerische Genie für alle Tage ist. Ich lebe, Dank seiner Großzügigkeit, mit Bildern von Oberhuber täglich in meinem Haus zusammen. Diese Bilder sind Partner, nicht Dekoration. Sie erzählen mir von meiner eigenen Geschichte, sie berichten zugleich über die Historie von Österreich. Für mich sind sie wichtig geworden als Partner, als täglicher Widerspruch, als Aufforderung.

Damit bezeichnen wir ein wesentliches Merkmal der Kunst und auch der Persönlichkeit von Oswald Oberhuber. Der Aufforderungscharakter seines Tuns ist auffallend. Er handelt nie privat oder versteckt, sozusagen aus der Schublade hervorziehend, um später beweisen zu können, wie gut er damals war. Er ist immer der zeitgemäße Zeitgenosse. Tagtäglich agiert er in Aktion und Reaktion auf das andere. Es gibt kaum einen Künstler, der ehrlicher formuliert als Oswald Oberhuber, jenseits von so genannten akademischen und ästhetischen Standards. Permanent durchbricht er seine eigenen Richtlinien ebenso wie die der anderen. Permanent bleibt er kreativ. Seine spontanen Antworten dokumentieren einen Bürger, der im allerhöchsten Maße mitdenkt. Er weiß, dass er reagieren muss, wenn er nicht verwaltet werden will.

Dieses Gefühl, Staatsbürger mit Nummer zu sein, also ein Teil von öffentlicher Ordnung, stört ihn immer. Zu Recht. Oberhuber ist der Inbegriff des Bürgers, der im Ungehorsam nicht die Ruhe bewahren will, sondern aufzeigt. Er würde nicht in den Krieg ziehen, wenn dazu aufgerufen wird, er wäre als Emigrant bei jeder antimilitaristischen Demonstration dabei: als Karikaturist, als Zeichner, als Mitfühlender, als Betroffener, als Denker, als Künstler, als Tiroler Bürger. Oswald Oberhuber ist eine Bürgerliga ohne Uniform, die permanent voranschreitet.

Diese Vielfältigkeit des Agierens verlangt ein großes Wissen in unendlich vielen Bereichen. In der Kunstproduktion, im Galeriewesen, im Hochschulwesen, im Zeichnen, im Ölmalen, im Video, in der Fotografie, in den Texten, in der Theorie, der Darstellung schlechthin, also auch Architektur und Skulptur, um zugleich zu verdeutlichen, dass hinter all diesen künstlerischen Gedanken ein Mensch um das kämpft, was ihm die Grundrechte garantieren. Oberhuber nutzt das Grundrecht der Freiheit der Persönlichkeit, des Einzelnen so weit wie möglich aus. Dieser Gedanke ist wichtig. Denn Oberhuber nimmt es ernst mit dem Staat, weil er ihn gerne verändern würde zugunsten von neuen Freiheiten, neuen Kreativitäten. Oberhuber glaubt an die Vision von Gesellschaft und ihrer Verbesserung, auch in der globalisierten Welt. Einen eurozentrischen Blick hatte er nie, diese Natomentalität, auch nicht im neutralen Österreich. Er weiß immer um die größeren Zusammenhänge.

PS: Lieber Ossi, du bist (m)ein großer Freund. Ich umarme dich!

Ursula Riederer

Oswald Oberhuber – die Kunstgeschichte und die Sprache

Ich kenne die Sprache von Oswald Oberhuber. Natürlich kenne ich auch sein bildnerisches Werk, natürlich nicht vollständig, es ist zerstreut, es ist zu vielschichtig, es ist zu umfangreich, keiner hat sich bis jetzt an einen Œuvrekatalog gewagt. Ich kenne seine Sprache.

Wir sprechen miteinander. Wir machen Konversation, tatsächlich – einundzwanzigstes Jahrhundert, Medien und so weiter – wir sitzen in der Bibliothek und machen Konversation. Ich nehme auf und transkribiere später. Manche Passagen höre ich mir öfters an – seit 2001. 2003 ist ein erster Band mit Gesprächen zur Biografie Oberhubers erschienen, ein zweiter Band mit Gesprächen zur Kunstgeschichte des zwanzigsten Jahrhunderts ist im Entstehen.

Für mich sind diese Gespräche ein exquisites Vergnügen. Oberhuber gehört zu den wenigen Künstlern, die sich profund mit Kunstgeschichte auseinander gesetzt haben, und Kunstgeschichte von einem Künstler ist interessanter als von einer Kunsthistorikerin, weil Künstler einen tatsächlich sinnlichen Zugang schaffen, wie ihn die Kunstwissenschafter nicht haben können. Oberhuber besitzt ein unglaubliches „Bildwissen": In seinem visuellen Gedächtnis bleibt jedes einmal gesehene Kunstwerk gespeichert. Er ist ein Experte mit der unglaublichen Erfahrung von Jahrzehnten und dennoch auf dem neuesten Stand: Er beschäftigte sich von früher Jugend bis heute jeden Tag mit Kunst, ihrer Entstehung, ihren Bedingungen. Mit fünfzehn waren es noch Belagerungen der Buchhandlung des Instituts Français und die Ausstellungen in Innsbruck, es folgte die Zeit, wo Oberhuber – als Künstler, als Galerieleiter, als Rektor, als treibende Kraft der österreichischen Kunstszene – selbst die Kunstgeschichte in Österreich mitbestimmt hat, und noch heute sind es die großen und viele individuelle europäische und internationale Kunstereignisse, die Oberhuber sich nicht entgehen lässt. Es ist ihm keine Mühe, sondern ein Bedürfnis dafür, Wochenende für Wochenende ins Flugzeug oder ins Auto zu steigen, körperliche Misslichkeiten werden unbedeutend, es zählt nur seine Passion für die Kunst. Mich an dieses zielgerichtete Wissen eines langen Lebens heranzufragen und es aufzuzeichnen ist nicht nur Vergnügen, es ist ein elementarer kunsthistorischer Auftrag.

Die Gespräche mit Oberhuber sind ein Vergnügen über die historischen, wissenschaftlichen, intellektuellen Dimensionen hinaus, auch über seine liebenswürdige Persönlichkeit hinaus, die Gespräche sind einzigartig, denn Oberhuber ist Künstler: immer und absolut. Oberhuber ist ein Künstler, der gerne spricht. Er hat einen Sprechstil, an den musste ich mich zuerst gewöhnen, denn scheinbar springt er willkürlich zwischen den Themen. Hört man ihm aber konsequent zu, bemerkt man, dass er, durch diese zuerst nicht nachvollziehbaren Sprünge, Verknüpfungen schafft, aus denen neue Sichtweisen entstehen. Es ist ein Gesprächsstil, in dem sich aus Lust am Geist und aus der Freiheit der Kreativität wirklich Neues entwickelt. Das Gespräch als künstlerischer Akt.

Nicht nur Oberhubers künstlerische Arbeit, auch sein Sprechen, sein gesamtes Denken, werden vom Prozess der „Permanenten Veränderung" geprägt, das ermöglicht verwirrende Widersprüchlichkeiten und immer neue Perspektiven. Stellt Oberhuber in einem Satz eine These auf, so kann er im nächsten das Gegenteil behaupten, beides kann stimmen oder auch nicht. Wer das als inkonsequent bezeichnet, hat ihn nicht verstanden. Ihm geht es um die Lust an immer neuen Möglichkeiten, um Infragestellung eines beängstigenden Wahrheitsanspruchs und um die schelmische Freude an der Zersetzung von oberflächlicher Perfektion – auch der Gedanken, nicht nur der Kunst.

Die Gespräche mit Oberhuber sind für mich ein persönliches Vergnügen durch sein Bekenntnis zur Subjektivität. Gerade wenn wir zur Kunstgeschichte des abgelaufenen Jahrhunderts sprechen, geht es Oberhuber darum, nicht Objektivität vorzugeben, die doch oft nur ein Mangel an Courage ist und Bequemlichkeit, kunsthistorische Vorurteile zu hinterfragen. Es geht ihm um die Erfahrung aus der persönlichen Anschauung (– der Kunstwerke, also im wahrsten Sinn des Wortes Anschauung). Oberhubers Frage nach den Kunsterfindern, nach denen, die etwas bewegt haben in der Kunstgeschichte, und die Frage, ob das oft andere sind als die in Literatur und Kunstszene gefeierten, entspricht seinem Wunsch nach Gerechtigkeit. Er möchte aufdecken, wie ungerecht und unbegründet scheinbar objektive kunsthistorische Urteile sein können. Es geht Oswald Oberhuber um Ehrlichkeit in der Kunstgeschichte und im persönlichen Gespräch. Meine Gespräche mit Oberhuber sind deswegen schön, weil sie frei von Klischees und Rollenspielchen sind, weil sie ehrlich sind.

Höre ich die Gesprächsaufzeichnungen allein an meinem Schreibtisch sitzend, werde ich ausschließlich mit der Stimme konfrontiert, entsteht für mich seltsamerweise ein genaueres Bild als in der direkten Konfrontation. Das mag daran liegen, dass ich nicht reagieren und erwidern muss, sondern ausschließlich rezipiere. Im Nachhinein werden Gedankensprünge schlüssig, Modulationen im Tonfall und die Art des Lachens lassen Emotionen hervortreten, die nicht ausgesprochen worden sind. Es bedarf Mut und Vertrauen in die eigene Integrität, sich einem solchen gleichsam stundenlangen „Lauschangriff" auszusetzen.

Für mich hat das wiederholte Abhören der Gespräche seinen besonderen Reiz. Es tritt dabei die Sprache Oberhubers hervor, ich meine damit nicht so sehr den von Oberhuber geschätzten Südtiroler Tonfall, sondern seine bevorzugten Wörter und Wortstellungen, Wiederholungen, die charakteristischen Gesprächsstellen, an denen er lacht oder eine Pause macht. Zum

Beispiel verwendet Oberhuber immer wieder das Wort „Sprache", nicht aber im Sinne von verbalem Ausdruck, Oberhuber sagt Sprache und meint Bildsprache und Kunstsprache – das, was durch Kunst gesagt werden soll – wogegen er dafür die Wörter Aussage und Ausdruck nicht verwendet, das Wort Sprache erscheint ihm wohl direkter. Oder: „Kann nicht helfen" bedeutet im oberhuberschen Sprachgebrauch, das kann man nicht ändern. Oft verwendet er das Wort „diszipliniert", am öftesten aber kommt das Wort „trotzdem" vor. „Trotzdem" in Verbindung mit einer eigenwilligen Syntax, am Anfang von entgegengestellten Satzverbindungen, wofür man im herkömmlichen Sprachgebrauch eher das Wort „obwohl" einsetzen würde. Die Liste ließe sich noch fortsetzen.

Ich bin also im Laufe der Jahre nicht nur zu einer Kennerin des Wissens, der Ideen, der Meinungen Oberhubers geworden, ich glaube, darauf stolz sein zu dürfen, seine Sprache zu kennen und über diese Sprache auch einen Teil seiner Persönlichkeit verstehen gelernt zu haben. Natürlich ist Oberhuber Künstler, seine Linie sagt mehr als alle Worte, seine Papierskulpturen ehre ich am meisten, wenn ich auf eine Beschreibung verzichte (eine Beschreibung, die das Unaussprechliche wahrer Kunst eben nicht erreichen kann) und mich einfach nur daran erfreue – natürlich –, aber Oswald Oberhuber ist ein Künstler, der eine Persönlichkeit besitzt, die immer wieder und wieder und wieder fasziniert, je besser man sie kennt. Ich wünsche mir, dass ich noch viel Gespräche mit ihm führen kann.

Oswald Oberhuber im Gespräch mit Martina Kandeler-Fritsch

„Man kann nur von Kunst zur Kunst kommen"

MKF: Du hast einmal in einem Interview gesagt, dass du dich „immer als Außenseiter" gefühlt hast.

OO: *Ja, weil ich mich nie Gruppierungen angeschlossen und mich nie in nur eine Richtung geäußert habe. Ich bin eben ein so genannter einsamer Wolf, ein Mensch, der egoistisch nur das tut, was er selber denkt und überlegt.*

MKF: Das war ja schon in der Schule so …

OO: *Die Feindstellungen gegenüber den Lehrern..*

MKF: … und das hat sich dann auf der Akademie der bildenden Künste bei Wotruba und auch bei Baumeister an der Akademie in Stuttgart fortgesetzt. Du warst ja jeweils nur sehr kurz dort.

OO: *Ja, ich war jeweils nur kurz dort, weil ich schnell erkannt hatte, dass ich dort nichts lernen konnte. Ich habe schon vor der Schule vieles gelernt, vor allem durch das Betrachten von Kunst.*

MKF: Eigentlich schon in Innsbruck in der Schule?

OO: *Ja, dort war die Schule eher technisch bezogen, was ja kein Nachteil ist. Weil eben jede künstlerische Aussage abhängig ist von verschiedenen Materialien. Wenn man keine Grundkenntnisse hätte, würde man ja für alles einen Handwerker brauchen.*
Auf der Akademie war ich auch nicht lange, denn die figurale Skulptur von Wotruba mag hochinteressant sein, aber sie ist eigentlich sehr einseitig und bringt auf Dauer nichts. Ich bin daher schon nach einigen Tagen weggegangen, was ja völlig richtig war, weil ich für die Skulptur in meinem Sinn nichts mehr lernen konnte. Weil meine Skulptur war damals viel weiter …

MKF: … als die von Wotruba…

OO: *… mag es noch so überheblich klingen, aber meine Skulptur war weiter als die wotrubaische, die ja sehr klassisch und statuettenhaft ist. Ich hatte mir zu dem Zeitpunkt schon sehr*

stark raumbezogene Vorgänge überlegt, und so war es sehr wichtig für mich wegzugehen, da ich nichts Neues erfuhr, und ich setzte mich nach Stuttgart zu Baumeister ab, der generell interessantere Arbeiten entwickelt hat.

MKF: Du siehst dich also eher als Selbsterzieher, wie du sagst, als Autodidakt?

OO: *Ja, ich habe mir von Hartung bis Picasso alles angeschaut und daraus sehr viel gelernt. Insofern habe ich auch die „Schule der Kunst" hinter mich gebracht, indem ich die Kunst betrachtet habe. Und das ist ja auch die einzige Lehre, die es gibt. Man kann nur von Kunst zur Kunst kommen. Alles andere ist völlig falsch.*

MKF: Deine Arbeit ist breit gefächert. Da gibt es die expressiven Anfänge, die informelle Plastik, frühe realistische Arbeiten … Worin bestehen für dich Gemeinsamkeiten, wenn du jetzt alle deine zurückliegenden Werkblöcke betrachtest?

OO: *Immer wichtig ist bei mir ein gefühlsbezogener Moment, ich will nicht Expression sagen, denn das stört mich, aber Kunst hat für mich sinnenhafte Momente, die mir sehr wichtig erscheinen. Und wenn es die nicht mehr gibt, wird es langweilig und uninteressant.*

MKF: Dein Prinzip und dein Stil sind ja die Negation jeder Richtung, also die permanente Veränderung, wie du das nennst. Das hat dir auch viel Kritik eingebracht.

OO: *Weitergehen bringt immer Kritik, weil niemand Veränderungen und Reformen will. Wer jedoch Veränderung will, braucht ununterbrochen eine neue Sprache. Natürlich kann man nur neue Dinge machen, wenn sie in einem Moment auf Vergangenheit basieren. Es gibt ja heute viele Bewegungen in den Künsten, die eigentlich sehr stark aus der Situation der siebziger Jahre schöpfen und darin nicht einmal eine Erweiterung erreichen, sondern eher in sich verflachen. Ich mag Unrecht haben, wenn ich diese konservative Einstellung vertrete. Es ist immer gefährlich zu sagen, das ist die Wiederholung einer schon gegebenen Sprache. Aber eine Erweiterung einer Sprache, die es schon gegeben hat, ist ein gewisser Wiederholungseffekt, der ja in sich sehr viel Neues bringen kann.*

MKF: Glaubst du, dass die permanente Veränderung, so wie du es eben nennst, überhaupt für die Arbeit jedes Künstlers wichtig ist?

OO: *Dieses Prinzip der permanenten Veränderung ist gefährlich, weil man nie konsequent eine Idee oder Erfindung durchzieht. Man bleibt immer in einem Teilbereich stecken, weil eben die Konsequenz der Durchführung fehlt. Die Erarbeitung eines Vorgangs dauert natürlich im Grunde schon länger. Jetzt kann ich wieder zu Wotruba zurückkehren: Seine Würfel werden immer mehr Würfel, ob sie dann in sich mehr bringen, kann dahingestellt sein. Aber es kann möglich sein. Sobald Mondrian sein Prinzip erreicht hatte, konnte er eigentlich aus seinem Prinzip oder seiner Idee nicht mehr viel machen. Er hat zwar eine Erweiterung innerhalb seines starren Systems gefunden, aber ist nicht darüber hinausgewachsen. Er hat sicher sehr viel Verschiedenes gemacht, was man ihm nicht zutraut, wenn man zwei, drei Bilder sieht, aber*

wenn man das gesamte Werk analysiert, dann merkt man, welch starke Veränderung er im Laufe der Zeit durchgemacht hat. Genau wie jeder, der behauptet, Picasso unterliege einer viel größeren Veränderung, was nicht zutrifft. Es war immer nur die Deformation, an der er gearbeitet hat und die natürlich in sich sensationelle Momente ermöglichte, was bei Mondrian nicht der Fall war. Und trotzdem ist bei Mondrian mehr geschehen in der Veränderung als bei Picasso.

MKF: Trotz aller Veränderungen gibt es ja auch bei dir viele Konstanten. Wie siehst du das?

OO: *Immer dann, wenn ich nicht mehr weiter weiß, greife ich zurück, und dann wiederholt sich etwas. Ob ich zurückgehe oder nach vorne, eine Veränderung zu finden ist schwer.*

MKF: Neben der großen Bandbreite deiner künstlerischen Arbeiten hast du sehr viel anderes gemacht, wie zum Beispiel Ausstellungen.

OO: *Das ist meine Neugier, und die Neugierde kann man sich selbst erfüllen, indem man das erarbeitet, was man liebt oder was man noch nicht so kennt: zum Beispiel durch eine Ausstellung. Dadurch lernt man Künstler kennen, hat einen stärkeren Bezug zu ihnen. Und selbst wenn der Künstler bereits tot ist, bekommt man einen größeren Bezug zu ihm, wenn man jedes Blatt und jedes Objekt selbst in die Hand nimmt und aufhängt. So kann man dann auch den Künstler und sein Wollen wieder finden und erkennen. Das ist für mich wie eine wissenschaftliche Erarbeitung. Man bekommt eine andere Einstellung und Empfindsamkeit. Durch Ausstellungen kann man auch vieles weitertragen und erkennbar machen, was für mich immer wichtig war. Außerdem hängt das auch mit meiner Lehrtätigkeit zusammen.*

MKF: Darauf wollte ich auch noch kommen …

OO: *Ich bin immer von dem Standpunkt ausgegangen, dass ein Schüler sehr viel sehen muss, um zu Erfahrung zu kommen, um selber etwas machen zu können. Für mich war daher nie interessant, ob jemand zeichnen kann oder nicht, sondern vielmehr die Frage, ob er sich mit einem Kunstwerk auseinander setzen kann. So habe ich meine Schüler auf wesentliche Momente aufmerksam gemacht. Und wie sich zeigt, habe ich ja auch einige Schüler hervorgebracht. Also hat mein System sicher eine Bedeutung und war auch sicher wichtig.*

MKF: Abgesehen von deiner Lehrtätigkeit hast du die Reform der Hochschule bewirkt, sie international gemacht, das Archiv aufgebaut und vieles mehr.

OO: *Wenn man in Funktionen tätig ist und daraus austritt oder austreten muss, dann merkt man oft erst nachträglich, wie unwichtig solche Funktionen sind. Damit meine ich nicht die Lehrtätigkeit, denn das ist etwas, was sich über die Schüler weiterträgt. Die Institution ist immer abhängig von Personen. Das heißt Personen, die nachfolgen, verändern die vorhergehenden Vorgänge und heben die vergangenen Abläufe wieder auf. So ist im Endeffekt die Reform, die ich angestrebt habe, wirkungslos. Denn das hängt von den neuen Strukturen ab. Die historische Vergangenheit der Hochschule war mir immer wichtig und wesentlich, weshalb*

ich auch das Archiv aufgebaut habe, um durch Anschauungsmaterial die Geschichte wieder erkennbar machen zu können. Man wollte schon davor ein Archiv, aber man hat nichts dafür getan. Denn um so etwas aufbauen zu können, muss man sich dafür opfern und entsprechende Begeisterung haben.

MKF: Waren die Anregungen anderer Künstler wesentlich für dich?

OO: *Natürlich waren viele Künstler wichtig für mich. Vor allem solche, die viel weniger im Vordergrund stehen. Zum Beispiel Man Ray oder Picabia, also Leute, die zu Unrecht in der zweiten Reihe stehen, obwohl sie schon sehr beachtet werden und mich eigentlich mehr interessieren, weil sie weitaus interessantere Abläufe wiedergeben. Allein wenn man Man Ray betrachtet, seine Objekte, seine Fotografie, birgt das in sich mehr Interesse und hat zukunftsweisende Voraussetzungen.*

MKF: Und woran arbeitest du jetzt?

OO: *Im Moment arbeite ich zweigleisig. Ich mache Kartonskulpturen und male Bilder, gegenständlich natürlich. Es ist sehr schwer, heute ein ungegenständliches Bild zu machen, das geht jetzt gar nicht mehr, weil es viel zu kompliziert ist. Man kann auch gar nicht mehr so denken, weil es kommt einem so abgeschlossen vor, während im skulpturalen Bereich, das sind ja oft offene Vorgänge, die ins Architektonische oder ins Räumliche – im Sinne eines Raums – gehen, noch viel drinnen ist, es lässt noch viel zu überlegen übrig. Und ich habe mich für die einfachste Art von Material entschieden, Material, das als Abfall gilt und aus dem man sehr viel machen kann. Außerdem kostet es nichts und ist sehr beweglich. Und irgendwie setzt sich ja dort etwas fort, was ich in der informellen Skulptur schon begonnen habe.*

MKF: Du wolltest vorher noch etwas zur Fassungslosigkeit sagen?

OO: *Die Fassungslosigkeit ist ja nicht schlecht, sie ist ja ein schöpferischer Akt. Man muss sich wahnsinnig beherrschen, und das schadet ja nicht. Das muss man bei der Kunst ja immer machen, dass man sich beherrscht, in jeder Richtung, daraus kann man große Kunstwerke machen.*
Wenn ich ein gegenständliches Bild male, das so erscheint, als wäre es voller Emotionen, so ist das völlig überlegt. Und das ist ja auch jede Stärke eines guten Bildes, um es so eingebildet zu sagen, weil ja viel dazugehört, dass man trotz Beherrschung lebendige Arbeit leistet!

Brigitte Kowanz/Alexandra Suess

Die totale Anarchie. Eine Unterhaltung.

Dem Ossi soll zum Geburtstag geschrieben werden, und wir sind wortlos, denn so hat er uns zurückgelassen, er, der Wortgewaltige, der Lust-Auf-Worte-Oberhuber, der Vorworte-Ossi, immer ein Wort zuvor, allem und jedem. Ihm soll mit Worten gehuldigt werden, die er uns vor-weggenommen hat? Wie sollen wir schreiben? Soll es lustig sein, ossi-lustig, soll es zynisch sein, dem Zyniker zum Geburtstag, soll es abstrakt sein, dem Maler zum Geburtstag, dada-istisch, dem Erfinder zu Ehren, soll es ein Gedicht sein im Stile von Ernst Jandl, was sollen wir schreiben? Er kann das ja alles selbst, alles hat er schon gemacht und noch neuer gemacht als die Neuen selbst, es ist, als müsste man einem Kind etwas schenken, das schon alles hat. Und wenn wir schreiben sollten, wüssten wir nicht, wo wir anfangen sollen, es dreht sich ja alles in unseren Köpfen, es fetzen Erinnerungsbilder an uns vorbei, die wir nicht ordnen können. Wir können nichts anderes als über ihn reden, ihn den Verfolgten, den Fürsten, unseren Rektor, den Lehrer, den Stadthalter, den Gönner, den Schenker, den Sammler, den Archivar, den Wahrsager und den Geschichtsschreiber. Wir werden über ihn reden. Denn schreiben ist heikel. Wir sind dem Ossi begegnet. Seither legen wir jedes Wort auf die Waage. Und das würde sich bis zum Geburtstag nicht ausgehen.

Alexandra Suess:
Es soll geschrieben werden, und das bedeutet zwangsläufig, wir schöpfen aus der Erin-nerung. Womit beginnen Erinnerungen, wenn wir uns wünschen, dass andere sie nachvoll-ziehen? Versuchen wir es mit Beschreibungen. Kannst du Oswald Oberhuber beschreiben?
Brigitte Kowanz:
Nein, denn er ist nicht zu fassen. Ich kann keine einschlägige Beschreibung finden.

Alexandra Suess:
Ich sehe ein rundes, lachendes Gesicht. Ich denke an seine Baby-Bilder, an das „Ich als Kind", und frage mich, was sich wohl seither alles geändert hat. Sein Gesicht entzieht sich einer zeitlichen Zuordnung.

Brigitte Kowanz:

Ja, Ossi ist ein großer Kopf.

Jetzt lachen wir beide, denn es fällt uns nichts zum Körper ein. Ossi, der Gesichtsmensch, Ossi, der Kopfmensch, niemals kopflos.

Alexandra Suess:

Erzähle mir etwas, über seine Malerei.

Brigitte Kowanz:

Ich sehe bei Ossi keine Malerei, nur die Zeichnung, und in der Zeichnung ist er virtuos.

Alexandra Suess:

Was glaubst du, denkt er sich jetzt, wenn er das liest?

Brigitte Kowanz:

Ich frage mich, was er gerne lesen würde.

Alexandra Suess:

Wir wissen es ja beide, aber wir tun ihm den Gefallen nicht und überlassen es den Gelehrten, für ihn das zu schreiben, was er gerne lesen möchte. Was bedeutet er in unseren beiden Leben?

Brigitte Kowanz:

Für mich war er der Lehrer, aber er vertritt ja die Auffassung vom „allein gelassenen Studenten als beste Lehre". Damit hat er Raum geschaffen.

Alexandra Suess:

Raum zu lassen ist doch eine seltene Großzügigkeit. Dazu fällt mir die „Kunst ohne Künstler" ein, die leere Galerie. Platz schaffende Maßnahmen. Raum für Kunst ohne Künstler. Der Lehrer ohne Anspruch auf Schüler. Für mich ist Ossi mein Lebensspiegelkabinett, ein Spiel der Masken, bei dem es darum geht zu ertasten, wer der andere ist, durch das Gefühl geleitet zu werden, ohne Rücksicht auf tradierte Werte.

Brigitte Kowanz:

Vielleicht ist es das Charakteristischste an ihm, dass er zu allem eine Distanz hat, nie wirklich nahe ist.

Alexandra Suess:

Seltsam, dass du von Distanz sprichst, während ich ihn als emotionales Bollwerk empfinde, vor dem ich nie sicher bin.

Brigitte Kowanz:

Das kann ich für mich nicht behaupten, wann tauchen bei ihm Emotionen auf?

Alexandra Suess:

Wenn er von seiner Mutter gesprochen hat. Oder wenn er politisch wurde. Wenn es um Vertreibung ging, um Identität, um Zugehörigkcit, um Südtirol, um schöne Frauen.

Brigitte Kowanz:

Es ist, als ob es einen Schnitt gegeben hätte in seiner Jugend, und ab da beginnt eine andere Person.

Alexandra Suess:

Das ist ein guter Gedanke. Ich habe es oft so erlebt, als müsste er sich in seine Kindheit zurückdenken, um sich in der Jetztzeit zu erfassen und zu definieren. „Ich als Kind."

Brigitte Kowanz:

Du kannst ja den Schnitt auch in seinem Schaffen nachvollziehen, im Bruch mit der Klassik und der permanenten Selbstverleugnung.

Alexandra Suess:

Gibt es die Kunst des Oswald Oberhuber? Jeder Versuch, darüber im herkömmlichen Kontext nachzudenken, muss ja zum Scheitern verurteilt sein. Alles, was wir von ihm sehen und hören, entzieht sich der Zuordenbarkeit. Er fordert auf, dass über ihn geredet wird, er lacht sich schief darüber, was geschrieben und gesprochen wird, denn es könnte ja so sein und genauso nicht.

Brigitte Kowanz:

Der Zyniker Oberhuber ist ja eine seiner vielen Persönlichkeiten. Auch Selbstzerstörung fällt mir zu ihm ein, und ich frage mich, was das Motiv ist.

Alexandra Suess:

Selbstzerstörung ist seine Botschaft. Zerstören wir uns doch lieber selbst, bevor es andere tun.

Brigitte Kowanz:

Er ist der Oberaktionist. Ein gut getarnter permanenter Aktionist.

Alexandra Suess:

In 200 Jahren führen Kunsthistoriker eine Oberhuber-Debatte. Wer war er wirklich, war er überhaupt, hat er das alles gemacht, oder war es vielleicht eine Frau? Weißt du, wer er ist?

Brigitte Kowanz:

Nein, ich weiß es wirklich nicht. Er ist der Fremde.

Alexandra Suess:

Der, dem fast alle irgendwie böse sind. Und gleichzeitig sind so viele bereit, ihm zu gratulieren. Er hat uns ziemlich gut im Griff.

Brigitte Kowanz:

Weißt du, in meinem Kopf ist er mindestens einmal in der Woche präsent, etwa auch in der Verärgerung darüber, dass die Angewandte ihm eine Adresse zu verdanken hat, die absurd

ist: Oskar Kokoschka-Platz. Wo ist der Platz? Eine Büste im Vorgarten erhält einen Platz. Aber nein, die Zusammenarbeit mit Ossi war schon sehr spannend, seine Rücksichtslosigkeit, das Spiel mit Konventionen, sein politisches Agieren, die permanente Inszenierung der Kunstgeschichte, die er aktualisiert reflektiert und seine einzigartigen Statements dazu abgibt, das alles kann kaum einer überbieten.

Alexandra Suess:

Er wirft alles über Bord, uns alle wirft er über Bord und löst Lern- und Denkprozesse aus, die keiner auslösen hätte können, dem wir hätten glauben wollen.

Brigitte Kowanz:

Oberhuber hat vor allem alle Mythen zerdroschen, sei es von falschen oder von richtigen Vorstellungen. Damit hat er jeden, der ihm begegnet ist, auf sich selbst zurückgeworfen, und das ist seine größte Qualität.

Jolanda Trojer

Ein „wilder Teufl" aus Tirol

Innsbruck 1952: Im Tiroler Kunstpavillon wird eine Ausstellung unter der Bezeichnung „Junge Kunst" präsentiert.[1] Es stellen renommierte Tiroler Künstler wie Franz Staud, Ilse Glaninger-Halhuber, Jok Lederer und Fritz Berger aus – alle dem traditionellen Lager zuzuordnen.

Und mittendrin ein bis dato unbekannter Künstler, der mit zwei extrem andersartigen Plastiken aufwartet. Sein Name: Oswald Oberhuber. Mit geradezu frechem Selbstbewusstsein konfrontiert er das staunende und verunsicherte Publikum mit Formen, die herausgelöst sind aus der Enge eines bloß in ästhetischen Beziehungen sich erschöpfenden Gestaltens und die sich auf den ersten Blick formlos und ungegenständlich in den Raum ranken. Nun war es aus mit bequemem Erkennen nach der Natur, Oberhuber schlägt neue Töne an. Dem Publikum wird Mitdenken, Überdenken und Gedankenaustausch abverlangt. Die Tagespresse schreibt ausführlich über den „kompromisslosen Feuergeist"[2], ein Filmausschnitt über die Figur „Die Sitzende" wird in der Wochenschau gezeigt. Oberhuber ist damit in aller Munde, und Otto Breicha erzählte gern von einem Gespräch mit Max Weiler, der ihm von einem „wilden Teufl" aus Tirol, womit der junge Oberhuber gemeint war, berichtete.[3]

Den Insidern der Tiroler Kunstszene indes war Oberhuber im Jahr 1952 nicht unbekannt. Beim Stammtisch im Café Central in Innsbruck wurde auch über den jungen Südtiroler diskutiert, über sein künstlerisches Vokabular, das sich in malerischer, gestalterischer und dichterischer Form äußerte. Die Kontaktperson zwischen dem nur vom Hörensagen her bekannten Oberhuber und dem Kreis der Innsbrucker „Künstlergranden" war Paul Flora. Er stellte eine Art Mentor für den Neuling dar. Flora konnte den „sympathischen Burschen gut leiden", auch half er Oberhuber bei der Überbrückung finanzieller Engpässe, indem er ihn die Wohnung ausmalen ließ oder als Babysitter für seine zwei Kinder einsetzte. Aber ebenso ermöglichte er ihm anfangs der 50er Jahre erste künstlerische Aufträge. Zum Beispiel beteiligte sich das Duo Flora-

[1] Vgl. Kat. Ausst. Junge Kunst, Tiroler Kunstpavillon, 6. Nov. 1952. Gezeigt wurden Malerei, Grafik und Plastik „junger Tiroler Kunstakademiker", wie es in der Einladung hieß.

[2] Tiroler Tageszeitung 1953, Nr. 48, S. 5.

[3] Vgl. Otto Breicha, Oswald Oberhuber, Anfänge und Ansätze, Parnass Nr. 4., Nov./Dez. 1993, S. 70.

Oberhuber anfangs der 50er Jahre an dem Wettbewerb zur plastischen Dekoration des neu erbauten Stadtsaales. Oberhuber konnte erste Werke verkaufen, indem Paul Flora ihn protegierte und auch selbst zu den ersten Käufern zählte. Der „Fliegende Kuss", ein surrealistisch gestaltetes Wurzelstück mit Propeller, gelangte in den Besitz Paul Floras. Dieser sagt heute über Oberhuber: „Er war unheimlich neugierig. Er hat neue Strömungen in der Kunst vielleicht nicht erfunden, aber er war oft der Erste, der das Neue erkannt und auf seine Weise umgesetzt hat."[4]

Dem Attribut Neugier ist neben vielen anderen auch das der Ausdauer hinzuzufügen. Es künden Hunderte von großformatigen Zeichnungen, Aquarellen und im Dachboden vergessenen Plastiken, bedruckte Vorhänge, Kerzen, Spielsachen, Aschenbecher und vieles mehr von frühen Versuchen mit allen möglichen Spielarten der Kunst. Erst kürzlich zeigte mir jemand geschnitzte Köpfe von Handpuppen, die nachweislich von Oberhuber gefertigt wurden und aus den späten 40er Jahren stammen müssen. Die ca. 15 cm großen Köpfe zeigen die ähnliche Expressivität wie vergleichbare Portraitzeichnungen aus dieser Zeit. Gefasst wurden die ausdrucksstarken Physiognomien von König, Prinzessin, Teufel und Polizist mit Holzfarben, deren Intensität sich gut erhalten hat.

Auffallend früh fand Oberhuber Zugang zur gegenstandslosen Kunst (später wird sie „informell" heißen, in Innsbruck sprach man damals von „tachistischer Kunst"). Er probierte alles aus, kannte keine Scheu bei der Verwendung skurrilster Werkmaterialien, stieß in künstlerische Dimensionen vor, die erst Jahrzehnte später als Pionierleistung auf dem Gebiet der informellen Kunst erkannt wurden.

Es gab auch lyrische Spielereien.[5] 1953 brachte er im so genannten „Amerikahaus" in Innsbruck anlässlich eines Abends mit „Dichtung und Kunst" einen Ausschnitt aus seinem Gedichtzyklus „Teile des Spiegels"[6] zu Gehör. Das Publikum reagierte mit Unverständnis. Dennoch stand am nächsten Tag in der Zeitung zu lesen: „Oswald Oberhubers ‚Teile des Spiegels' verwendet teilweise Wendungen, die trotz ihrer anscheinenden Sinnlosigkeit letztlich überzeugend wirkten."[7]

1953 hatte Oberhuber schon die Fühler nach Wien ausgestreckt. Für ihn war Innsbruck nur eine Zwischenstation. Er kam erst als Achtjähriger in die Landeshauptstadt, nachdem sich seine Eltern als Südtiroler Optanten[8] 1939 für Innsbruck als Wohnort entschieden hatten. Für alle vier Oberhuber-Kinder war es schwer, sich von der Heimatstadt Meran zu trennen, trotzdem war es für Oswald ein Schritt, der sich für ihn als günstig erwies. In Innsbruck bekam er eine profunde Ausbildung an der Gewerbeschule, die er von 1947 bis 1951 besuchte. Er war in der Fachschule Bildhauer, Abteilung Kunsthandwerk, eingeschrieben.

In Innsbruck konnte er auch von einer Einrichtung profitieren, die es im Nachkriegsösterreich kein zweites Mal gab. Nordtirol war damals der französischen Besatzungsmacht unterstellt, und als unvergessliche Leistung wird heute noch die Installierung des französischen

[4] Interview mit Paul Flora am 14. 08. 2001.
[5] Vgl. Jolanda Trojer, Oberhuber und die informelle Plastik, Phil. Diss., Innsbruck 2004, S. 148. ff.
[6] Vgl. Oswald Oberhuber, Lust auf Worte, Wien/München 1985, S. 10.
[7] Volkszeitung 1953, Nr. 49, S. 11.
[8] Vgl. Rolf Steininger, Südtirol 1918 – 1999 Innsbruck/Wien 1999.

Kulturinstitutes angesehen.[9] Der damalige Leiter des Institut Français, Maurice Besset, engagierte sich in außergewöhnlicher Weise für einen breiten Zugang zu Kultur und Kunst. Diese Institution verfügte neben einem beachtlichen Bücherbestand und den neuesten Schallplatten auch über die aktuellsten Publikationen des „Cahiers d'Art", eines Kunstmagazins, oder über brandneue Bildbände über moderne französische Kunst, wie zum Beispiel „Les Sculptures de Picasso". Alle Neuigkeiten auf dem französischen Kunstsektor standen dem jungen Oberhuber zur optischen Verfügung.

Das Institut Français wurde zu einem Ort der Kunst – Kulturveranstaltungen wurden abgehalten, Sprachkurse angeboten, Vorlesungen über Geschichte und Kunst gehalten, Ausstellungen organisiert [10] und – nicht zuletzt – war die Bibliothek geheizt, keine Selbstverständlichkeit in der Nachkriegszeit! Die Stipendiumspolitik des Institutes war eine unschätzbare Hilfe für die einheimischen Künstler, da ihnen der Kontakt mit französischen Künstlern ermöglicht wurde. Die Ausstellungspolitik hatte ihren Schwerpunkt in der modernen Kunst des 20. Jahrhunderts. Matisse, Braque, Chagall, Picasso oder Villon waren ebenso im Original zu bestaunen wie die ungegenständliche Kunst eines Hans Hartung oder Nicolas de Stael. Die Plastik wurde an Beispielen von Maillol, Zadkine, Arp, Laurens, Adam und den Österreichern Wotruba, Leinfellner oder Bilger präsentiert.

Im Institut Français verbrachte Oswald Oberhuber viel Zeit und lernte avantgardistische Kunstströmungen kennen, die dem übrigen Österreich zu diesem Zeitpunkt noch nicht bekannt waren.

Eine andere Quelle der Inspiration stellte eine französische Buchhandlung dar, wo ein Freund Oberhubers ihm Zugang zu allen Neuerscheinungen gewährte.

Die Folge dieser Studien waren immer weiter von der Tiroler Kunsttradition abweichende Experimente, informelle Impulse führten zu sehr persönlichen Überlegungen, ohne mimetisch zu sein.

Die Ausstellung 1952 im Tiroler Kunstpavillon zeigt ein radikales Ergebnis eines Entwicklungsprozesses von marginal Vergleichbarem bis zur eigenen Idee. Bei der Figur „Die Sitzende" handelt es sich um eine über einen Meter hohe Plastik, welche eine der ersten der so genannten „Schlangenfiguren" darstellt.

Es stehen die Auflösung des Körpers und die Öffnung des Massenvolumens der geschlossenen Körperform als Antithese gegenüber. Die Figuren bestehen aus Körper- und Raumformen, aus Masse und Leere. Sie sind nicht mehr aus einem Stück, worin man freudig ein Stück Natur erkennt, sondern sie bestehen aus Kurven und Gegenkurven, die sich in Wölbungen und Gegenwölbungen durch den Raum schlängeln. Auswüchse, Höcker, dazwischen Löcher und Vertiefungen, amorphe Formen umfassen den Raum fast wie Mangrovewurzeln. Oberhuber erreicht durch seine Abweichung vom menschlichen Maß, von seinen Gesetzmäßigkeiten und Idealität eine neue Darstellungsform. Sie kann nicht als informell bezeichnet werden, dazu

[9] Vgl. Klaus Eisterer, Französische Besatzungspolitik in Tirol und Vorarlberg, Phil. Diss., Innsbruck 1990.
[10] Forschungsprojekt am Tiroler Landesmuseum Ferdinandeum, Innsbruck 1991. Betrachtet man das Ausstellungsprogramm des französischen Kulturinstitutes zwischen 1946 und 1960, bemerkt man den Schwerpunkt „Französische Moderne des 20. Jahrhunderts".

klingt die Natur zu sehr durch. Steht bei informeller Kunst keinerlei Darstellungsabsicht dahinter, so erkennt man bei Oberhuber einen Rest von Kalkül, das trotz des Versuches der Loslösung von Bekanntem seiner Plastik immanent erscheint. Oberhuber hatte auch immer die Intention, seine Kunstwerke „schön" zu gestalten, ein Begriff, der beim Informellen nichts zu suchen hat. Dasselbe gilt auch für sein malerisches und grafisches Werk dieser Jahre, obwohl hier die informellen Impulse aus Frankreich deutlicher erkennbar sind.

Die Innsbrucker Jahre bedeuten einen Beginn. Einen Aufbruch in künstlerische Sphären, die Oswald Oberhuber zu einem bedeutenden Künstler machten – sei es durch die Erfindung der „informellen Plastik" oder durch sein polyvalentes Vokabular, dessen Ergebnis im Begriff „Permanente Veränderung" gipfelt. Denn verändert hat Oberhuber seine künstlerische Ausdrucksweise immer auf radikale Weise, wobei er sich selbst als Person kompromisslos eingebracht hat – ohne Rücksicht auf Erfolg oder Ausgrenzung. Im Gegenteil, Anbiederung oder Zugeständnisse in der Kunst sind ihm zuwider, und Oberhubers Sperrigkeit haben ihm nicht nur in Innsbruck Schwierigkeiten eingebracht. Die Situation, in der sich Oberhuber nach dem Krieg befand, machte subjektive künstlerische Ausformung nicht nur wegen seiner Jugend, sondern auch wegen der Einengung durch Konventionen nicht leicht. Durch sein außergewöhnliches Talent und durch seine Interessenvielfalt konnte er nie lange bei einem Thema verweilen, immer wieder wurde und wird das Bestehende verworfen, modifiziert. Er vermied das „Abdriften" in einen Stil, der für Oberhuber immer einem Synonym für Epochen des Zwanges oder der Gleichschaltung des Denkens gleichkam.

Talent, Weltoffenheit, sinnliches Vergnügen, Humor und Intelligenz sind einige der Fäden, die das komplizierte Persönlichkeitsmuster Oswald Oberhubers bilden. Motiviert von einer stetigen Suche nach persönlicher Weiterentwicklung ist Oberhuber bis zum heutigen Tag für künstlerische Überraschungen gut, und es wurde bestätigt, was einst ein anderer großer Künstler über ihn äußerte: Er ist „ein wilder Teufl" ...

Bazon Brock

Bazon Brock über Oswald Oberhuber

Zur Finissage der Mühlausstellung in Harald Falkenbergs Harburger Versuchsanlage „Phoenix"
sprach auch der große Werner Hofmann über seine Zeit als Direktor des Museums des
20. Jahrhunderts am Wiener Südbahnhof. Hofmann trat dort 1959 an; 10 Jahre lang konnte er
die Wiener Szene aus nächster Nähe studieren. Von Falkenbergs Gästen im September 2005
um eine knappe Bewertung der damaligen Wiener Affären gebeten, fragte Werner Hofmann
nur lakonisch: „Und warum taucht hier nie der Oberhuber auf?"
Ich möchte versuchen, Werner Hofmann zu antworten. In den 70er Jahren habe ich häufiger
mit Oberhuber über den von Weibel später so genannten *Wiener Aktionismus* sprechen kön-
nen. Der Anlass dazu waren die immer stärker werdenden Abweichungen zwischen der
Propaganda für Wien als Nachkriegseldorado der Kunstentwicklung und meinen persönlichen
Erinnerungen an die Karrieren von Rainer, Hollegha, Mikl, Hundertwasser, Prachensky, an die
Séancen der Literaten und Theaterheroen Artmann, Konrad Beyer, Rühm, Qualtinger, Bronner,
Merz einerseits und die der Aktionisten um Mühl, Brus, Schwarzkogler andererseits. Ober-
huber war sehr viel stärker noch als Rühm und Weibel in der Lage zu verstehen, warum mir
Mühls Mannen als matte Gestalten erschienen – und matt ist noch ein Euphemismus. Um die
angebrachten harten Urteile zu mildern, sage ich, es war mir nach dem Ende des Deutschen
Herbsts 1977 nur noch peinlich, immer wieder mitansehen zu müssen, wie lächerlich, studen-
tenulkig und armselig die aktionistischen Exkrementierungen waren. Sollten bei jenen gemüt-
lichen Aktionsabenden in guter Gesellschaft tatsächlich Freiheitspathos, Antiimperialismus,
soziale Utopie zur Geltung gebracht worden sein, dann bestenfalls als säuisches Wohl-
behagen in der Wiener Kultur, wobei zu diesem Wohlbehagen der Wiener allemal die Attitüde
der Volksbelustiger zu rechnen ist, die Samenraub und Braune Hosen, Gattenmord und
Sodomie als Zeichen orgiastischer Lebensfreuden glaubhaft machten. So ähnlich müssen die
Kameradschaftsabende der Kaltenbrunner-Truppe ausgesehen haben – und Oberhuber
wusste das von Anfang an. Er hat sich deshalb stets der erpressten Kameraderie von Ulk-
nudeln entzogen und durfte dann eben nicht mehr in den Ruhmestafeln der harten Männer
Wiens erwähnt werden. Oberhuber verstand Formen des Action Painting, Action Touching, der

Action Music von den Informellen der 50er Jahre her. Zehn Jahre vor den Aktionisten hatte er die Dynamik der enthemmten Gestaltungsgesten von Künstlern zwischen Pollock und Matthieu auf Objektbühnen gelenkt. Oberhuber rettete aus diesen Wirbeln der Entformung die informelle Plastik: ein großartiger, aber wegen der späteren aktionistischen Vermühlungs-orgien kaum beachteter Hochleistungsbeitrag zur Kunst des Informell.

Was machte das Informell zur Kenngröße der Nachkriegskunst, die selbst die Arbeiten eines John Cage, eines Rauschenberg und Alan Kaprow noch markiert? Zum ersten Mal war es mit dem Informell gelungen, eine Zeichenrepräsentation hervorzubringen, die in gar keiner Weise beim Künstler oder Betrachter auf irgendwie bestimmbare innere Vorstellungen oder Begriffs-arbeit bezogen werden konnte. In den natürlichen Formen der Vermittlung von Bewusstsein an Kommunikation über jegliche Sprachen bilden Kognitionen, Imaginationen und Repräsen-tationen stets eine Einheit. Jede Begriffsbildung des Denkens wird sofort mit inneren Anschauungen begleitet, denen Worte, Gesten, Bilder zugeordnet werden können. Dem Informell gelang die vollständige Entkoppelung der Kognitionen und Imaginationen von den Repräsentationen; entstanden waren zum ersten Mal Zeichen ohne Bedeutung und ohne Psychoaffektationen (denn normalerweise kann gerade das scheinbar Bedeutungslose, Unbekannte und Unzugängliche affektsteigernd wirken). Mit dieser Zumutung der Zeichen ohne Bedeutung und Affektauslösung konnten sich die Wiener nicht anfreunden. Sie wollten wenigstens maulen oder besser noch hassen oder von Aberwitz unterhalten sein, wie das am großartigsten Karl Kraus vorgeführt hatte. Oberhuber, als einziger genuiner Plastiker des Informellen, konnte man da höchstens als stummen Gast im Hintergrund akzeptieren. Diese erzwungene Distanz ermöglichte ihm dann den guten Überblick über das Geschehen. Was er dann in den 60er Jahren sah, erschien ihm als nicht allzu amüsante, aber in ihrem Alternativ- oder Subkulturpathos doch unangenehme Variation der 50er Jahre, also der action informelle.

Aber und doch auch: Peter Weibel überliefert die großartigste Selbstkennzeichnung Mühls. Weibel habe Mühl während einer Aktion aufgefordert, doch einmal richtig auf seine Aktions-partner einzudreschen, anstatt nur mühsam diesen Eindruck zu schauspielern. Und da habe Mühl geantwortet: „Das kann ich nicht Peter, ich bin doch ein Künstler." Diese, in vielen Varianten als Bonmot über die Salonrevolutionäre herumgetratschte Antwort, die aber ein Ausdruck wahrer Menschlichkeit ist, nahm Oberhuber sehr ernst, philosophisch ernst. Gilt der Satz auch, wenn man sagt: „Klau doch mal richtig!" oder „Lieb doch mal ehrlich!" oder „Lüg doch mal wirklich!" oder „Fälsch doch mal echt!"? Hier entwickelte Oberhuber wittgen-steinschen Witz und nestroysche Komik, wenn er z.B. Beuys und mich mit der Frage kon-frontierte, wie man eine echte Fälschung von einer bloß künstlerisch gespielten unterscheiden könne. Das war knifflig. Beuys wieherte kurz auf und gab die Anweisung an Oberhuber, er möge das beuyssche Konzept *Wäsche aufhängen* in der Galerie nächst St. Stephan schon mal aufbauen, damit Beuys bei seiner Rückkehr nach Wien sofort die Ausstellung mit einem kapitalen Werk eröffnen könne. Und tatsächlich lobte Beuys den echten Oberhuber als Beuys-Werk und das simulierte Beuys-Werk als echten Oberhuber. Bei der Überführung von der

146

Galerie in die Sezession weitete sich dann das Thema der Unterscheidung echter Fälschungen von falschen Fälschungen zum Höhepunkt des Disputes um die Affenmalerei aus, die Arnulf Rainer und Dieter Roth durch die Anleitung ihres Schimpansen provozierten. Bis heute ist der Begriff des *Nachäffens* populär, aber negativ besetzt. Wie steht es da mit dem Nachbild Mensch? Ist er der Affe Gottes? War Oberhuber der Affe von Beuys? Ich verließ bald darauf Wien und konnte nicht mehr in die Fortsetzung des Wiener Affentheaters eingreifen. Aber Oberhuber hat das getan, wenn er sich auch des Risikos nicht bewusst war, so folgten doch die Sanktionen auf den Fuß. Oberhuber hat es verabsäumt, den Wienern und weiteren Beteiligten den Hintergrund des damaligen Experiments zur Unterscheidung echter von falscher Fälschungen nach Picassos Motto darzustellen: „Ich kann mich ebenso gut fälschen, wie mich andere fälschen, die besten Picasso-Fälschungen stammen von Picasso." Ich kannte in jener Zeit nur einen Kollegen in Österreich, der diese Fragen mit hinreichendem erkenntniskritischem statt kriminologischem Interesse führte, und das war Oswald Oberhuber. Er war kein großer Rhetor, sollte aber seinen Amtspflichten gemäß bei vielen Gelegenheiten freie Reden halten. Ich galt in dieser Hinsicht als einigermaßen begabt, und so ging er mich um Unterweisung an. Meine Maxime: „Du darfst dich nicht sklavisch den paar Gedanken unterwerfen, die du dir vor der Rede zum Redeanlass zurechtgelegt hast; vielmehr musst du dich begeistert auf die Gedanken einlassen, die du noch gar nicht hattest, aber unter dem Druck der Situation zur Fortführung der Satzaussagen aus der Luft greifen musst, will sagen aus der Situation, die zwischen Ereignisgeilheit des Publikums und Vorurteilsfrömmelei entsteht. Der gute Redner überrascht sich selbst am meisten und dankt seinem Genius für die Bereitschaft, als närrisch zu gelten oder als Stotterer oder als Schwätzer oder als Verfälscher oder Angeber." Binnen kurzem entwickelte Oberhuber bereits Begeisterung für die Herausforderung bei Diplomübergaben, Rektoratsansprachen, Galerieeröffnungen, Verhandlungen mit höchsten Ministerialbürokraten und Kulturpolitikern. Das war natürlich nur vor dem Hintergrund einer Erfahrung möglich, die wir einem Meisterwerk unserer Wirkungsepoche verdankten, nämlich dem intelligentesten aller Künstlerfilme aller Zeiten, den Orson Welles 1965 unter dem Titel *Fake* herausbrachte. Selbst mattere Temperamente wurden vitalisiert, wenn es galt, nach dem Fake-Vorbild gerade die Selbstaussage eines Werkes „Ich bin falsch" als seinen Wahrheitsbezug zu erkennen. Oberhubers geniale Serie, die er für meinen Unterricht an der Hochschule schuf, kann man als erste authentische Fakes in der Kunst nach Duchamp und Magritte verstehen. Wenn er etwa eine reale Pfeife als objet trouvé mit dem umrahmenden Bildkommentar versah „Ich bin kein Gemälde, aber ein Bild", eröffnete er zugleich mehrere Kunstdiskurse. Mit der Sprachtheorie de Saussures wurde klar, dass wir eine reale Pfeife nur erkennen, soweit wir von ihr ein Vorstellungsbild besitzen und einen Begriff oder Satznamen gespeichert haben. Zugleich sprach das die informelle Abkopplung der Malerei vom Bildbegriff an, weil mit dem Informell die Abkopplung von der Kognition und Imagination von der zeichenhaften Repräsentation vollzogen war. Drittens erinnerte Oberhuber daran, dass Pfeifenmacher das Oberflächenfinish, also die visuelle und haptische Attraktivität der herzustellenden Pfeife, gerade nach Bildern schufen, die der potenzielle Pfeifenkäufer oder Nutzer

in Zusammenhang mit genussreichem Pfeiferauchen vorstellte, usw. usf. und so Oberhuber: „Was besagt die Tatsache, dass ich dieses Fake hervorgebracht habe, für die Erörterung obiger Fragen, denn ich habe es gar nicht hergestellt, sondern von einem Kramladenangestellten mal eben aussuchen und herrichten lassen." Ein Fake ist ein Artefakt, das im Bewusstsein seiner tatsächlichen Falschheit die Frage erzwingt: Was besagt die Tatsache, dass in unseren Museen nach Einschätzung der Düsseldorfer Forschungsstelle für Kunstfälschung mindestens ein Drittel der gängigen Meisterwerke gefälscht sind, die aber als Artefakte so überzeugend wirken, dass niemand ihre Falschheit erkennen kann, wenn sich nicht die Fälscher selber outen. Martin Warnke hat manchen Kollegen auf Kongressen zu Ausbrüchen der Verzweiflung, der Wut und des Hasses veranlasst, wenn er mit dem Ausdruck leicht mokanten Lächelns der Weisheit dafür plädierte, alles, auch das für echt gehaltene Werkschaffen, zunächst einmal als eine Fälschung aufzufassen und bestenfalls zu behaupten, daß die echten Werke bisher noch nicht hinreichend als Fälschungen erkannt worden seien. Er verwies damit auf die Abhängigkeit von Herkunftsnachweisen als Beglaubigung der Echtheit, die sich offenbar aus der Evidenz des Werkes nicht ergibt. Die Höhepunkte der warnkeschen Séancen bestanden darin, alle Artefakte als Fälschungen anzunehmen und dann herauszuarbeiten, wodurch denn die Wertschätzung eines Werkes bei unveränderlicher Materialität liegen könne, wenn es einmal als Fälschung der Werkstatt oder der Meister, also als originale Fälschung, von einer Fälschung durch Dritte unterschieden werde und wenn dabei nicht die banale Auskunft akzeptiert wird, der Unterschied liege in dem zu erzielenden Marktpreis.

Inzwischen gibt es Museen für echte Fälschungen, für Approbation der Approbateure, also für gefälschte Sturtevants, die aber echte Warhols sind. Das Faken ist als erkenntnistheoretisch begründetes Artefakte-Schaffen sogar unter der leidenschaftlich nachäffenden Jugend verbreitet, die nur insofern gerne Rollexuhren am eigenen Handgelenk präsentiert, als für jedermann klar ist, dass die Prestigeobjekte gefälscht sind und höchstens ein Prozent des offiziellen Verkaufspreises gekostet haben. Die Fakeformen in der Natur werden als Krypsis oder Mimikry von den entsprechenden Fachleuten mit höchster Aufmerksamkeit studiert. Warhol hat die historische Tatsache, dass abstrakt-gegenstandslose Maler vom Militär zum Tarnfarbenanstreicher von Bunkern und Schiffen geadelt wurden, seinerseits dadurch überhöht, dass er nach den Tarnfarbenvorlagen der Militärs Gemälde herstellte.

Kurz: Oswald Oberhuber erwies sich als einer der leistungsfähigsten Faker nach Orson Welles. Es wird noch lange dauern, bis das als große Leistung angemessene Würdigung erfährt.

Thomas Trummer

Spule und Zwirn, Text und Bild, Fort und Da

Zu den „geschriebenen Bildern" von Oswald Oberhuber

Bilder haben klar ersichtliche Demarkationslinien, an denen sie enden und anzeigen, was zu ihnen gehört und was nicht. Bilder werden von Linien umgrenzt, die nicht zu diesen Bildern selbst gehören und sichtbar werden als Rand, Falz oder Kante. Während Bilder also von Rändern umrahmt werden, bestehen Schriften interessanterweise aus solchen. Wer Texte nämlich bereit ist, wie Bilder zu betrachten, dem werden sie nicht wie einzelne Zeichen oder Buchstaben, sondern wie Risse, Rahmen und Ränder, also fast wie sichtbare Linien erscheinen, die sich auf der Trägerfläche ausbreiten. Und dennoch sind die Linien der Texte sehr verschieden von den Begrenzungslinien der Bilder, denn sie markieren nicht den Rand der Bedeutung, sondern sie sind diese Bedeutung selbst. Sie verlaufen nicht um die Fläche herum, sondern besetzen gleichsam ihre Fugen und Brüche, sind mithin das Trennende, welches sich in der Fläche eingräbt und sie strukturiert. Darum erfordern Bilder und Texte auch ein anderes Verstehen, wenn man so will, eine andere Lesart: Bilder wollen betrachtet, in der Fläche abgetastet oder als Ganzes überschaut werden, Texte hingegen wollen verstanden, entziffert oder nachvollzogen werden. Wer jedoch bereit ist, die Linie des Textes ästhetisch zu betrachten, seine Gestalt unabhängig von seiner Semantik zu interpretieren, dem wird der Text als linearer Zug erscheinen, als grafische Zeichnung, vielleicht sogar als eine Verletzung der Fläche, als Nahtstelle ihrer Teile oder Verwundung ihrer Außenhaut. Tatsächlich wird der Text manchmal zu einer Gefahr für das Bild, nicht nur, weil er ein anderes Verständnis einfordert, sondern weil er als abstraktes System auf den Vereinbarungen der Lektüre fußt. Die künstlerische Moderne, die Kubisten, Dadaisten und Surrealisten erkannten dieses Problem und betrieben deshalb die Eingliederung des Textes, versuchten die Einbeziehung der Sprache in das Bild über Collagen, Montagen oder Zitate. Sie sahen, dass der Text, solange er nicht eine ästhetische Erscheinung annimmt wie in Schriftzeichen oder Kalligrammen, in der abendländischen Welt nur gebändigt und an seiner Entfaltung behindert wird. Er darf nicht zerfransen, wuchern, über die Grenzen laufen oder sich eingraben. Statt dessen bewegt er

sich streng entlang einer Achse, in der westlichen Welt gemäß einer horizontalen Ordnung und dem Nacheinander der Worte.[1] So fügt sich der gewöhnliche Text den Anforderungen des Satzes, – jenes *Satzes*, den er als Aussage in Zeichen und Buchstaben fasst – und auch des *Satzbildes*, den vereinheitlichenden Vorgaben von Typografie und Layout.

Es scheint, als könnte man den Unterschied zwischen *Text und Bild* im Okzident im Unterschied zwischen *Spule und Zwirn* wieder finden. Texte verhalten sich wie Fäden, sie *ent*wickeln sich, laufen auf einer Spur und von Zeile zu Zeile. Rahmen verhalten sich indes wie Spulen, sie *um*wickeln ihre Bilder. Ihre Naht folgt nicht den kleinen Stichen, sondern einem größeren Schnittmuster. Kurzum, die Grundlage des Bildes ist seine abgezirkelte Fläche oder der *Raum*; die Grundlage der Schrift ist die Verweigerung einer Grundlage und der Verweis auf Beweglichkeit, Entwicklung und *Zeit*.

Man könnte sagen, dass die herausragende Kunst des Oswald Oberhuber darin zu finden wäre, dass er *Bilder als Texte und Texte als Bilder* zu lesen gibt oder, anders gewendet, aus Spulen Fäden und aus Fäden Spulen werden lässt. Künstlerisch wird dies erreicht, indem die Oppositionen von Alphabet und Ideogramm, Text und Bild, Zeit und Raum verschärft und die jeweiligen Eigenschaften aufeinander bezogen werden. Zu zeigen wäre dies an einem lapidar gestalteten Blatt von 1963, welches mit „Text" betitelt ist. Auf diesem Papier ist – in Bleistift gezogen – eine feine viereckige Rahmenleiste zu sehen. Der Rand des Blattes wird im Bild

„Text", 28 x 25 cm, Bleistift auf Papier, 1963
Besitz des Künstlers

[1] Leroi-Gourhan hat nachgewiesen, wie sich der abstrakte und strahlenförmige prähistorische Grafismus auf einer Unterlage nach allen Richtungen ausbreitete, diese Eigenschaften aber nach und nach verlor, als er eine lineare Gestalt annahm. André Leroi-Gourhan: Hand und Wort, Die Evolution von Technik, Sprache und Kunst. Suhrkamp, Frankfurt am Main, 1984.

wiederholt, jedoch als gezeichnete Linie. Dadurch kommt es zu einer Angleichung, fast einer Äquivalenz zwischen der faktischen Kante und dem fiktiven Rand. Oberhuber erreicht mit der viereckigen Rahmen-Zeichnung, dass der illusionistische Rand die Funktion des tatsächlichen erhält. Aber auch der tatsächliche wird dem aufmerksamen Sehen alsbald illusionistisch erscheinen, denn das Blatt wird irgendwo zu liegen kommen oder hängen, also eine Grundlage auf einer anderen Grundlage bilden und damit die Naht sichtbar machen. Für das Auge wird die Fläche/Spule also von zwei Fäden gerahmt, zugleich führt die Verdoppelung, das Ineinander von Um- und Entwicklung, zu einer weiteren *Ver-Wicklung*. Denn es ist nicht klar, wo der Kern des Bildfeldes eigentlich ist. Je mehr das Bild gerahmt wird, desto eher entzieht es sich. Es kommt zu einer Verschachtelung, gleich einer russischen Puppe, in der sich verschiedene, aber gleichartige Bilder ineinander stülpen und damit auch verbergen. Besonders jener Bereich des Blattes, der sich außerhalb der gezeichneten Linie und noch innerhalb der Bildgrenzen befindet, wird zur *mise-en-âbyme*, zur mehrfach gebrochenen Unterlage, ortlos und ohne ontologischen Griff, weil er sich sowohl außerhalb als auch innerhalb der Fläche befindet. Er markiert die Bruchlinie, die normalerweise der Text für sich in Anspruch nimmt. Dieses Einstülpen des Bildes in ein anderes Bild ist also recht eigentlich eine Texteigenschaft, die von Oberhuber eben nicht horizontal, sondern quadriert erprobt wird. Ebenso selbst verweisend wie das Bild wird auch der Text behandelt und auf sich bezogen. Das Wort „TEXT" ist natürlich selbst Text. Es kann als Satz und Aussage (im Sinne von „Das Wort «TEXT» ist ein Text.") gelesen werden. Doch provoziert die Tautologie dieser Selbstbeschreibung, dass die Schreibweise des Wortes ins Blickfeld gerät. Wird der Text in diesem Sinne optisch und nicht seiner Bedeutung nach gelesen, so wird er tatsächlich als Figur und Zeichnung erscheinen. Die beiden flankierenden „T" am Wortanfang und -ende erscheinen wie symmetrisch nach außen gewendete Kanten. Sie erhalten die Gestalt von Eckpunkten, Passmarken oder Kalibrierleisten, wie sie üblicherweise für Druckbögen benötigt werden oder als Markierungen für kleine Fotoecken zur Aufnahme weiterer Bilder. Nicht zuletzt gibt das Phonem „EX", welches als Rest dieser visuellen Entkoppelung des semantischen Sinns zurückbleibt, zu verstehen, wie sehr Oberhuber das Problem von innen und außen ins Visier nimmt, um die Gegensätze von Text und Bild zu erörtern.

Kurz gesagt: Der Schlüssel für die Qualität dieses kleinen Blattes ist die Kreuzung von Semantik und Ästhetik, der Aufbau einer Kommunikation zwischen Text und Bild und ihre Belebung durch ein wechselseitiges Beziehungsverhältnis. Satz und Satzbild artikulieren sich in diesem Blatt in einer Weise, in der ihre jeweiligen Grenzen sichtbar werden, wobei die *Objektebene*, d.h. die Grundlage, der Ausgangspunkt dieses Experiments ist. Doch Oberhuber geht noch einen Schritt weiter. Was in „Text", dem Blatt von 1963, als Kommentar zur Schrift-Bild-Problematik gleichsam in der Form eines immanenten Diskurses ausgetragen wird, erhielt in „Liebesgedicht" schon acht Jahre zuvor eine weitere, sehr subjektive, ja sogar berührende Facette. Das Blatt ist keine gewöhnliche Zeichnung, es ist vielmehr eine Art offener Brief. Der Text soll verschickt werden, seine Grundlage postalisch in Bewegung geraten, aber schon seine Motivation ist sehr bewegend. Oberhuber beginnt einen Liebesbrief, gerät

„Liebesgedicht", 28,5 x 21 cm, Tusche auf Papier, 1955
sammlung.schmutz@chello.at

aber ins Stocken. Das Geschriebene ist diesmal nicht an die Struktur des Bildes, sondern an eine Person adressiert. Aus diesem Grund wird der Text auch nicht in Großbuchstaben verfasst, sondern als handschriftliche und intime Notiz. In Oberhubers Blatt finden Bild und Text zusammen und wenden sich in einer gemeinsamen Allianz einem Außen zu, sie appellieren, werden zur Anrufungsfigur und damit zu Mittlern gesprochener Sprache. Wichtig dabei ist zu bemerken, dass diese Form der Anrede, die kommunikative Figur der Performanz, eine Eigenschaft ist, die der geschriebene Text eigentlich nur selten vollständig vermittelt. Man kann einen Appell in schriftlicher Form etwa durch ein Ausrufungszeichen anzeigen, durch ein Apostroph verklammern oder sprachlich-rhetorische Mittel einsetzen, um die direkte Anrede schriftlich zu fassen. Doch die Notation wird niemals so eindringlich und wirksam sein wie die persönliche Anrede, die Färbung der Stimme oder die Vertrautheit des Blicks. Sie wird auch niemals den Zwiespalt von Enttäuschung und Freude, von Bedauern und Glück, die auf der Plötzlichkeit der Erfahrung beruhen, begrifflich derart fassbar machen, weil es sich um eine Gestimmtheit handelt, die sich nicht entwickelt, sondern im Jetzt wirksam ist und deren Empfindungen ständig umschlagen. Anders ausgedrückt, in diesem Blatt verlässt der Faden die Spule, verschwindet und wartet auf sein Wiederkommen wie in Freuds Geschichte von

»Fort und Da«[2]. *Das Spiel von Fort/Da ist die zeitliche Variante des Innen und Außen.* Darum muss auch die Ebene des Objektes verlassen und durch den subjektiven Sprechakt ersetzt werden. Um das Zeitliche, welches sich im Mündlichen artikuliert, auch zu bewahren, um sich des Mischgefühls von Fort und Da gleichermaßen zu versichern, geht Oberhuber dazu über, den Text in ein Bild zu verwandeln bzw. umgekehrt das Bild wie einen Brief zu verfassen. Er beginnt oben links und setzt zum Titel, zur Überschrift, zur Anrede an. »An mein« steht in der ersten Zeile geschrieben, bereits in der zweiten: »liebes«. Doch dem Adjektiv fehlt das dazu gehörige Substantiv, anstelle dessen wird es unendlich wiederholt und in einer langen Kolumne verkettet. Das Substantiv ist das abwesende, das fehlende und deshalb im Brief angesprochene Subjekt. Sein »Fort-Sein« ist die Irritation, darum verlassen die Wörter ihren geordneten Gang in der Zeile. Sie verselbstständigen sich, verlaufen sich, entgleiten, es kommt zur „Abkehr vom formalen Wert"[3] und zu ihrem Übertritt in ein non-verbales Dasein. In immer mehr sich verjüngenden handschriftlichen Wiederholungen verengen sie sich zu unleserlichen Kürzeln und zu einem insistierenden Stammeln. Die Botschaft versickert, ihre Bedeutung jedoch nicht. Denn die Gegenwart der Stimme, die Wirkungsmacht der Rede, das Drängende der Liebe könnten kaum besser vermittelt werden als in jener eigenwilligen opti-schen Figur, die aus der Erregung des schreibenden Subjekt resultiert, welches in sich und um sich kreist und deshalb wie gedankenlos zum Bild einer Säule und Drehmoment einer Windhose greift, um seine Botschaft als Inschrift unterzubringen. Zugleich vermag jenes Bild von der böigen Verengung des Raumes das Versagen und Versickern, die quälende Quelle auszudrücken, wahrscheinlich auch die Entfernung des Redenden von der Angesprochenen, die den Brief und sein Ringen um Ansprache erst nötig machen. So sehr das Bild Zweifeln und Sehnsucht ausdrückt, so sehr vermag es den so Sprechenden auch zu erlösen, denn gerade er, der um Worte ringt, möchte Nachdruck, Widmung und Begehren übermitteln. „mein liebes" ist in diesem Bild dennoch von einer eigenartigen Inflation und damit von einem Nichtssagen bedroht. Es nimmt, wie Roland Barthes über jedes Liebesgeständnis sagt, nur das erste Geständnis, die erste Botschaft wieder auf. Es ist sich seiner Wirkung nicht mehr sicher und muss gerade deshalb unendlich wieder gesagt werden. Eigentlich ein auratischer Augenblick, der sich nicht wiederholen lässt, ist jene erste Botschaft. Und dennoch: „Ich wiederhole sie, ungeachtet aller Angemessenheit; sie lässt die Sprache hinter sich, verflüchtigt sich, wohin?"[4] Statt Tautologie in die Redundanz.

Wie in einer Illustration dieses Gedankens der Verflüchtigung lässt Oberhuber die Sprache sich im Bild verlieren. Sie verschwindet entlang der konisch absteigenden Diagonale, an der

[2] „Das Kind hatte eine Holzspule, die mit einem Bindfaden umwickelt war. Es fiel ihm nie ein, sie zum Beispiel am Boden hinter sich herzuziehen, also Wagen damit zu spielen, sondern warf die am Faden gehaltene Spule mit großem Geschick über den Rand seines verhängten Bettchens, so daß sie darin verschwand, sagte dazu sein bedeutungsvolles o-o-o-o und zog dann die Spule am Faden wie-der aus dem Bett heraus, begrüßte aber deren Erscheinen jetzt mit einem freudigen «Da». Das war also das komplette Spiel, Verschwinden und Wiederkommen, wovon man zumeist nur den ersten Akt zu sehen bekam, und dieser wurde für sich allein unermüd-lich als Spiel wiederholt, obwohl die größere Lust unzweifelhaft dem zweiten Akt anhing." Sigmund Freud: Jenseits des Lustprinzips, Alexander von Mitscherlich u.a. (Hg.), Fischer Verlag, Frankfurt/ Main, 1969-1975, Bd. 3.
[3] Oswald Oberhuber, Geschriebene Bilder. Ein Gespräch mit Markus Kanddar Fritsch, in: Oswald Oberhuber. Geschriebene Bilder. Bis heute, Peter Noever (Hg.), SpringerWienNewYork, 2000.
[4] Roland Barthes: Fragmente einer Sprache der Liebe, Suhrkamp, Frankfurt am Main 1988.

sie sich anheftet, zergeht angesichts der Unmöglichkeit, beendet zu werden, jedoch nicht im uneinholbaren Dazwischen von außen und innen, sondern diesmal, direkter und verletzbarer in der unbeschriebenen Tiefe des Raumes. Die Problematik von innen und außen weicht jener von Oberfläche und Tiefe. Die Feder gräbt sich gleichsam unter die Haut des Papiers, die Tinte verausgabt sich in der unnamentlichen Anschrift, sie verschwendet sich wie der Wunsch und die Sehnsucht, die sie beschreibt, und wird allein schon dadurch selbstverweisend, dass sie ausgeht und am Ende verblutet.

Nicht der Rahmen und die Demarkationslinien werden hier zum Thema, sondern der Grenzwert des Ausdrücklichen, die Zeitform des Imperativs und die Spur des Lebendigen. Oberhuber gibt durch die Zerschlagung von Grammatik und Satz der Sprache ihren prozesshaften, temporalen und vor allem in der Gegenwart verankerten Charakter zurück. Die Intention ist hier nicht diskursiv, analytisch und auf Tautologie abzielend, sondern der bedeutungsgebende Ausdruck, die briefliche Offenbarung, das Jetzt des zweifelnden Sprechaktes, die persönliche Schwäche, nicht zuletzt das Zeugnis hingebungsvoller Begierde. Hier im Persönlichen zeigt sich Kunst als *Ausruf, in der das Nicht-Mitteilbare in ein Unmittelbares übersetzt* und damit angedeutet werden kann. Sie wagt sich über ihre eigenen Grenzen. Es geht um ein theatralisches und ansteckendes Moment, in der das Ich nach Ausdruck und Widerhall verlangt, in dem Versuch, das Du und eine Antwort zu finden. Sinnbildhaft und sichtbar wird es diese Heimat auch in einem besonderen „Du" finden, in einer kleinen, zweifach umrandeten Zelle, die sich im oberen Bildteil rechts neben der Kolumne befindet. In ihr, in dieser embryonalen Rahmung ohne Rechteck, schreibt der Künstler als Liebender die vollständige Anrede: Sein Ich spricht und richtet sich an »mein liebes Du«.

Für Oswald Oberhuber ist charakteristisch, dass er die Mittel des Ausdrucks weder überschätzt noch unterbewertet. Seine Kunst ist eine der Befragung ihrer Möglichkeiten, ein Ausloten ihrer Bedingtheiten und ein Überschreiten ihrer vermeintlich schon akzeptierten Grenzen. Er fertigt *geschriebene* und *gesprochene Bilder*, gleichermaßen umgekehrt *bebildert er Texte* und lässt *Akte des Sprechens bildhaft* werden. Die Rücksicht auf die Doppelsinnigkeit von Zeichen und Buchstaben, auf das Verhältnis von Schrift und Sprache, Schrift und Bild und der verschiedenen Einkerbungen ihrer Linien führt ihn jeweils an die Grenzen der Darstellbarkeit und jenseits gewöhnlicher Verständnisvereinbarungen, zugleich aber auch zu einem Spiel von Formen und Ideen, welches lebendig, gegenwärtig und stets imstande ist, den Zwirn um die Spule, aber auch die Spule um den Zwirn zu wickeln.

Christa Steinle

Oswald Oberhuber –
seine Referenzen zur Neuen Galerie Graz

Eine Reverenz

Meine erste Zusammenarbeit mit Oswald Oberhuber fand im Frühjahr 1991 statt, als ich mit den Recherchen für die umfassende Ausstellung „Identität:Differenz – Tribüne Trigon: Eine Topographie der Moderne 1940–1990" begann. Die Ausstellung im „steirischen herbst" 1992 versuchte, in einem Rückblick über die Kunstproduktion eines halben Jahrhunderts im so genannten Trigon-Raum Österreich, Italien und Ex-Jugoslawien die Frage nach der kulturellen Identität und alternativ die Frage nach der Differenz in diesen Ländern zu stellen, die eine jahr-hundertelange gemeinsame Geschichte besaßen. Auf der Suche nach bestimmten Arbeiten von Oberhuber, die einen wichtigen Beitrag zur Konstruktion der Moderne in der Malerei nach 1945 bildeten, unterstützte er mich äußerst hilfsbereit. Ich begann, mich intensiver mit seinem Werk zu beschäftigen und mich vor allem für seine Möbelskulpturen zu interessieren, sodass es in der Folge zu einem immer häufigeren Gedankenaustausch kam. Schließlich, im Jahr 1995, eröffnete ich eine große Personale mit seinen Möbelskulpturen und den Entwurfs-zeichnungen in der Neuen Galerie Graz, die seine „Syntax der Skulptur" deutlich machte, die sich nicht in Ableitung vom Körper, sondern in Bezug auf Raum und Architektur definiert, in einer Ambivalenz zwischen abstrakt und funktional.[1] Nach diesen äußerst erfolgreichen Ausstellungen wurde jene schon in den 60er Jahren und bis in die Mitte der 70er Jahre gepflegte enge Verbundenheit zwischen dem Künstler und der Neuen Galerie nach einer längeren Phase der Absenz wieder intensiv belebt, wie man auch rückblickend auf den Sammlungsbestand erkennen kann. Oswald Oberhuber erwies sich stets als großzügiger Gönner, viele seiner eigenen Arbeiten, aber auch Schenkungen von Werken anderer Künstler, wie von Raoul Hausmann oder Adolf Hölzel, bereichern unsere Sammlung in eindrucksvoller Weise.

[1] Zitiert nach Peter Weibel, „Gespräch über Möbelskulpturen in der Neuen Galerie in Graz zwischen Peter Weibel und Oswald Oberhuber" am 24.1.1995, in: Oswald Oberhuber. Möbelskulpturen, Christa Steinle (Hg.), Neue Galerie am Landesmuseum Joanneum Graz, S. 13

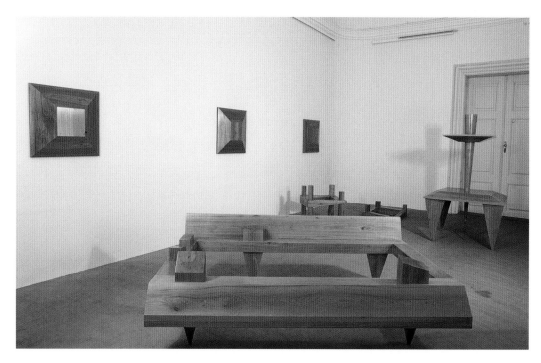

Blick in die Ausstellung „Oswald Oberhuber. Möbelskulpturen", Neue Galerie am Landesmuseum
Joanneum, Graz, 1995 („Locus Solus", 1987, 7-teilige Rauminstallation, Sammlung Dr. Ernst Ploil, Wien

Erstmals in der Geschichte der Neuen Galerie kam es zu einer Zusammenarbeit mit dem
Künstler Oswald Oberhuber, als sich 1967 die Neue Galerie, seit dem Amtsantritt von Wilfried
Skreiner im Jahr davor, in ihrer Programmatik radikal für eine Entwicklung und Förderung der
österreichischen Moderne einsetzte. Wilfried Skreiner attestierte dem Schaffen Oswald
Oberhubers im Bereich Malerei, Grafik, Skulptur und Environment jene Wandlungsfähigkeit
bis an ihre extremsten Grenzen, die den Anspruch an die Moderne, ihre eigenen Voraus-
setzungen und Bedingungen kritisch zu hinterfragen, erfüllte. So hatte Oberhuber bereits
1958 in einem grundlegenden Manifest das Ende aller Stile und die Permanenz der Verände-
rung als einzigen Stil ausgerufen: „Der Begriff der Stillosigkeit oder der Richtungslosigkeit ist
die entscheidendste Leistung von mir." [2]

Daher war Oberhuber für Skreiner ein sicherer Kandidat, als es darum ging, Künstler für die
Biennale Trigon, die den Fokus auf den Kunstraum von Österreich, Italien und Ex-Jugoslawien
richtete und 1963 von dem Kulturpolitiker Hanns Koren gegründet worden war, zu nominieren.
Jene Trigon-Biennale von 1967, die neben Skreiner von Umbro Apollonio (Venedig) und Zoran
Kr išnik (Ljubljana) kuratiert wurde, verhalf Graz zu einem international beachteten Inno-
vationsschub im Bereich der bildenden Kunst. Dadurch wurde jenes durch die Literaturszene
im Forum Stadtpark hervorgerufene Avantgardeklima wesentlich forciert, sodass sich in der
Folge im Jahr 1968 ein spartenübergreifendes Festival, „steirischer herbst" benannt, konsti-
tuierte, welches sich ausschließlich der Gegenwartskunst verschrieb. [3]

[2] Zitiert nach Christa Steinle, „Oswald Oberhuber. Zur Einführung", in Oswald Oberhuber. Möbelskulpturen, op.cit., S. 6
[3] Peter Vujica, „Der ‚steirische herbst'", in: Styrian Window, Christa Steinle, Alexandra Foitl (Hg.), Droschl Verlag, Graz 1995, S. 216-217

In ihren Anfängen folgten die Trigon-Biennalen dem Typus von thematisch inszenierten Workshop-Präsentationen, die diskursiv auf aktuelle gesellschafts- und kulturpolitisch relevante Problemstellungen reagieren sollten. Trigon 1967 stand unter dem Thema „Ambiente/ Environment", wo für die virulenten Fragestellungen in der Architektur, von Funktionalismus, skulpturalem Formalismus bis hin zur Ökoarchitektur, von Künstlern Definitionshilfe geleistet werden sollte, indem sie Räume in Bau-Kunst zurückverwandelten. Im Künstlerhaus und auf den umliegenden Grünflächen wurde die Ausstellung von den Architekten Günther Domenig und Eilfried Huth installiert und löste in Graz einen „Schock der Moderne" aus. Eine wütende Ablehnung der Ausstellung und der darin gezeigten Kunst mündete in der Forderung nach dem Rücktritt des damaligen Kulturreferenten Hanns Koren und nach der Entlassung Skreiners.[4] Alle Künstler, darunter heute so berühmte Namen wie Gianni Colombo, Luciano Fabro, Vjenceslav Richter und, neben Oberhuber, die Österreicher Marc Adrian, Roland Goeschl, Josef Pillhofer und Jorrit Tornquist, hatten eigens für die Ausstellung Arbeiten konzipiert. Oberhuber hatte im Freigelände in einem 8 m hohen Holzzylinder ein grellbuntes Mundhöhlen-Environment mit Zahnobjekten positioniert, das begehbar war über die „Zunge",

trigon '67 „ambiente / environment", Künstlerhaus,
Innenansicht der Installation Oswald Oberhubers, Graz, 1967

[4] Siehe Wilfried Skreiner, „26 Jahre war ich Leiter ... Erkenntnisse und Bekenntnisse aus meiner Tätigkeit an der Neuen Galerie 1966-1992", in: Wilfried Skreiner, Texte Fotos Reaktionen, eine Hommage, Verlag Droschl, Graz-Wien 1995, S. 82
[5] Vgl. dazu das Interview von Ursula Riederer mit Oswald Oberhuber, in: Kat. Oswald Oberhuber. Mutazione Permanente Veränderung, Herta Wolf Torggler (Hg.), Folio Verlag, Wien-Bozen 2003, S. 167-168

die als Gang zur Hintertür des Künstlerhauses führte. In der Mitte befand sich ein Luftschlauch aus Plastik, eine Skulptur, die aber auch als Wasserabflussrohr diente.[5]

Bereits seit 1964, parallel zu der sich international formierenden Body Art und im Klima des Wiener Aktionismus, bei denen die Künstler ihren Körper als Medium benutzten, beschäftigte sich Oberhuber in einer Reihe von großformatigen Tafelbildern und grafischen Arbeiten mit seinem Körper, wobei er sich auf Details wie Kopf, Ohr, Nase, Mund und Zähne konzentrierte. Verwandte Positionen in der österreichischen Kunstszene, wo die obsessive Selbsterfahrung des eigenen Körpers in eine subjektive Malerei übergeführt wurde, bilden Arbeiten von Maria Lassnig und die aktionsbedingten Übermalungen von eigenen Porträtfotos oder anderen Gesichtern von Arnulf Rainer. Oberhubers Ölbild „Zähne" von 1966 und zwei Ölkreideblätter sowie fünf Entwürfe in Collagetechnik für das Trigon-Projekt dokumentieren diese Periode eindrucksvoll in unserer Sammlung. Im Katalog zur Trigon-Ausstellung kommentierte Oberhuber seine Arbeit und definierte seine Vorstellungen von Kunsträumen: „Darum sehe ich in dem Vorschlag, Räume mit zwecklosen Kunstwerken durchzugestalten, den ersten Schritt dazu, der Kunst einen brauchbaren Sinn zu geben. Ich würde sogar einen Schritt weiter gehen und anregen zur Schaffung ständiger Zentren, in deren Räumlichkeiten visuelle und optische Eindrücke den verwöhnten modernen Betrachter faszinieren könnten. Eine Zusammenballung von Unterhaltung und Geistigem, wie Film, Theater, Bildkunst, Tanz und Mode, könnte vielleicht wieder das öffentliche Interesse des Publikums für die Kunst wecken und lebendige Natürlichkeit in die Kunst kommen lassen. Ein weit verbreiteter Irrtum ist der Glaube, Kunst müsse solid, großartig und tiefgründig sein..."[6] Der Kulturkritiker Karl Hans Haysen empfahl in seiner Rezension von Trigon 67 dem Publikum dieses Manifest von Oberhuber, dem er das *Epitheton ornans*, „der progressive Zähnefletscher der österreichischen Avantgarde" verlieh: „[Es] sollte gelesen werden, hier wird neue Poesie angepeilt."[7]

In den Jahren 1970 und 1972 gelang es Wilfried Skreiner wiederum eindrucksvoll, mit zwei großen Ausstellungen die bildende Kunst im Rahmen des „steirischen herbst" zu akzentuieren, indem er gemeinsam mit Oswald Oberhuber eine aktuelle Standortbestimmung zunächst in der Sparte Skulptur und danach in der Malerei in Österreich unternahm.[8]

In beiden Ausstellungen war Oberhuber auch als Künstler, Ausstellungs- und Kataloggestalter präsent. Vor allem seine Beiträge im Eggenberger Schlosspark von 1970, „Das Haus ohne Dach" und „Zwei Holzkisten", fragile Konstruktionen aus rohen Holzlatten, legten seinen radikalen Skulpturenbegriff, angesiedelt zwischen Architektur und Objekt, offen und sorgten neben der skulpturalen Intervention von Hans Hollein für größte Aufmerksamkeit und rege Kritik. Diese historischen Prototypen exemplifizieren Oberhubers formenreiches plastisches Vokabular, in dem Peter Weibel ein skulpturales Denken ortet, das charakterisiert ist durch „das formale syntaktische Spiel mit den Raumkoordinaten", welches Objekte erzeugt, „deren

[6] Oswald Oberhuber, in: Kat. ambiente/environment, trigon '67, Bd. 1, Neue Galerie am Landesmuseum Joannneum, Graz 1970, o. S.

[7] Karl Hans Haysen, „Räume als Erlebnis, TRIGON 1967", in: Kleine Zeitung, Graz, 6. 9. 1967, S. 13

[8] Vgl. Kat. österreichische kunst' 70, skulpturen, plastiken, objekte, Schloss Eggenberg, Neue Galerie am Landesmuseum Joanneum, Graz 1970 und Kat. österreichische malerei 1972, Künstlerhaus, Neue Galerie am Landesmuseum Joanneum, Graz 1972

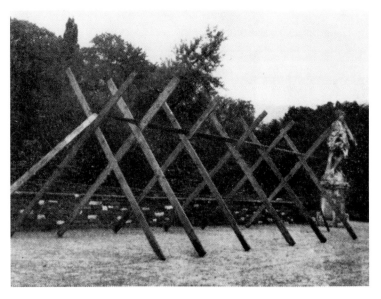

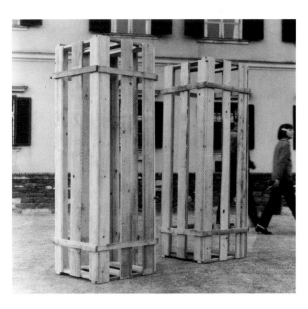

Oswald Oberhuber
"Haus ohne Dach", steirischer herbst '70,
Schlosspark Eggenberg, Graz, 1970

Oswald Oberhuber
"Zwei Holzkisten", steirischer herbst '70,
Schlosspark Eggenberg, Graz, 1970

Interpretation variabel ist, als architektonische Gebilde, als Möbel oder als abstrakte Plastik."[9]
Im Frühjahr 1971 erging an Oberhuber durch Skreiner die Einladung, eine Personalaus-
stellung in der Neuen Galerie zu gestalten. Oberhuber machte die Gestaltwerdung einer
Ausstellung zum Thema unter dem Titel „Gefühle – Oswald Oberhuber malt seine Aus-
stellung". Vom 26. März an bis zum Ausstellungsende am 13. April produzierte er eine Serie
von Ölgemälden vor Publikum von Freitag ab 17 Uhr, Samstag und Sonntag von 11 bis 13 Uhr
und ab 17 Uhr. Diese Malaktion in drei Räumen der Neuen Galerie wurde als ein Fest der
Sinne (sehen, hören, schmecken) gefeiert, musikalisch wie kulinarisch synchron begleitet von
Free-Jazz-Konzerten und Eat-Art-Ereignissen. In einem Saal waren die leeren Leinwände
platziert, im nächsten war ein Garten aus Koniferen inszeniert, in welchem das Buffet situiert
war, und im dritten hatte der Künstler alte Hüte und Toupets arrangiert. Der mit Styroporkiesel
bestreute Fußboden knirschte unter den Schritten der zahlreich erschienenen „Ausstellungs-
besucher".[10]

Dieser einmalige aktionistische Auftritt als Reaktion des Künstlers auf die Lethargie bezüglich
der Erlebnisfähigkeit von Kunst und die Stagnation des herkömmlichen Museumsbetriebs fass-
te die wesentlichen Kriterien, die zur Begriffsbestimmung des Happenings seit Ende der 50er
und zu Beginn der 60er Jahre geführt hatten und in dadaistischen, surrealistischen und theatra-
lischen Aktionen wurzelten, zusammen. Oberhuber folgte damit Allan Kaprows Anleitung und
Definition des Happenings: „Die Grenze zwischen Happening und täglichem Leben sollte so
flüssig wie unbestimmbar gehalten bleiben. Die Wechselwirkung zwischen der menschlichen

[9] Peter Weibel, in: Kat. Oswald Oberhuber, Möbelskulpturen, Christa Steinle (Hg.), Neue Galerie am Landesmuseum Joanneum, Graz,
1995, S. 13
[10] Es spielte das Dieter Glawischnig-Quintett, und der Grazer Gastwirt Gery Wruss sorgte für ein Buffet mit internationalen Spezialitäten.

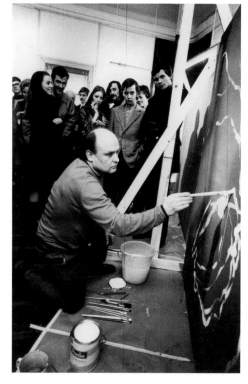

Einladung zu der Ausstellung
„Gefühle – Oswald Oberhuber malt seine Ausstellung",
Neue Galerie am Landesmuseum Joanneum, Graz, 1971

Oswald Oberhuber malt seine Ausstellung,
Neue Galerie am Landesmuseum Joanneum, Graz, 1971

Aktion und dem Vorgefundenen wird dadurch zu ihrer höchsten Wechselwirkung gesteigert ...
Die Komposition aller Materialien, Aktionen, Bilder und ihrer Raumzeitbezüge sollte in einer so
kunstlosen wie praktischen Weise erfolgen ... und nicht geprobt werden." [11]

In Art eines Manifests kommentierte Oberhuber selbst im Eingangsraum des Museums seine
Ausstellung: „Ich könnte mir vorstellen, ich baue Kunst auf dem Spiel auf, ich erstelle Regeln.
Der Vollzug dieses Spiels erbringt Ergebnisse, die nicht aus einem Punkt bestehen, sondern
sichtbare Ergebnisse zeigen, die sich aus den Regeln ergeben. (Regel ist nur die Stimmung,
damit etwas abläuft, eine Anregung zur Durchführung eines Vorganges.) Wir entwickeln das
Spiel aus dem Spiel, das heißt, wir regeln immer um und erleben dadurch immer neue anhal-
tende Spannung und Anregung. Es gibt Spieler und Zuschauer, und alle beherrschen die
Regeln, die vielfältig zu erweitern sind. Dies wäre die Geburt der Volkskunst, der Kunst ins
Volk. Kunst aus dem Spiel, Kunst ist Spiel." [12]

Schließlich entstanden etwa 12 großformatige Ölbilder. Das erste Motiv bildete eine Rose,
ein weiteres ein Schuh, da die Aktion von einer Schuhfirma gesponsert war. Sechs dieser
Aktionsbilder überließ Oberhuber der Neuen Galerie, die aber zusammen mit einer schon

[11] zit. n. Karin Thomas, DuMont's kleines Sachwörterbuch zur Kunst des 20. Jahrhunderts, Köln 1977, S. 86. cf. Allan Kaprow, „Untitled
Guidelines for Happenings" (1965), in: Mariellen R. Sandford (Hg.), Happenings and Other Acts, Routledge, London 1995 und Allan
Kaprow, „The Happenings are Dead: Long Live the Happenings" (1966), in: Jeff Kelley (Hg.), Essays on the Blurring of Art and Live,
University of California Press, Berkeley-Los Angeles-London 1993

[12] Oswald Oberhuber, Archiv Neue Galerie am Landesmuseum Joanneum, Graz

Oswald Oberhuber malt seine Ausstellung,
Neue Galerie am Landesmuseum Joanneum, Graz, 1971

1969 erfolgten Schenkung eines großen Zahnbildes erst den Anfang für weitere großzügige Zuwendungen an die Sammlung des Museums bildeten. Farb- und Poesiegefühle vermittelte auch der originelle, vom Künstler gestaltete Katalog, der 68 verschiedenfarbige, unbedruckte Seidenpapiere enthielt sowie eine Auswahl seiner Gedichte. Oberhuber hatte damit ein begehrtes Künstlerbuch, ein exquisites Multiple, geschaffen.[13] Diese Aktion und der Katalog wurden in der damaligen konservativen Grazer Presse als ein „aufsehenerregender Gag" des Künstlers bezeichnet, der „von seiner olympischen Leiter" herabsteigt, „um sich einem Publikum zu offenbaren, das vielleicht endlich begreifen wird, daß Ehrfurcht nur eine der geringsten Komponenten von Kunstbetrachtung ist".[14]

Im Herbst 1971 wurde Wilfried Skreiner die Ehre zuteil, zum Kommissär des Österreichischen Pavillons der 36. Biennale von Venedig 1972 ernannt zu werden. Seine Entscheidung, Hans Hollein und Oswald Oberhuber zu nominieren, sorgte sofort für einen Eklat, brachte ihn in die Schlagzeilen der Medien, ein Teil der Kunstszene rebellierte, es gab Unterschriftenaktionen bis hin zu schweren persönlichen Polemiken gegen den Kommissär. Mit der Nominierung vor allem von Oberhuber „verderbe" er das österreichische Kunstklima. In einem u.a. von Arnulf Rainer, Walter Pichler, Bruno Gironcoli, Christian Ludwig Attersee, Otto Mühl und Hermann Nitsch unterzeichneten Protestbrief richtete man Skreiner aus: „Sie gehören zu jenen Oppor-

[13] Kat. Gefühle – Oswald Oberhuber malt seine Ausstellung, Neue Galerie, Graz 1971
[14] Ilsa Nedetzky, „Oberhuber steigt vom Olymp", in der Grazer Tagespost vom 30. 3. 1971

tunisten, die das Kunstleben in Österreich langsam unerträglich machen."[15] Skreiner zeigte sich von den Protesten unbeeindruckt und reagierte trocken und souverän, dass es ihm „nicht um einzelne Künstlerpersönlichkeiten, sondern um ein Gesamtkonzept" gehe.[16] Hollein und Oberhuber entschieden sich, schon von außen eine Teilung des Pavillons sichtbar zu machen, ihn umzugestalten und bereits auf Fernwirkung hin zu verändern. Oberhuber verspannte zwei Räume des Pavillons mit bemalten Leinwänden und stellte in den Innenhof ein Haus aus Holz. Hollein errichtete einen Zaun, setzte ein Floß in den Kanal und zeigte verflieste Objekte.

Verfolgt man die Geschichte des österreichischen Pavillons seit den 90er Jahren, wo bis auf die Personale Gironcolis immer der Pavillon thematisiert bzw. dekonstruiert wurde, so kann man durchaus erkennen, wie radikal diese Lösungen bereits im Ansatz in diesem Gesamtkonzept von Oberhuber und Hollein angelegt waren.

Oswald Oberhuber
„Haus im Haus", Biennale von Venedig, 1972

[15] „Biennale-Aufgebot – Krach muß sein. Künstlertum um Arnulf Rainer protestiert gegen den neuen Biennale-Kommissär. Der Ärger gilt der Venedig-Nominierung Oswald Oberhubers", in der Wochenpresse, 16. 2. 1972, S. 11
[16] Ibid.

Oswald Oberhuber in seiner Ausstellung
„300 Zeichnungen", Neue Galerie
am Landesmuseum Joanneum, Graz, 1973

Blick in die Ausstellung „300 Zeichnungen",
Neue Galerie am Landesmuseum Joanneum, Graz, 1973

Skreiners Entscheidung für dieses Gestaltungskonzept des österreichischen Pavillons durch Hollein und Oberhuber und seine konsequente Haltung zeichnen ihn als einen Kunstfachmann mit Kompetenz und Weitblick aus. Belohnt wurde er dafür nicht, so wurde er auch kein zweites Mal als Biennale-Kommissär berufen.

1973 war Oberhuber eine weitere Personale in der Neuen Galerie gewidmet, in der ihn Skreiner diesmal anhand von 300 Grafiken als einen ungemein vielseitigen, schöpferisch herausragenden Zeichner vorstellte. In dieser Ausstellung konnte man sich einen Überblick über das in 25 Jahren geschaffene Vokabular des Künstlers von figuralen, informellen, konzeptuellen und textuellen Papierarbeiten verschaffen. Aufgrund der unkonventionellen Präsentationsform, indem Oberhuber die Zeichnungen einerseits museal hängte, zum anderen einfach auf Stühle legte oder schief an die Wände pinnte oder auf den Boden legte – in Analogie zu seinen antikünstlerischen Diskussionsbeiträgen – wurde die Ausstellung äußerst divergent von der heimischen Presse aufgenommen. Der Kritiker Karl Hans Haysen schrieb: „Eine der bemerkenswertesten Ausstellungen, die je in der Grazer ‚Neuen Galerie' zu sehen war."[17] Dagegen reagierte ein Kritiker der konservativen „Tagespost" äußerst polemisch, indem er Künstler und Kurator diskreditierte und von „ausgesprochener und geistloser Dutzendware" schrieb, die den Biennale-Kommissär Skreiner, einen der „Götter des aktuellen Kunst- und Schau-Geschäftes", bereits im Jahr zuvor überzeugt habe, Oberhuber die „Biennale-Reife" zuzuerkennen.[18] Die spezifische oberhubersche Qualität, mit großer Souveränität und gleichsam spielerisch das gesamte Repertoire der klassischen Moderne zu vernetzen, von abstrakt

[17] Karl Hans Haysen, „Schöne Bilder eines Aktionisten", in: Kleine Zeitung, 7. 7. 1973
[18] Rudolf List, Chamäleonische Kunst von heute. Ausstellung von Zeichnungen Oswald Oberhubers in Graz, in: Tagespost, 7. Juli 1973

bis gegenständlich, wurde in dieser Ausstellung sichtbar, aber auch sein einmaliger Zeichen-stil, der charakterisiert ist durch eine Spontaneität im Gestus und eine auf Konturen reduzierte Linienführung. Oberhubers künstlerische Produktion gegen Stilzwang und für permanente Veränderung hat Bazon Brock 1987 mit „barocken Konfigurationen des lebendigen Geistes und der unüberbietbaren Lebenskraft" verglichen. Er sieht darin die Option, dass auch heute noch „ein Künstler mit seinem Werk eine ganze Welt zu bilden vermag – aber ein Universum ohne Zentrum." [19]

1973 wurde Oberhuber künstlerischer Leiter der Galerie nächst St. Stephan und zum Professor an der Hochschule für angewandte Kunst in Wien. Das erfolgreiche Doublebind Oberhuber und Skreiner entfremdete sich, man ging auf Distanz. Nach langer Vakanz konnte man dem Künstler erst mit der eingangs erwähnten Ausstellung „Identität:Differenz".[20] 1992 wieder in der Neuen Galerie begegnen. Diese von Peter Weibel kuratierte Ausstellung positionierte Oberhuber als einen der großen Wegbereiter der Moderne in Österreich, als einen Künstler, der an der „Überwindung der Moderne" (Oberhuber) und an der Grenze zur Postmoderne arbeitete und weiterarbeitet, der in seiner Offenheit für den österreichischen „Möglichkeitssinn" (Robert Musil) diese Wandlungsfähigkeit der Moderne bis an ihre extrems-ten Grenzen entfaltet hat und entfaltet.

[19] Bazon Brock, „Subtile Ironie und ostentative Depression", in Kat. Oswald Oberhuber, Arbeiten auf Papier 1947-1986, Frankfurter Kunstverein, Frankfurt a. M. 1987, S. 271
[20] Peter Weibel, Christa Steinle (Hg.) Identität:Differenz, Tribüne Trigon 190-1990, Böhlau Verlag, Wien 1992

Magdalena Hörmann

Oswald Oberhuber

Wir haben Oberhuber immer bewundert wegen der großen Lebensenergie, die zu ihm gehört, und die, weil er Künstler ist, gleichzeitig auch eine große Kunstenergie bedeutet. Sein ganzes Werk ist durchpulst von ihr, und gerade weil sich dieses Werk in so reichen Facetten und oft geradezu beunruhigend vielfältig in Themen, Technik, „Stil" entwickelt hat, ist dieser durchgehende starke Rhythmus, diese Beweglichkeit, die natürlich ins Geistige reicht, eine umso bemerkenswertere Konstante. Einer ihrer Hauptträger am Bild war bei Oberhuber eigentlich immer die Linie, das grafische Element, das ihn von Anfang an begleitet, verführt, stimuliert hat: in seiner abstrakten Periode, dem unvergesslichen Informell-Abschnitt seines Werkes, war er damit verdichtend und gestisch unterwegs und hat in den Arbeiten der Fünfzigerjahre Knäuel und Elektrisierbündelungen der besonderen Art hingezaubert. Unvermittelt – er war schließlich der Propagator der Kunst der permanenten Veränderung – hat er sich dann in den frühen Sechzigerjahren der Figuration zugewandt und sozusagen eine klassische Periode eingelegt. Die Zeichnungen jener Jahre öffneten sich der reinen klaren Linie, zarte Profile wurden beschrieben, in ruhiger Plastizität entwickelten sich Figuren und Köpfe. Eine Serie von Kinderkopfzeichnungen bildete den Höhepunkt dieser Entwicklung, die bei allen, die sie begleitet und beobachtet haben, sehr stark im Gedächtnis ist. Oberhuber hatte von dieser Strategie der Genauigkeit viel gelernt, man hatte zuweilen den Eindruck, er hätte sie sich selbst verpasst, verordnet, um für die späteren zahllosen Experimente seiner Kunst gewappnet zu sein. Man erinnert sich dann, wie er die eigene Schrift und ihren starken Duktus zum Inhalt von Blättern gemacht hat oder wie er – in der Haut des Konzeptkünstlers, in die er rasch und witzig geschlüpft war – aus einer Häufung von Bildzetteln, Zeitungscollagen und Fotos Gedankenkunst vorexerziert hat. Auch die Lust, sich in fremde Handschriften einzunisten, gehört zu diesem bunten postmodernen Oberhuber, der gleichzeitig als comics artist, als Graffitizeichner oder als einer der eigenen Schüler auftreten konnte, aber auch als solcher Jongleur und gleichzeitig Hinterfrager von Kunstpraxen charmanter und griffiger unterwegs war als viele seiner, massiver als er die Kunstöffentlichkeit belagernden Zeitgenossen. Hinter all diesen Verwandlungen und Sprüngen des oberhuberschen Œuvres, auf die hier

165

wegen der Bekanntheit dieses Werkes gar nicht weiter einzugehen ist, steht aber, wunderbarerweise möchte man sagen, die stete starke Erkennbarkeit seiner Handschrift, seines eigenwilligen, aus heftiger und zugleich sicherer Hand heraus entwickelten Arbeitens in Stift und Pinsel, auf Blatt und Leinwand.

Eine durchgehende Kraft der Linien ist da vorhanden, ein eigentümlich schlängelnder Rhythmus, eine Neigung, die Dinge lakonisch zu sagen und sich von malerischen oder sonstigen Weitschweifigkeiten fern zu halten. Ein Kommen und Gehen der Formen ist als wesentliches Gestaltungsprinzip im Einsatz, und dies alles führt in eine merkwürdig undefinierte Welt des Vergänglichen, des Verschwindens, des Nichtfassbaren, wo nur scheinbar feste Charakterformen, also Tierleib oder Schlange, Hand oder Körper, Stoff oder Pflanze erscheinen, aber aus dieser Kunstwirklichkeit wieder abtauchen können in Gefilde, die vom Prinzip her, nämlich von den Möglichkeiten unserer Erfahrung her nicht eigentlich, nicht wirklich, zugänglich sind. Gerade Oberhubers Arbeiten der letzten Jahre floaten auf diesen Scheinwellen einer gut fassbaren Gegenständlichkeit mit all ihrem Charme und ihrer Lust an genauer Zeichnung dahin, sie folgen aber doch deutlich einem anderen, einem geheimnisvollen Rhythmus und Sog, der zu Unwirklichkeiten und merkwürdigen Abstraktheiten aufschließt. Neben etwas Bestimmtes sollen wir immer etwas Unbestimmtes setzen, sagte schon Max Ernst, und Oberhuber ist in einer solchen Zwischenwelt, vielleicht der wichtigsten für den Künstler überhaupt, sehr wohl zuhause und lässt uns lebhaft teilnehmen an einem Prozess der eo ipso einer der transgressing systems ist, einer Übersetzung dessen, was ich sehe und denke, in die Kunstsprache und ihre unendlichen Möglichkeiten.

Noch etwas zum Zeichnen selbst: Von der Kraft der Linie, dieser ins Unendliche weisenden Kraft hat Paul Klee gesprochen, geht man die Zeichnungen Oberhubers ab, so springt ein solcher Drive oft unmittelbar an, geschmeidig, zart, fest bis zur Härte ist hier alles: Ein derart energiegeladenes Umrissführen ist ein Erlebnis, zu dem aber auch Köstlichkeit und Heiterkeit gehören, wobei man auch wieder bei Klee wäre.

Oberhuber lässt sich durchaus auch von der Farbe begleiten und setzt sie je nachdem mild akzentuierend und saftig füllig ein, sein altes anything-goes-Prinzip ist da immer lustvoll im Einsatz, und wenn er will, kann er immer noch kräftig poppig und transavantgardisch sein.

Dass Oberhubers Unruhe eine besondere ist, die tiefer reicht als zu einem versierten Liniengeplänkel und zu zarten Stills aus dem Tierleben, sondern im Grunde Kunstmachen selbst thematisiert, ist ein Gedanke, den man mitnehmen könnte, ein Gedanke freilich, der köstlich und kräftig quasi eingepuppt ist in frei schwingende Zeichenkompositionen vom Feinsten und meisterlich.

166

Biographie

1931 Am 1. Februar in Meran geboren.

1940 Aussiedlung der Familie nach Innsbruck (Option).

1945-49 Besuch der Gewerbeschule Innsbruck, Abteilung Bildhauerei. Durch das französische Kulturinstitut in Innsbruck (französische Besatzungszone) Einblick in die neue Malerei und Plastik Frankreichs (Hans Hartung, Gérard Schneider, Jean Fautrier, Wols, Hans Arp, Marcel Duchamp, František Kupka, Pablo Picasso, Max Ernst). Erste ungegenständliche Zeichnungen. Literarische Arbeiten.

1948 Erster Versuch, Texte als Bildwert zu verwenden.

1949 Beginn der informellen Malerei und Begründung der informellen Plastik sowie Entstehung der ersten Gerümpelplastiken.

1950 Studium an der Akademie der bildenden Künste Wien bei Fritz Wotruba und an der Staatlichen Akademie in Stuttgart bei Willi Baumeister. Jeweils eine Stunde.

1953 Stipendium für einen Paris-Aufenthalt und Studienaufenthalt in Köln. Begegnung mit der Musik von Anton Webern, der seriellen Musik, der surrealistischen Dichtung und Kurzfilmen von Giacomo Balla.
Die ersten Fotobilder entstehen.

1954-56 Ende der informellen Malerei und Plastik – Beginn einer konsequenten gegenständlichen Figurenmalerei gleichzeitig mit den Anfängen der neuen Figuration in der Gegenwartsmalerei.

1956 Begründer der „Permanenten Veränderung in der Kunst" – in diesem Zusammenhang Ablehnung jeglicher Stilbildung.

1961 Mitglied des Kulturbeirates des Landes Tirol. Konzeption und Organisation von Ausstellungen in Innsbruck. Aufbau der „Modernen Galerie" im Tiroler Landesmuseum Ferdinandeum.

1962-63 Entstehung von monumentalen Selbstportraits in Grau-Weiß-Tönen und der Zeichnungsserie „Ich als Kind".

1964-65 Die Serie der „Zahnbilder" entsteht. Beginn einer vierjährigen Tätigkeit als Redakteur der Architekturzeitung „BAU" gemeinsam mit Hans Hollein, Walter Pichler und Gustav Peichl. Beginn der Freundschaft mit Monsignore Otto Mauer. Künstlerische Beratung der Galerie nächst St. Stephan, Wien. Textbilder.

1966-67 Environments und Versuche an und in der Kunst ohne Künstler, Antikünstlerische Tendenzen im Bewusstsein einer Neuordnung in der Kunst. Uraufführung eines Lautsprecherstückes.

1968-70 Gründet die Oberhuber-Zeitung.
Röhrenplastik für die Universitätsklinik Innsbruck (demontiert).
Lehrbeauftragter bei Fritz Wotruba an der Akademie der bildenden Künste, Wien (1969-73).
Gründet 1970 den Annerkennungspreis „Kunstwerk des Jahres", erster Preisträger Simon Wiesenthal.

1971 Entstehung einer Serie von Landschafts- und Blumenzeichnungen. Schreibt gemeinsam mit Kristian Sotriffer das Buch „Beispiele – Österreichische Kunst von heute", Schroll-Verlag. Ein Oberhuber-Film wird gedreht.

1973 Künstlerischer Leiter der Galerie nächst St. Stephan, Wien. Professor an der Hochschule für angewandte Kunst in Wien.

1974-76	Intensive Lehrtätigkeit. Die Theorie der „Permanenten Veränderung in der Kunst" setzt sich auch international durch. Zeichnungen, in denen das Muster vorherrscht, entstehen – „pattern". Publikation „Apokalypse", Verlag Österreichisches Katholisches Bibelwerk (1975).
1977	Bühnenbild für den „Urfaust" von Goethe für die Wanderbühne des Burgenländischen Landestheaters.
1979	Ab Herbst 1979 für vier Jahre Rektor der Hochschule für angewandte Kunst in Wien (Einführung der Professur auf Zeit, maßgebliche Mitwirkung an der Vorlage eines Österreichischen Museumskonzeptes, Gründung der Studienrichtung für Visuelle Mediengestaltung, Etablierung des Hochschul-Archives, Anregung zur Schaffung des Oskar Kokoschka Preises). Publikation „Oberhuber – Informelle Plastik 1949–1954". Hrsg. Peter Weiermair Erste Begegnung mit Josef Beuys.
1980	1980–1992 Vorsitzender des Beirates der Österreichischen Ludwigstiftung.
1982	Beginn der Freundschaft mit Hans Hartung.
1983	Ehrenmitgliedschaft der Akademie der bildenden Künste, Stuttgart. Einstimmige Wiederwahl zum Rektor der Hochschule für angewandte Kunst in Wien (83–87).
1985	Publikation „Lust auf Worte", Löcker Verlag, Wien.
1986	Professor für Malerei bei der Salzburger Sommerakademie.
1987	Übernahme des Instituts für Museologie, Hochschule für angewandte Kunst in Wien. Modeschau – u-Mode, Messepalast, Wien. Spielt in einem Otto-Mühl-Film Arnold Schönberg. Publikation „Apokalypse", Verlag Österreichisches Katholisches Bibelwerk.
1988	Publikation „Oswald Oberhuber – Eine Sammlung", Löcker Verlag, Wien.
1990	Verleihung des Österreichischen Staatspreises für Auslandkultur. Verleihung des Tiroler Landespreises für Kunst. Seit 1990 bis heute Obmann des „Museum in Progress". Mitglied der Österreichischen Ludwigstiftung.
1991	Im Herbst 1991 Wiederwahl zum Rektor der Hochschule für angewandte Kunst in Wien. Wohnhaus, Linke Wienzeile 96, (baukünstlerischer Entwurf Oswald Oberhuber, architektonische Planung Margarethe Cufer) Wien.
2002	Die Serie der „Bergbilder" entsteht. Publikation „Oswald Oberhuber (Hände)", STUDIENVerlag Ges.m.b.H, Innsbruck.
2004-05	Überreichung des Österreichischen Ehrenkreuzes für Wissenschaft und Kunst I.Klasse (2004) „Oswald Oberhuber und die informelle Plastik", Dissertation von Frau Mag. Jolander Trojer (2004). Entstehung der umfangreichen Serie „Schöne Bilder". „Hand und Traube", Aufstellung einer Großplastik in Poysdorf, Niederösterreich (2005).

Einzelausstellungen

1952 „informelle Bilder und Plastik", Galerie Benno, Zürich (CH).

1954 „informelle Bilder", Tiroler Kunstpavillon, Innsbruck.

1958 „Graphik", Tiroler Kunstpavillon, Innsbruck.

1960 „Bilder Aquarelle", Galerie Würthle, Wien.

1963 Galerie Welz, Salzburg.

1964 Galerie Würthle, Wien.
 Tiroler Kunstpavillion, Innsbruck.

1965 „realistische Bilder", Galerie nächst St. Stephan, Wien.
 Galerie Hämmerle, Götzis.

1966 „Handzeichnungen", Galerie C, Graz.
 „Zähne", Galerie nächst St. Stephan, Wien.

1967 „Galerie in Ruhe – Die leere Galerie", Galerie nächst St. Stephan, Wien.

1968 „Oberhuber", Galerie im Taxis-Palais, Innsbruck.

1969 Künstlerische Wahl, „Mit Oberhuber in eine rosarote Zukunft, noch schwärzer als
 schwarz mit Oberhuber", Galerie nächst St. Stephan, Wien.

1970 „Plakate für die Galerie nächst St. Stephan", Galerie nächst St. Stephan, Wien.

1971 Galerie Seebacher, Nüziders bei Bludenz.
 „Gefühle – Oberhuber malt seine Ausstellung", Neue Galerie am Landesmuseum
 Joanneum, Graz.

1972 „Entwürfe, Objekte 1965–1971", Galerie nächst St. Stephan, Wien.

1973 „300 Zeichnungen", Neue Galerie am Landesmuseum Joanneum, Graz.
 Kunsthalle Basel (CH).

1974 „100 Zeichnungen", Galerie nächst St. Stephan, Wien.

1975 „Schiefertafeln", Galerie Krinzinger, Innsbruck.
 „APOKALYPSE", Ausstellung und Buchvorstellung, Galerie nächst St. Stephan, Wien.

1977 „Bilder und Bildkonstruktionen", Galerie Grita Insam, Wien.

1978 „Räume", Galerie Krinzinger, Innsbruck, Palais Lichtenstein, Feldkirch.
 „Raum und Licht", Magazino di Sale Cervia (I).

1979 „Permanente Veränderung", Galerie nächst St. Stephan, Wien.
 „Kreuzfeld – Kreuzweg", Galerie Stampa, Basel (CH).
 Galerie Pellegrino, Bologna (I).

1980 „Tücher und Zeichnungen", Galerie Forme, Frankfurt (D).

1981 Informelle Plastik, Kunsthandlung Hummel, Wien.
 Palazzo dei Diamanti, Ferrara (I).
 Tücher, Zeichnungen, Aquarelle, Arbeiten von 1978-1981, Galerie nächst St.
 Stephan, Wien.
 OSWALD OBERHUBER – 50 Jahre, Zeichnungen – Aquarelle – Tücher, Kultur-
 zentrum bei den Minoriten, Galerie im Kulturstock zwo, Graz.
 Galerie Stampa, Basel (CH).
 Evangelische Akademie, Hamburg (D).

1982 „*Procida*", Aquarelle-Zeichnungen-Bilder, Galerie Krinzinger, Innsbruck.
 „*Bilder Zeichnungen Graphik*", Galerie Edition Rotha (Robac), Lienz.
 Galerie Stampa, Basel (CH).
 „*Zeichnungen, Aquarelle, Tücher*", Galerie am Haagtor, Tübingen (D).
 Galerie de Ram, Breda (NL).
 „*Neue Skulptur*", Galerie nächst St. Stephan, Wien.
 „*Triumph – Skulpturen*", Galerie Rick, Köln (D).
 Akademie der bildenden Künste, Stuttgart (D).

1983 de Vleeshal, Städtische Galerie Middelburg (NL).
 „*Paradiesgarten*", Kulturzentrum bei den Minoriten – Klosterhof, Graz.
 „*Kunst auf Zeitungen*", Prunksaal, Österreichische Nationalbibliothek, Wien.
 Galerie nächst St. Stephan, Wien.

1984 „*Tiere*", Galerie Heike Curtze, Düsseldorf (D).
 „*Arbeiten auf Papier 1948-1984*", Albertina, Wien.
 „*Gent und Karl der Große*", Museum van Hedendaagse Kunst, Gent (B).
 „*Bilder und Zeichnungen*", Galerie Six-Friedrich, München (D).
 „*Neue Tücher*", Zeichnungen, Gobelins, Galerie nächst St. Stephan, Wien.
 „*Heimtier und Mensch im Ballungszentrum Wien*", Veterinärmedizinische Univer-
 sität, Wien.

1985 „*Pinturas-Dibujos-Esculturas*", Museo de Bellas Artes, Bilbao (E).
 „*Die handelnde Skulptur, informelle Plastik 1949–54*", Galerie Heike
 Curtze, Düsseldorf (D).
 „*Grosses Tuch und Zeichnungen*", Forum AR/GE Kunst, Galerie Museum, Bozen (I).

1986 Galerie Fotohof, Salzburg.
 Galerie K, Kindberg.
 „*10 Positionen*", Salzburger Künstlerhaus.
 Galerie Teucher, Zürich (CH).
 „*Teller der Lust*", Heiligenkreuzerhof, Hochschule für angewandte Kunst, Wien.
 Sparkasse Feldbach, im Rahmen der Feldbacher Sommerspiele 1986.
 „*Zeichnungen, Malerei*", Taubenturm Diessen a. A. (D).

1987 „*Das Mögliche und Unmögliche aus dem Material*", Galerie Krinzinger, Wien.
 „*Arbeiten auf Papier 1947–1986*", Frankfurter Kunstverein (D), Städtische Galerie,
 Erlangen (D), Kunstverein Ludwigsburg D), Tiroler Landesmuseum Ferdinandeum,
 Innsbruch, Kulturhaus der Stadt Graz, Neue Galerie der Stadt Linz, Die Börse,
 Kunsthalle der Stadt Wien.
 Galerie Bismarck, Bremen (D).
 „*locus solus II*", Galerie Winter, Wien.
 „*Oberhuber im Oktober*", MAK-Österreichisches Museum für angewandte Kunst,
 Wien.
 „*Sculpturen + Tekeningen*" 1948–1987 (Europalia), Museum van Hedendaagse
 Kunst, Gent (B).
 Kunstpalais Meran (I).
 „*Sommerkollektion 1988*", Modeschau – U – Mode, Halle E, Messepalast, Wien.

1988 „*Arbeiten auf Papier 1947–1986*", Kunstverein, Freiburg (D).
 Palais Lichtenstein, Feldkirch.
 Galerie Carinthia, Klagenfurt.
 Galerie Menotti, Baden.
 „*Oberhuber Sammlungen*", Museum des 20.Jahrhunderts, Schweizergarten, Wien
 (Museum Moderner Kunst).

„*Raumreduktionen und Arbeiten auf Papier 1947–1988*", Städtische Kunsthalle Erlang,en (D).
Museum Moderner Kunst, Bozen (I).

1989 „*Objektmöbel, Entwürfe, Zeichnungen*", Galerie Vorsetzen, Hambug (D).
„*Möbelobjekte – Entwürfe*", Galerie Freiberger, Mürzzuschlag.
„*Arbeiten auf Papier und Skulpturen*", Galerie Maier, Innsbruck.
„*Retrospektive der Zeichnungen 1949–1989 und Möbelobjekte*", Galerie Krinzinger, Wien
Kunstmuseum Heidenheim (D).
„*Lyrisches Informell 1949–1953*", Rupertinum, Salzbug.
„*Das Prinzip des Zufalls oder der Zufall als Prinzip*", steirischer herbst '89, Galerie Griess, Graz.

1990 Galerie A4, Wels.

1991 „*Gobelins*", Heiligenkreuzerhof, Hochschule für angewandte Kunst,„*Die Irritation in der Kunst*", Historisches Museum der Stadt Wien.
„*Gegenständlich*", Galerie Menotti, Baden.
„*Der Gegenstand ist – ist der Gegenstand?*", Kunsthandlung Hummel, Wien.
„*wo bleibt die Kunst?*", Galerie Gras, Wien.
Galerie Sigma, Wien, in den Räumen der EDV-Partner.

1992 „*Arbeiten auf Papier*", Galerie Hilger, Frankfurt (D).
„*Ein wirklicher Zufall*", Ausstellung bei Herbert Fuchs, Innsbruck.
„*Skulpturen und Zeichnungen 1947–1952*", Galerie Heike Curtze, Düsseldorf (D).
„*Malerei*", Galerie Vorsetzen, Hamburg (D).
„*Skulpturen*", Galerie A4, Wels.
„*Permanente Veränderung*", Galerie sechzig, Feldkirch.
Galerie 81, Hausleiten (bei Stockerau).

1993 Galerie Salis, Salzburg.
Galerie Maier, Innsbruck.
„*Klassik*", Galerie Hilger, Wien.

1994 „*Auflösung der Skulptur – Informelle Plastiken und Zeichnungen 1948–1953*", Galerie Hilger, Wien.
Galerie A4, Wels.
„*Möbelskulpturen*", Kunsthaus Mürzzuschlag.
BAWAG-Foundation Wien.
„*Informelle Plastik*" 1949–54, Galerie Maier, Innsbruck.

1995 „*Möbelskulpturen*", Neue Galerie am Landesmuseum Joanneum, Graz.„*Römische Bilder – die Liebe ist größer als sie glauben*", Galerie Hilger, Wien.

1996 Galerie Altmann, Tulln.
„*zu Ossis 65. Geburtstag*", Galerie Maier, Innsbruck.
„*Weiße Bilder*", Theater im Rabenhof in Zusammenarbeit mit der Galerie Hilger, Wien.
„*Römische Bilder*", Galleria Sprovieri, Roma (I).

1997 „*Minimal Realismus*", Galerie Loenhard, Graz.
„*Aller Art*", Kunsthaus Bludenz.

1998 „*Reflexion über Stilleben heute*", Galerie Hilger, Wien.

1999 „*Geschriebene Bilder*", MAK-Österreichisches Museum für angewandte Kunst, Wien.
Werke 1949-1999, Galerie Thoman, Innsbruck.
„*So ist er*", Zeichnungen 1948–1999, Galerie Schmidt, Reith im Alpbachtal.

„*Gegenstände und andere Körper*", Galerie Altnöder, Salzburg.
„*Oswald Oberhuber*", Espace Hilger, Paris (F).

2000 „*Oswald Oberhuber*", Galerie – halle, Linz.
Ein Fest für Oberhuber, Agentur Ecker & Partner, Wien.
„*Ein Fest für DichterInnen*", Kulturhaus, St. Ulrich im Greith.
„*Werke 1949 –1999*", Galerie Thomann, Innsbruck.

2001 Galerie Maier, Innsbruck.
„*Nichts oder die leere Vollkommenheit*", Galerie Hilger, Wien.

2002 „*Fotocollagen*", Galerie Kunsthaus Muerz, Mürzzuschlag.
„*Architekturentwürfe*", Galerie-halle, Linz.
„*Frühe Arbeiten*", Galerie Altnöder, Salzburg.
„*Hände – Oswald Oberhuber (gelb)*", Cafe Corso, Innsbruck.

2003 „*Mutatione permanente Veränderung*", kunst Meran – im Haus der Sparkasse, Meran (I).

2004 „*Schöne Bilder*", Galerie Hilger, Wien.
„*Verzweiflung*", Galerie - halle, Linz.

2005 Galerie Goldener Engel, Hall.
„*Die Klage des Orpheus*", Galerie Menotti, Baden.
„*neue Arbeiten*", K12 Galerie, Bregenz.

2006 Anlässlich des 75. Geburtstags von Oswald Oberhuber und zum Erscheinen dieses Buches finden in der Neuen Galerie Graz (21. 01.– 26. 02. 2006) und in der Wiener Secession (26. 01.– 19. 02. 2006) Ausstellungen mit ausgewählten Werkgruppen aus seinem Gesamtœuvre statt.

Gruppenausstellungen

1967 *„2. Internationale der Zeichnung"*, Institut Mathildenhöhe, Darmstadt (D).
Trigon, Künstlerhaus, Graz.
*„12 Jahre Galerie nächst St. Stephan; Zum 60. Geburtstag von Monsignore Otto
Mauer"*, Galerie nächst St. Stephan, Wien.
„Forum Kunstpreis 1967", Forum Stadtpark, Graz.

1969 *„Surrealismus ohne Surrealisten; Kunst ohne Künstle"*, Galerie nächst St. Stephan,
Wien, Galerie im Taxis-Palais Innsbruck.

1970 *„Nebenprodukte"*, Galerie nächst St. Stephan, Wien.
Biennale in Tokyo (J).

1971 *„Situation Concepts"*, Galerie nächst St. Stephan, Wien, Galerie im Taxis-Palais,
Innsbruck.
„Internationale Graphik (von Albers bis Warhol)", Galerie nächst St. Stephan, Wien.
Kleinplastikbiennale Budapest (H).
„Die Anfänge des Informel in Österreich", Museum des 20. Jahrhunderts,
Schweizergarten, Wien (Museum Moderner Kunst).

1972 *XXXVI Biennale di Venezia* (I), offizieller Vertreter Österreichs gemeinsam mit Hans
Hollein.
„Österreichische Malerei", Künstlerhaus, Graz.

1973 *„Eine wirkliche Weihnachtsaustellung"*, Galerie nächst St. Stephan, Wien.
„ Vier Namen – Drei Räume", Galerie nächst St. Stephan , Wien.

1974 *„Zeichnungen der Österreichischen Avantgarde"*, Bündner Kunsthaus, Chur (CH),
Galerie Stampa, Basel (CH).

1975 *„Selbstporträt als Selbstdarstellung"*, Galerie nächst St. Stephan, Wien.

1976 *„Narrative Art – Story Art"*, Galerie nächst St. Stephan, Wien.
„Schriftbild", Galerie nächst St. Stephan, Wien.
„Buchobjekte – Objektbücher", Galerie nächst St. Stephan, Wien.

1977 *documenta VI*, Kassel (D).
„Zeichnungen", Galerie Stampa, Basel (CH).

1978 *„Aktion Kunststiftung für das Museum des 20.Jahrhunderts"*, (Museum im Mu-
seum), Schweizergarten, Wien (Museum Moderner Kunst).

1979 *„Expansion – Internationale Biennale für Graphik und visuelle Kunst"*, Secession,
Wien.

1982 *documenta VII*, Kassel (D).

1983 *„ Tema Celeste"*, Museo Civico d'Arte Contemporanea Di Gibellina (I).
„Die barocken Wilden", Neue Galerie am Landesmuseum Joanneum, Graz.
Biennale in Sao Paulo (BR).

1984 *„ TERRAE MOTUS"*, Fondazione Amelio, Istituto per l'Arte Contemporane, Napoli (I).
„1960–1980", Galerie Heike Curtze, Düsseldorf (D).
„1884–1984, 100 Jahre HTL Innsbruck".

1985 *„Raum Annehmen – Aspekte österreichischer Skulptur von 1950–1985"*, Galerie
Grita Insam, Wien.

„GEFALLEN AM GESCHLECHT", Galerie Steinek, Wien.
„First Exhibition – Dialogue on Contemporary Art in Europe", Centro de Arte Moderna da Fundaçao Calouste Gulbenkian, Lisboa (P).
„ L'Autoportrait – Das Selbstportrait im Zeitalter der Photographie", Musée Cantonal des Beaux–Arts, Lausanne (CH), Württembergerischer Kunstverein, Stuttgart (D).
„Weltpunkt Wien", Strasbourg (F).
Eurparat – Ausstellung, Lisboa (P).
„Österreichische Avantgarde – Ausstellung", Milano und Bolzano (I).
„Die andere Eva", Wanderausstellung (D).
Begleitausstellung zu den Bregenzer Festspielen.
„Internationale Zeichnungen", Kunstverein Frankfurt (D).
„schön sein wohlfühlen" – Literatur im März, Österreichisches Museum für angewandte Kunst, Wien.
„Das so genannte Abstrakte", Beispiele informeller und nachinformeller österreichischer Bildkunst, Dr. Otto Breicha, Kulturhaus der Stadt Graz.
„Österreichische Kunst der Gegenwart", Neue Galerie der Stadt Linz.

1986 *„Aug' in Aug'"*, Eröffnungsausstellung der Galerie Krinzinger, Wien.
„Raum Annehmen; das Zeichnen", Galerie Grita Insam, Wien, Forum Alpbach.
„SCHRIFT ZEICHEN", Kunsthandlung Hummel, Wien.
„STANDARDS", Malerei im 20. Jahrhundert, vorgestellt von der Österreichischen Ludwig Stiftung, Kleines Festspielhaus, Salzburg.
Unter Glas; Vom Reliquienschrein zum Objektkasten, Salzburger Kunstverein.
„Chambres d'Amis", Museum van Hedendaagsa Kunst, Gent (B).
„Informel in Österreich", Schloss Part.
„Zeichen und Gesten, informelle Tendenzen in Österreich", Secession, Wien.

1987 Galerie Hölzl, Düsseldorf (D).
„Lebenslust", Minoriten Galerie, Wien.
„Die Bewohner wählen Ihren Künstler", Kaufpark Alt Erlaa, Wien.
„Manierismus subjektiv", Galerie Krinzinger, Wien.

1988 *„Freizone Dorotheergasse"*, Im Rahmen der Wiener Festwochen.
Galerie Winter, Wien.
„Ein anderes Klima", Kunsthalle Düsseldorf (D).
„Abstrakte Malerei aus Amerika und Europa", Galerie nächst St. Stephan, Wien.

1989 *„Land in Sicht"* – Österreichische Kunst im 20.Jahrhundert, Mücsarnok, Budapest (H).
„Kunst zum Anziehen", Heiligenkreuzerhof, Hochschule für angewandte Kunst, Wien.
„DESIGN WIEN", Österreichisches Museum für angewandte Kunst, Wien.
„Open Mild", Museum van Hadendaagse Kunst, Gent (B).

1990 Galerie Vorsetzen, Hamburg (D).
„NACHBARN-Zeitgenössische Kunst aus Tirol und Vorarlberg", Galerie Theater am Kirchenplatz, Schaan.
„Kaleidoskop einer Farbe", Heidelberger Kunstverein (D).
„Ursprung und Moderne", Neue Galerie der Stadt Linz (Oberösterreichische Landesaustellung).

1991 *„Ins Licht gerückt – Ein Museum auf Abruf"*, Volkshalle des Wiener Rathauses.
„NACHBARN", Galerie im Taxis-Palais, Innsbruck.
„geboren...1", Galerie Gras, Wien.
„Bildlicht – Malerei zwischen Material und Immaterialität", Museum des 20. Jahrhunderts, Schweizergarten, Wien (Museum Moderner Kunst).
„ Tirol – Frankreich 1946 – 1960 Spurensicherung einer Begegnung", Tiroler Landesmuseum Ferdinandeum, Innsbruck.

1992 „*Zu Papier gebracht*", Wiener Kunst seit 1945, Volkshalle des Wiener Rathauses.
„*Hommage an Angelika Kaufmann*", Liechtensteinische Staatliche Kunstsammlung, Vaduz (FL).
Palazzo della Permanente, Milano (I).
„*Anmerkungen zur Plastik des Informel*", Museum und Kunstverein Osnabrück (D).

1993 „*Radikale Oberfläche*", Heiligenkreuzerhof, Hochschule für angewandte Kunst, Wien.
„*Das andere Buch*", Bücher als Kunstobjekte, Volkshalle des Wiener Rathauses.
„*Porträt Matejka*", Kleine Galerie, Wien.
„*Konfrontationen*", Palais Lichtenstein, Museum Moderner Kunst, Wien.

1994 „*Die Moderne oder die Überwindung eines Begriffs*" (mit Alexandra Süss),
Tl. 1: Ungegenständlich, Tl. 2: Gegenständlich Tl. 3: Organisch, Heiligenkreuzerhof, Hochschule für angewandte Kunst, Wien.
„*Vorbild Picasso*", Heiligenkreuzerhof, Hochschule für angewandte Kunst, Wien.
„*Kunst auf Papier*", Galerie Hilger, Wien.
„*aufBRÜCHE*", Österreichische Galerie Belvedere, Wien.

1995 „*Europäische Plastik des Informel 1945–1965*", Wilhelm Lehmbruck Museum, Duisburg (D).

1996 „*Artisti Austriaci a Roma – Rom suchen 1964–1996*", Museo di Roma (I).
„*Die 60er Jahre ... als alles möglich wurde. Kunst und Kultur in Österreich 1960–1970*", Schloß Herberstein.
„*Kunst aus Österreich*", Bonn (D) und Albertina, Wien.
„*Austria im Rosennetz*", Österreichisches Museum für angewandte Kunst, Wien, Kunsthaus Zürich (CH).
„*Malerei in Österreich*", Sammlung Essl, Künstlerhaus, Wien.

1997 „*KünstlerInnen – Videos und Werke*", Kunsthaus Bregenz, museum in progress.
„*Jenseits von Kunst*", Budapest (H).
„*Abstraktion in Österreich*", Sammlung Essl, Klosterneuburg.
„*Anfänge des Informell in Österreich 1949–1954*", Rupertinum, Salzburg.

1998 „*Europa, besteige den Stier!*", Kunstverein Bad Salzdetfurth, Schlosshof Bodenburg (D).
„*Ideal und Wirklichkeit*", Rupertinum, Salzburg.
„*Ombra degli Die*", Villa Cattoliga, Città di Bagheria, Palermo (I).
„*Das Jahrhundert der künstlerischen Freiheit*", Secession, Wien.

1999 „*Vienne aujourd'hui*", Musée de Toulon (F).
„*the first view*", Sammlung Essl, Klosterneuburg.

2000 „*Farbenlust und Formgedanken*", Frauenbad, Baden.
„*Himmlisches Jerusalem*" Gedächtnisausstellung für Josef Fink, Kulturzentrum bei den Minoriten, Graz.

2001 „*Farbenlust und Formgedanken*", Alpen-Adria-Galerie, Klagenfurt, Heiligenkreuzerhof, Universität für angewandte Kunst, Wien.
„**in Südtirol, lebt in Wien*", Galerie Museum auf Abruf, Wien.

2002 „*Reflexionen*" – Otto Mauer, Säulenhalle Parlament, Wien.
„*Kurt Schwitters*", Kunstforum Wien.
„*Von Klimt bis Rainer*", Sammlung Rupertinum, Salzburg.
„*Lauter Leute*", Fotografische Bildnisse der 1960er Jahre, Dr. Otto Breicha, Rupertinum, Salzburg.

2003 „*Raumkonturen*", Galerie Jünger, Baden.
 „*Zeitgenossen*", Galerie Richard Ruberl, Wien.
 „*REISEN INS ICH*", Sammlung Essl, Klosterneuburg.

2005 „*Herzenschrei, Das Kind im Blick der Künste, Österreich & Ungarn 1900–2005*",
 WEINSTADTmuseum, Krems, in Zusammenarbeit mit der Universität für angewandte
 Kunst, Wien.
 „*Physiognomie der 2.Republik*", Österreichische Galerie Belvedere, Wien.
 „*La main dans la main*", eine Austellung des Kunstvereins Bad Salzdelfurth e. V. im
 Kunstgebäude Schlosshof Bodenburg (D).
 „*ARS PINGENDI*", Meisterwerke österreichischer Malerei von 1900 bis heute aus
 der Sammlung der Neuen Galerie Graz, Neue Galerie Graz.
 „*Tiroler Spirale*", im Toscanerhof, Argentinierstraße, Wien.
 „*Figur und Wirklichkeit*", Tiroler Landesmuseum Ferdinandeum, Innsbruck.

Konzeption und Organisation von Ausstellungen

1960 *„Malerei und Plastik in Österreich"*, Tiroler Kunstpavillon, Innsbruck.

1961 *„Gustav Klimt"*, Tiroler Kunstpavillon, Innsbruck.

1962 *„Fritz Wotruba"*, Tiroler Kunstpavillon, Innsbruck.

1963 *„Richard Gerstl"* (mit Otto Breicha), Tirole Kunstpavillon, Innsbruck.

1964 *„Egon Schiele"* (mit Rudolf Leopold), Tiroler Landesmuseum Ferdinandeum, Innsbruck.

1966 *„12.Internationales Kunstgespräch 1966"*, Galerie nächst St. Stephan, Wien.
„Englische Graphik", Galerie im Taxis-Palais, Innsbruck.
„Max Weiler", Galerie im Taxis-Palais, Innsbruck.
„Zadkine – Capogrossi – Hartlauer", Galerie nächst St. Stephan, Wien.
„Fritz Wotruba", Institut Autrichien, Paris (F).

1967 *„Max Weiler"*, Galerie Würthle, Wien.
„Graphik-International", Galerie nächst St. Stephan, Wien.
„Meisterwerke der Plastik", Tiroler Kunstpavillon, Innsbruck.
„12 Jahre Galerie nächst St. Stephan; Zum 60. Geburtstag von Monsignore Otto Mauer", Galerie nächst St. Stephan, Wien.
„Richard Kriesche", Galerie nächst St. Stephan, Wien.
„Arnulf Rainer", Galerie nächst St. Stephan, Wien.
„Johannes Itten", Galerie nächst St. Stephan, Wien.
„Fritz Wotruba", Bühnenbilder, Galerie im Taxis-Palais; Innsbruck.
„Antonio Gaudi", Galerie nächst St. Stephan, Wien, Galerie im Taxis-Palais, Innsbruck.
„David Hockney – William Hogarth", Galerie nächst St. Stephan, Wien.

1968 *„Neue Dimensionen der Plastik in Österreich"*, Galerie im Taxis-Palais, Innsbruck.
„Superdesign", Galerie nächst St. Stephan, Wien.
„Josef Mikl", Galerie im Taxis-Palais, Innsbruck.
„Rudolph M. Schindler", Galerie nächst St. Stephan, Wien.
„Christian Ludwig Attersee", Galerie nächst St. Stephan, Wien.
„Günther Fruhtrunk", Galerie nächst St. Stephan, Wien, Galerie im Taxis-Palais, Innsbruck.
„Accrochage 68", Galerie nächst St. Stephan, Wien.
„Fritz Wotruba", Entwürfe zur Dreifaltigkeitskirche, Galerie nächst St. Stephan, Wien.

1969 *„Max Weiler"*, Galerie nächst St. Stephan, Wien.
„Marc Adrian", Galerie nächst St. Stephan, Wien, Galerie im Taxis-Palais, Innsbruck.
„Surrealismus ohne Surrealisten; Kunst ohne Künstler", Galerie nächst St. Stephan, Wien, Galerie im Taxis-Palais Innsbruck.
„Bruno Gironcoli", Galerie im Taxis-Palais Innsbruck.
„Arnulf Rainer", Galerie im Taxis-Palais Innsbruck.
„Otto Meyer-Amden", Galerie nächst St. Stephan, Wien.
„Raimund Girke, Antonio Calderara, Reimer Jochims, Karl Prantl", Galerie nächst St. Stephan, Wien.

1970 *„Thorn"*, Galerie im Taxis–Palais, Innsbruck.
„Herbert Boeckl", Devlet Güzel Sanatlar Akademisi, Istanbul, Güzel Sanatlar Galerici, Ankara (TR) und Galerie nächst St. Stephan, Wien
„Zehn über Zehn", Galerie im Taxis-Palais, Innsbruck, Galerie nächst St. Stephan, Wien.

„*Maria Lassnig*", Galerie im Taxis-Palais, Innsbruck.
„*Rudolf Schwarzkogler*", Galerie nächst St. Stephan, Wien.
„*Nebenprodukte*", Galerie nächst St. Stephan, Wien.
„*Domenig – Huth*", Galerie nächst St. Stephan, Wien.
„*Herbert Breche*", Galerie nächst St. Stephan, Wien.
„*Heinz Grappmayr*", Galerie nächst St. Stephan, Wien.
„*Tim Ulrichs*", Galerie nächst St. Stephan, Wien.
„*Josef Beuys*", Galerie im Taxis-Palais, Innsbruck.
„*Ferdinand Spindel*", Galerie nächst St. Stephan, Wien.
„*Aspekte aus Italien*", Galerie nächst St. Stephan, Wien.
„*Fritz Wotruba*", Österreichisches Kulturinstitut, Roma (I).

1971 „*Andreas Urteil*", Galerie im Taxis-Palais, Innsbruck.
„*Josef Beuys*", Galerie nächst St. Stephan, Wien.
„*Internationale Graphik (von Albers bis Warhol)*", Galerie nächst St. Stephan, Wien.
„*Walter Pichler*", Galerie im Taxis-Palais, Innsbruck.
„*Lajos Kassak*" (mit Erika Patka), Galerie nächst St. Stephan, Wien.
„*Antonio Calderara*", Galerie nächst St. Stephan, Wien.
„*Fritz Wotruba*", Europäisches Forum Alpbach, Alpbach.

1972 „*Illusion Lettner*", Galerie nächst St. Stephan, Wien.
„*Alfred Hofkunst*", Galerie nächst St. Stephan, Wien, Galerie im Taxis-Palais, Innsbruck.
„*Videogalerie Gery Schum*", Galerie nächst St. Stephan, Wien.
„*Alviani, Castellani, Colombo*", Galerie nächst St. Stephan, Wien, Galerie im Taxis-Palais, Innsbruck.
„*Jim Dine*", Galerie nächst St. Stephan, Wien, Galerie im Taxis-Palais, Innsbruck.
„*Gottfried Bechtold*", Galerie nächst St. Stephan, Wien, Galerie im Taxis-Palais, Innsbruck.
„*Stefan Wewerka*", Galerie nächst St. Stephan, Wien, Galerie im Taxis-Palais, Innsbruck.

1973 „*Gerhard Richter*", Galerie nächst St. Stephan, Wien, Galerie im Taxis-Palais, Innsbruck.
„*Fred Sandback*", Galerie nächst St. Stephan, Wien, Galerie im Taxis-Palais, Innsbruck.
„*Eine wirkliche Weihnachtsaustellung*", Galerie nächst St. Stephan, Wien.
„*Urs Lüthi*", Galerie nächst St. Stephan, Wien.
„*Vier Namen – Drei Räume*", Galerie nächst St. Stephan , Wien.
„*Superstudio Firenze*", Galerie nächst St. Stephan, Wien.
„*Johannes Molzahn*", Galerie nächst St. Stephan, Wien.

1974 „*A. R. Penck*", Galerie nächst St. Stephan, Wien.
„*Konstantin Melnikow*", Galerie nächst St. Stephan, Wien.
„*Medium Photographie*", Galerie nächst St. Stephan, Wien.
„*Antonio Dias*", Galerie nächst St. Stephan, Wien.
„*Coop Himmelblau*", Galerie nächst St. Stephan, Wien.
„*Herbert Bayer*" (mit Erika Patka), Galerie nächst St. Stephan, Wien, Galerie im Taxis-Palais, Innsbruck.
„*Raoul Hausmann*" (mit Erika Patka), Galerie nächst St. Stephan, Wien.

1975 „*Frederick Kiesler*" (mit Erika Patka), Galerie nächst St. Stephan, Wien.
„*Jörg Immendorf*", Galerie nächst St. Stephan, Wien.
„*Magna, Frauenkunst*", Galerie nächst St. Stephan, Wien.
„*Selbstporträt als Selbstdarstellung*", Galerie nächst St. Stephan, Wien.
„*Herbstsalon*", Galerie nächst St. Stephan, Wien.
„*Peter Weibel*", Galerie nächst St. Stephan, Wien.

1976	*„Narrative Art – Story Art"*, Galerie nächst St. Stephan, Wien.
	„Schriftbild", Galerie nächst St. Stephan, Wien.
	„Buchobjekte – Objektbücher", Galerie nächst St. Stephan, Wien.
	„Ulrich Erben", Galerie nächst St. Stephan, Wien.
	„Allan Kaprow", Galerie nächst St. Stephan. Wien.

1977 *„Remy Zaugg"*, Galerie nächst St. Stephan, Wien.
„Österreichische Avantgarde 1900-1938" (mit Peter Weibel), Galerie nächst St. Stephan, Wien.
„Konflikt und Ordnung", Alpbach.
„Peter Hutchinson", Galerie nächst St. Stephan, Wien.
„Franz West", Galerie nächst St. Stephan, Wien.
„Frühes Industriedesign", Galerie nächst St. Stephan, Wien.
„Valie Export", Galerie nächst St. Stephan, Wien.
„Sonntagsmaler", Galerie nächst St. Stephan, Wien.

1978 *„Vito Acconci"*, Galerie nächst St. Stephan, Wien.
„Josef Mathias Hauer", Galerie nächst St. Stephan, Wien.
„Aktion Kunststiftung für das Museum des 20.Jahrhunderts", Schweizergarten, Wien (Museum moderner Kunst).

1979 *„Kolomann Moser"* (mit Julius Hummel), Österreichisches Museum für angewandte Kunst, Wien.

1980 *„Das graphische Bild von Musik"*, Museum des 20 Jahrhunderts, Schweizergarten, Wien, veranstaltet von der Galerie nächst St. Stephan.
„Covers", Galerie nächst St. Stephan, Wien.
„Erich Malina", Heiligenkreuzerhof, Hochschule für angewandte Kunst, Wien.

1981 *„Wiener Sitzmöbel 1880–1980"* Zentralsparkasse (Zentrale), Wien.
„Schaufenster als Bild" (mit Studenten), Thaliastraße, Wien.
„Giovanni Segantini 1858–1899", Museum Moderner Kunst, Wien, Tiroler Landesmuseum Ferdinandeum, Innsbruck.

1982 *„List – Hüte"*, Hochschule für angewandte Kunst, Wien.
„Die verlorenen Österreicher" (mit Erika Patka), Heilgenkreuzerhof, Hochschule für angewandte Kunst, Wien.

1983 *„Wimmer – Wisgrill"* (mit Erika Patka), Heilgenkreuzerhof, Hochschule für angewandte Kunst, Wien.
„Der junge Kokoschka" (mit Erika Patka), Heilgenkreuzerhof, Hochschule für angewandte Kunst, Wien, Akademie der Bildenden Künste, Stuttgart (D).
„Die Gegenwart des Produktes Soda" (mit Studenten), Museum moderner Kunst, Wien.
„Franz Metzner" (mit Adalbert-Stifter-Verein), Österreichisches Museum für angewandte Kunst, Wien.

1984 *„Abbild und Emotion – Österreichischer Realismus 1914–1944"* (mit Gabriele Koller und Erika Patka), Österreichisches Museum für angewandte Kunst, Wien.

1985 *„Ungegenständliche Kunst aus Österreich von Künstlerinnen um 1920"*, Heiligenkreuzerhof, Hochschule für angewandte Kunst, Wien.
„Entwurfszeichnungen von Joseph Maria Olbrich – ein Beispiel positiver Produktentwicklung", Heiligenkreuzerhof, Hochschule für angewandte Kunst, Wien.
„Mariano Fortuny", Österreichisches Museum für angewandte Kunst, Wien.
„Carry Hauser – zum 90. Geburtstag" (mit Manfred Wagner und Erika Patka), Hochschule für angewandte Kunst, Wien.

„Die Vertreibung des Geistigen aus Österreich" (mit Gabriele Koller und Gloria Withalm), Zentralsparkasse (Zentrale), Wien.
„Luggi Bonazza", Museum Moderner Kunst, Wien.

1986 *„Oskar Kokoschka – Forschungsmaterialien"* (mit Alexandra Süss), Hochschule für angewandte Kunst, Wien.
„Emilie Mediz-Pelikan/Karl Mediz" (mit Galerie Kalb, Wilfried Seipel und Sophie Gretsegger), Österreichisches Museum für angewandte Kunst, Wien.
„Die Wiener Werkstätte und neue Ansätze der Hochschule für angewandte Kunst", Zentralsparkasse (Zentrale), Wien.
„Oskar Kokoschka – Städteporträts" (mit Gabriele Koller und Erika Patka), Österreichisches Museum für angewandte Kunst, Wien.

1987 *„Das österreichisch Design von der Jahrhundertwende bis zur Gegenwart"*, im Kassensaal der Creditanstalt, Wien.
„A. P. Gütersloh", Heilgenkreuzerhof, Hochschule für angewandte Kunst, Wien.
„Dagobert Peche" (mit dem Österreichisches Museum für angewandte Kunst, Wien), Zentralsparkasse (Zentrale), Wien.
„Josef Hoffmann" (mit Peter Noever), Österreichisches Museum für angewandte Kunst, Wien.

1988 *„Zeitgeist wider den Zeitgeist"* (mit Alexandra Süss), Heiligenkreuzerhof, Hochschule für angewandte Kunst, Wien.
„Fritz Wotruba", Alpbach.
„L. W. Rochowanski", Heilgenkreuzerhof, Hochschule für angewandte Kunst, Wien.

1989 *„60 Tage Österreichisches Museum des 21. Jahrhunderts"*, Werke von 180 jungen Künstlern, Wien 21, Voltagasse 40-42 (Fabriksgebäude).

1990 *„Osvaldo Licini 1894-1958"*, Heiligenkreuzerhof, Hochschule für angewandte Kunst, Wien.

1991 *„Bruce Naumann – Graphik 1970-89"*, Heiligenkreuzerhof, Hochschule für angewandte Kunst, Wien.

1992 *„Agnes Martin"*, Heiligenkreuzerhof, Hochschule für angewandte Kunst, Wien.
„Claes Oldenburg" (mit Gabriele Koller), Heiligenkreuzerhof, Hochschule für angewandte Kunst, Wien.
„Starck" (mit Gabriele Koller), Heiligenkreuzerhof, Hochschule für angewandte Kunst, Wien.
„Josef Albers" (mit Alexandra Süss), Heiligenkreuzerhof, Hochschule für angewandte Kunst, Wien.

1993 *„Lucio Fontana"* (mit Alexandra Süss), Heiligenkreuzerhof, Hochschule für angewandte Kunst, Wien.
„Wille zur Form" (mit Jürgen Schilling), Ungegenständliche Kunst 1910–1938 in Österreich, Polen, Tschechoslowakei und Ungarn, Messepalast, Wien.

1994 *„Die Moderne oder die Überwindung eines Begriffs"* (mit Alexandra Süss), Tl. 1: Ungegenständlich, Tl. 2:Gegenständlich, Tl. 3: Organisch, Heiligenkreuzerhof, Hochschule für angewandte Kunst, Wien.
„Depero Futurista", Heiligenkreuzerhof, Hochschule für angewandte Kunst, Wien, in Zusammenarbeit mit dem Museo d'Arte Moderna e Contemporanea di Trento e Rovereto.
„Josef Zotti", Architekt und Designer, Heiligenkreuzerhof, Hochschule für angewandte Kunst, Wien.
„Zsolnay", Heiligenkreuzerhof, Hochschule für angewandte Kunst, Wien.

1995 *„Jean Egger"* (in Zusammenarbeit mit der Galerie Maier, Innsbruck), Heiligen-
 kreuzerhof, Hochschule für angewandte Kunst, Wien.
 „Die Hüte der Adele List", Institut Français, Salle de Bal, Wien.
 „Die kalligraphische Sprache von Anton Hanak" (mit Alexandra Süss), Heiligen-
 kreuzerhof, Hochschule für angewandte Kunst, Wien.

1996 *„Die 60er Jahre … als alles möglich wurde. Kunst und Kultur in Österreich 1960–
 1970"* (mit Alexandra Süss), Schloss Herberstein.

Stephan Ettl
Architekt, Wien, Österreich

Für die Unterstützung danken wir

BUNDESKANZLERAMT ░ KUNST

 Kultur

Kulturabteilung der Stadt Wien, Wissenschafts- und Forschungsförderung

Bundesministerium für Bildung, Wissenschaft und Kultur in Wien

© 2006 Springer-Verlag/Wien
© 2006 der Texte bei den Autoren
Printed in Austria
SpringerWienNewYork is a part of Springer Science + Business Media
springeronline.com

Fotos: Mischa Erben, Robert Zahornicky, kunst Meran,
 Museum der Moderne Salzburg, Archiv der Neuen Galerie
Layout: Springer-Verlag/Wien
Druck: Holzhausen Druck & Medien GmbH, 1140 Wien, Österreich
Gedruckt auf säurefreiem, chlorfrei gebleichtem Papier – TCF
Printed on acid-free and chlorine-free bleached paper
SPIN: 11551164

Mit 134 Abbildungen

Bibliografische Informationen der Deutschen Bibliothek
Die Deutsche Bibliothek verzeichnet diese Publikation in der Deutschen Nationalbibliografie;
detaillierte bibliografische Daten sind im Internet über http://dnb.ddb.de abrufbar

ISBN-10 3-211-29231-4 SpringerWienNewYork
ISBN-13 978-3-211-29231-0 SpringerWienNewYork

Springer und Umwelt